平面設計研究室

100個傳單、海報精選範例詳解

現在是個最能體現「宣傳單（flyer）」意義的時代吧。把宣傳單放置或張貼在各個地方，視覺與資訊就會「飛也似的」立刻透過網站或社群媒體「傳」出去。只要短短一瞬間的工夫，我們便能經由某人的分享得知活動資訊。在拿到實體的宣傳單之前，會先看到宣傳品的圖片，現在就是這樣的時代。

宣傳單的地位非常有意思，不僅具備「通知」大眾的宣傳作用，也可以當作一種「表現」。尤其在網路肩負起大部分的「傳播」任務後，有越來越多的設計師嘗試兼顧「通知」與「表現」，不讓宣傳單只作為「傳播」用途。本書收錄了100個可窺見這種可能性、充滿魅力的宣傳單實例。

在介紹各個實例時，皆會簡單說明宣傳活動的概要，並根據設計師回覆的問卷內容來解說設計意圖。另外，關於字體與排版等構成表現的元素，也會挑重點進行說明。各位應該能從這些實例深刻感受到，設計師對於活動有著什麼樣的理解，以及在「宣傳」與「表現」之間上演的拉鋸戰。除此之外，我們也從書中提及的設計師當中選出4組進行專訪，與他們從宣傳單的製作談到設計師的態度。期盼本書能為現代宣傳單設計提供一些建議與指引。

最後借這個地方，向在百忙之中抽空協助我們、將自身的創作心血化為文字的設計師們，以及同意我們刊登宣傳單實例的其他相關人士，致上十二萬分的謝意。

CONTENTS

本書的閱讀方式

這本書共分為3章，分別介紹展覽會／舞臺表演＆電影／其他活動的宣傳單
實例。各個案例都是根據該宣傳單設計師所提供的問卷回覆，解說整體的設
計意圖，以及字體與排版等細節重點。介紹版面如下圖所示，基本上內容占
1個跨頁的篇幅（如果視覺版本眾多，則占2個跨頁的篇幅）。

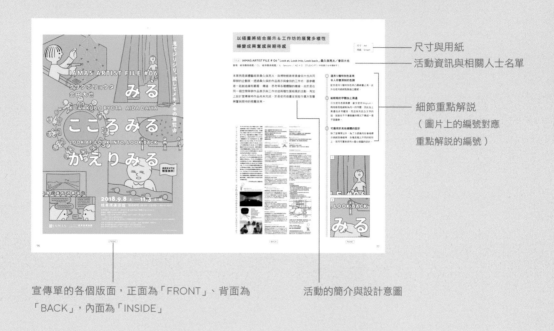

尺寸與用紙

活動資訊與相關人士名單

細節重點解說
（圖片上的編號對應
重點解說的編號）

活動的簡介與設計意圖

宣傳單的各個版面，正面為「FRONT」、背面為
「BACK」，內面為「INSIDE」

相關人士名單使用了以下縮寫。
（其他資訊則不使用縮寫。）

CL：客戶	IL：插畫師	CW：文案寫手	PD：印刷總監
D：設計師	P：攝影師	PRD：製作公司	PRO：製作人
AD：藝術總監	E：編輯	AW：美工／圖稿	ST：造型師
CD：創意總監	C：策展人	PF：印刷公司	M：模特兒

展覽會的宣傳單

Rafaël Rozendaal: GENEROSITY

ラファエル・ローゼンダール｜ジェネロシティ 寛容さの美学

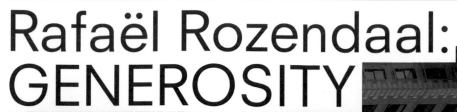

Installation view from *Much Better Than This*,
Times Square Midnight Moment,
New York, 2015 Photograph by Michael Wells

2018.2.10SAT–5.20SUN 十和田市現代美術館

インターネット・アートの代表的存在

ラファエル・ローゼンダールの世界初となる美術館での個展

開館時間｜9:00-17:00（入館は開館の30分前まで）　休館日｜月曜日（月曜日が祝日の場合は翌日。ただし5月1日（火）は開館）　観覧料｜企画展＋常設展セット券1,000円。企画展の個別料金は一般600円。団体（20名以上）100円引き。高校生以下無料。　主催｜十和田市現代美術館　助成｜Mondriaan Fund Ⓜ　特別協力｜The Chain Museum　協力｜Takuro Someya Contemporary Art, 株式会社中川ケミカル　後援｜在日オランダ大使館、東奥日報社、デーリー東北新聞社、青森放送、青森テレビ、青森朝日放送、十和田市教育委員会　キュレーター｜金澤 韻（かなざわ こだま）
十和田市現代美術館　青森県十和田市西二番町10-9　tel.0176-20-1127　fax.0176-20-1138　info@towadaartcenter.com　www.towadaartcenter.com

February 10 (Sat) - May 20 (Sun), 2018　Venue: Towada Art Center　Opening hours: 9:00-17:00 (admission until 16:30)　Closed every Monday *Open May 1　Admission fees: 1000 Yen for adults *Free entry to permanent exhibition ticket holders. 900 Yen per visitor for groups of 20 people or more; Free for students under 18 and children.　Organized by: Towada Art Center　Financial Support by: Mondriaan Fund　Special Support From: The Chain Museum　In Cooperation with: Takuro Someya Contemporary Art, Nakagawa Chemical Inc.　Supported by: Embassy of the Kingdom of the Netherlands in Japan, The To-o Nippo Press, The Daily-Tohoku Shinbun Inc., Aomori Broadcasting Corporation, Aomori Television Broadcasting Co., Ltd., Asahi Broadcasting Aomori Co., Ltd., Towada City Board of Education　Curator: Kodama Kanazawa

designed by
Kensaku Kato
(LABORATORIES)

┼∞
Arts Towada

FRONT

利用印刷品的排版與色彩 展現作家具備的「數位性」

尺寸：A4
用紙：Mirror Coat Gold

TITLE Rafaël Rozendaal：GENEROSITY　寬容的美學

會場：十和田市現代美術館／CL：十和田市現代美術館／C：金澤韻／AD＋D：加藤賢策

本案例是以網路為本進行創作的藝術家——拉斐爾・羅森朵，首次在美術館舉辦的個展。羅森朵不僅發表色彩繽紛的網站作品，也製作可將各種網站結構抽象化成色塊的工具，因此宣傳單便以印刷呈現出來的色彩及排版，來表現與這位藝術家息息相關的「網路」及「顯示器」。這可以説是將數位表現變換成印刷品的嘗試。

① **使用印刷四原色＋螢光色 呈現RGB般的發色**

印刷時，以一般的黃色油墨與洋紅色油墨，混合螢光色來提高彩度，呈現出有如在顯示器上觀看的色彩。不像印刷品的發色，令人忍不住注目。

② **讓人聯想到網站的排版**

正面以具立體感的相片為背景，周圍則配置被白底包圍的黑字。版面看起來就像網路上常見的那種，文字排版會隨著長寬比（天地左右）流動變化的網站。另外，歐文字體使用的是相當適合這個畫面的 Neuzeit S。

BACK

POINT

9

代表世界圖像的圖片宛如星座般浮現在版面上
採用具備邏輯性與訴求力的構圖

尺寸：A4
用紙：緞面金藤

TITLE 天文學與印刷　尋求新的世界圖像

會場：印刷博物館／CL：印刷博物館／D：中野豪雄

15世紀，天文學面臨「地動説」推翻「天動説」之變革，本展覽便是介紹在這個世界圖像的重大轉折點上，影響學者傳遞各種思想甚鉅的印刷術，以及當時印刷發行的許多珍貴書籍。為了體現這場主要以圖片來解說世界圖像之變遷的展覽會，宣傳單以橫軸代表時間軸，以縱軸代表宏觀／微觀，在版面上配置了許多圖片，從知性與感性的角度強力宣傳本展覽的魅力。宣傳單總共分割成8種版本，全部拼起來，就是一張完整的世界圖像。

① **勾起擁有欲的設計**

底色使用高濃度的黑色，除了象徵天（文學）的深邃之外，也凸顯出採用冷燙印刷技術而閃閃發亮的各種圖片。使用的油墨為高濃度的黑色、洋紅色、黃色，再施以霧面上光處理。

② **兼具意義與訴求力的配置**

如果只是按照座標配置圖片，就會變成靜態構圖，很有可能失去訴求力。因此，設計師特別利用圖片的大小關係（例如把重要的東西放大），打造出兼具配置意義與宣傳意象的構圖。

③ **利用直向排列製造動態印象**

以連接天與地的主標題為中心，直向排列的文字跟大大小小的圖片一起，在平面上製造出流動感。另外，主標題與背面的正文字體選用階梯金陵與Centaur。

BACK

POINT

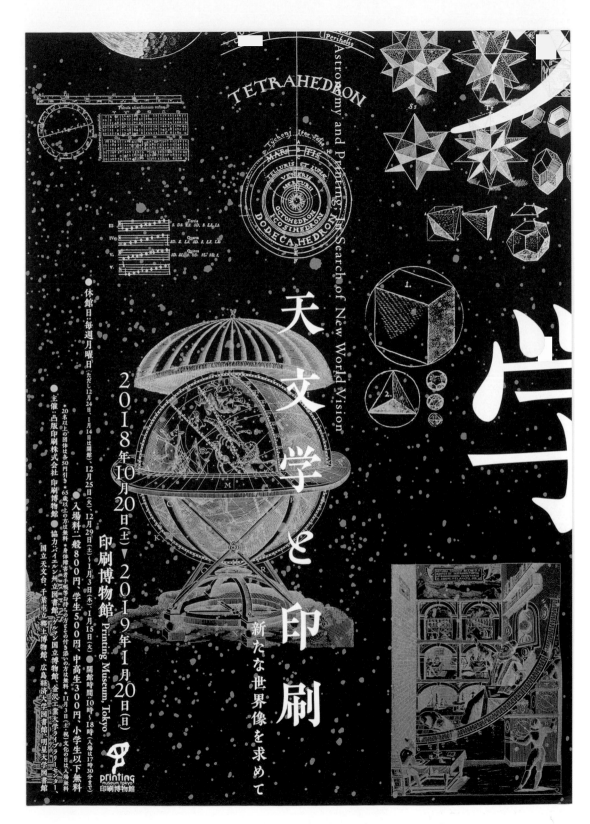

天文学と印刷 新たな世界像を求めて

TETRAHEDRON

Astronomy and Printing, In Search of New World Vision

2018年10月20日(土)▼2019年1月20日(日)
印刷博物館 Printing Museum, Tokyo

●休館日：毎週月曜日（ただし12月24日、1月14日は開館）、12月25日（火）、12月29日（土）～1月3日（水）、1月15日（火）
●開館時間 10時～18時（入場は17時30分まで）
●入場料：一般800円、学生500円、中高生300円、小学生以下無料 ＊11月3日（土・祝）文化の日は入場無料 ＊身体障害者手帳等をお持ちの方およびその付き添いの方は無料 ＊65歳以上の方は半額 ＊20名以上の団体は半額50円引き
●主催：凸版印刷株式会社 印刷博物館
●協力：バイエルン州立図書館、ゲルマン国立博物館、金沢工業大学ライブラリーセンター、国立天文台、千葉市立郷土博物館、広島経済大学図書館、明星大学図書館

printing museum, tokyo 印刷博物館

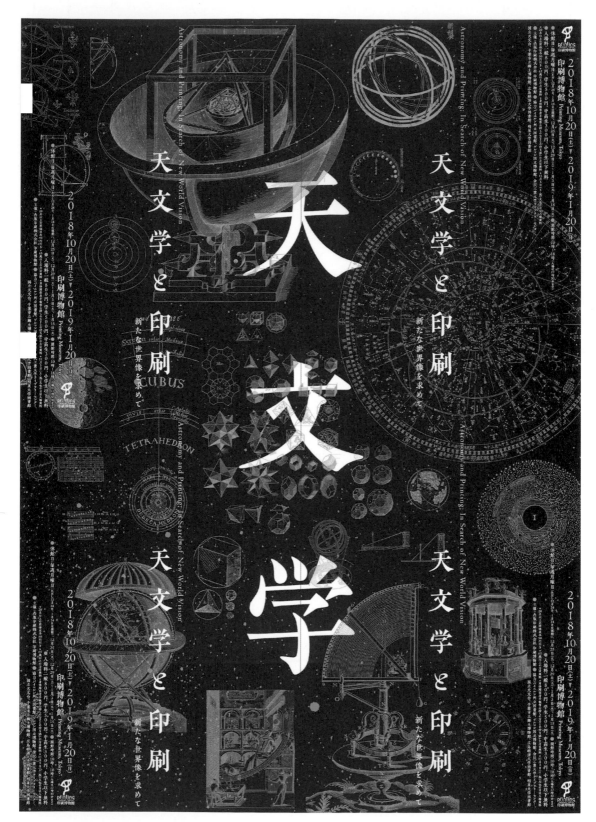

VARIATION

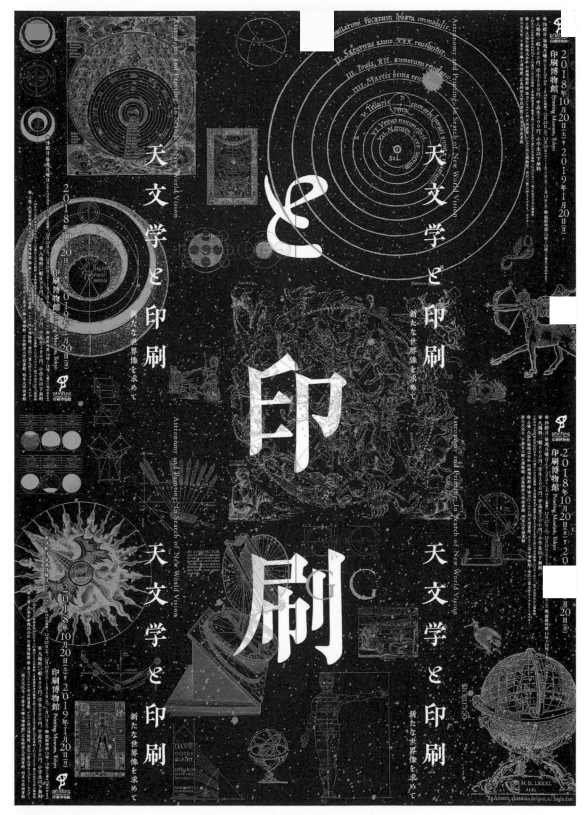

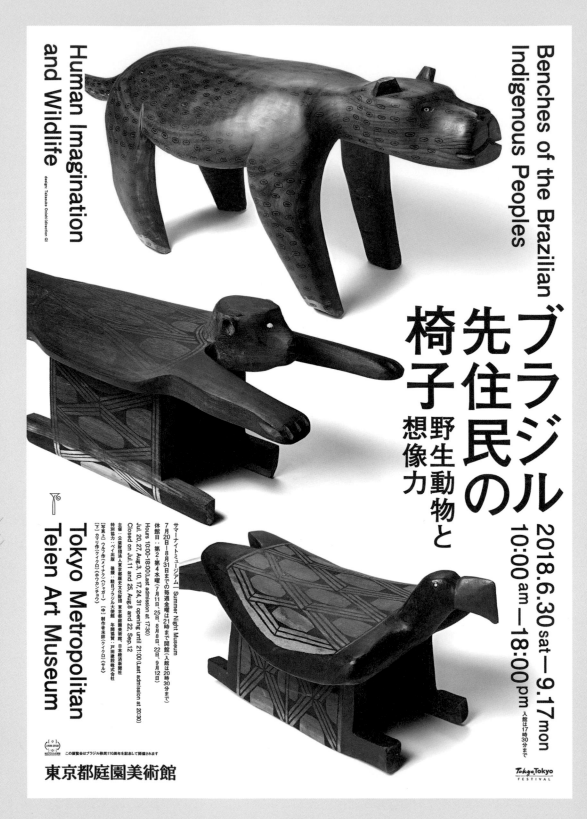

Benches of the Brazilian
Indigenous Peoples

Human Imagination
and Wildlife

design: Takasuke Onishi(direction Q)

ブラジル
先住民の
椅子 野生動物と
想像力

2018.6.30 sat―9.17 mon
10:00 am―18:00 pm
入館は17時30分まで

Tokyo Metropolitan
Teien Art Museum

サマーナイトミュージアム｜Summer Night Museum
7月20日～8月31日までの毎週金曜は21時まで開館(入館は20時30分まで)
休館日：第2・第4水曜(7月11・25日・8月8日・22日・9月12日)
Hours 10:00-18:00(Last admission at 17:30)
Jul. 20, 27, Aug.3, 10, 17, 24, 31 opening until 21:00(Last admission at 20:30)
Closed on Jul.11 and 25, Aug.8 and 22, Sep.12

主催：公益財団法人 東京都歴史文化財団 東京都庭園美術館、日本経済新聞社
特別協力：駐日ブラジル大使館　後援：戸田建設株式会社
【写真上】ウルブ作/ペバ出版　年間協賛
【写真上】ウルブ作(メイナク)(ワジャオ)
【上】カラー作(クイクロ)(ボトクンガル)
【中】制作者未詳(クイクロ)(サル)

この展覧会はブラジル移民110周年を記念して開催されます

東京都庭園美術館

Tokyo Tokyo
FESTIVAL

利用具現代感的文字編排設計
凸顯出原住民豐富的精神性與創造力

尺寸：A4
用紙：b7 TRANEXT

TITLE 巴西原住民的木椅　野生動物與想像力

會場：東京都庭園美術館／CL：東京都庭園美術館／AD＋D：大西隆介（direction Q）

本展覽會展出的是 BEI Collection 所收藏的巴西原住民木椅，共有約90張。為避免標題中的「巴西、原住民、野生」等關鍵字讓人覺得土裡土氣，也為了凸顯原住民豐富的精神性與創造力，宣傳單除去多餘的資訊，將木椅圖片擺放在空白處。為了表達木椅現在仍活躍著、具有現代的感性，文字編排設計上也採取現代主義風格，將中性字體及整齊排列的文字，與留白及相片組合在一起，是一張令人想細細品味木椅魅力的宣傳單。

① **具一致性的作品圖片**

優先選擇造型奇特的木椅，並且全部從同一個角度拍攝，使圖片具有一致性。

② **為版面製造流動感的文字編排設計**

作品圖片與排成階梯狀的文字（背面），在整個版面上形成往右下方移動的斜流。除此之外，配置在正面4個角落與背面左右兩側的歐洲文字也值得注目。這些文字不僅用來填補空白，也具有增加視覺強度的作用，此外，左右兩行的高度都是一樣的，不過右行長了一點，看得出來這種細節上的調整，是為了維持往右下方移動的斜流。

③ **使用中性字體**

日文與歐文的字體都是使用粗黑 B101。較為中性的字體與白色的留白非但不會造成干擾，反而更加凸顯出木椅的滑順造型所散發的魅力。

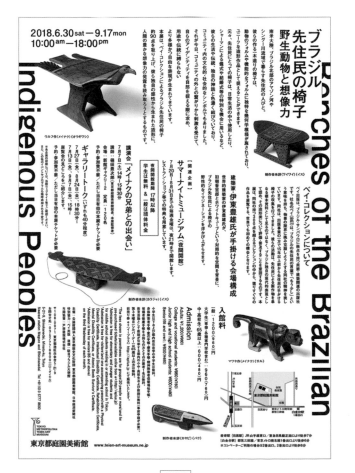

BACK

POINT

15

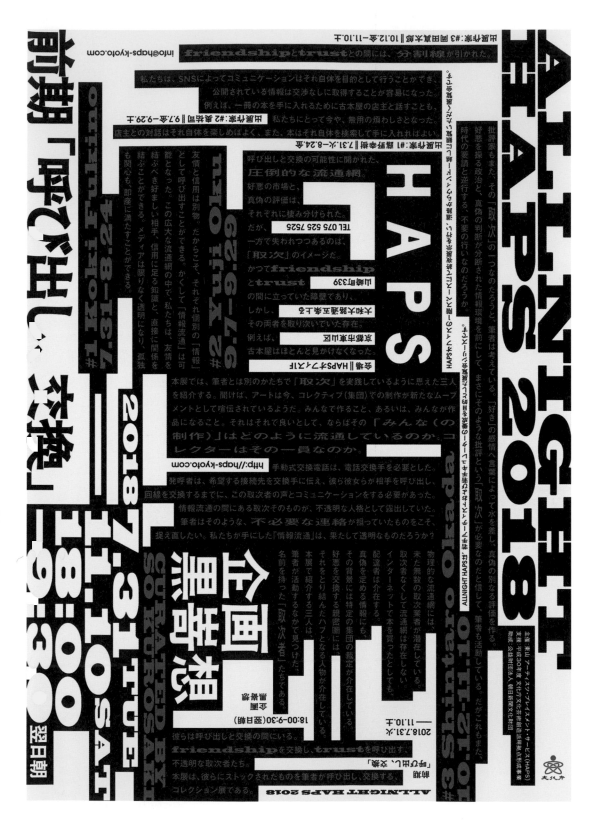

運用宣傳單這個媒體形式以具震撼力的畫面呈現活動主旨

TITLE ALLNIGHT HAPS 2018 前期「傳呼、交換」

會場：東山藝術家安置服務（HAPS）／CL：東山藝術家安置服務（HAPS）／D：見增勇介

展覽會的主題為——協助締結新關係的「媒介」，為了將此概念視覺化，宣傳單將資訊伸縮的樣子化為具體的圖形。展覽會的主旨、展期、作家姓名等資訊旋轉交織在一起，不規則的排列方式很引人注意。背面也印上跟正面填入文字的黑色滿版色塊相同形狀的色塊，當作作品畫面的邊框，製造「文字『連結』圖片」這種關係性的做法也很有意思。由於是只在晚上展出的展覽會，宣傳單也融入建築物周圍的氣氛，並將地圖擺在很合適的位置上。

① **以主旨說明作為主視覺**

由於本展覽的企劃者黑嵜想是一位評論家，在製作前的討論階段，設計師就提議以展覽主旨之説明作為主視覺。文稿分散在版面上，並且穿插展期與作家姓名，而留下的空隙與空白，則使作為媒介的紙面可視化。

② **選擇具有強度的字體**

為了製造出資訊伸縮的樣子，宣傳單將文章中令人印象深刻的字句變形、拉長，並且以Blackoak這種較為扁平的字體來強調主要的重點，提高概念與視覺的強度。

BACK

POINT

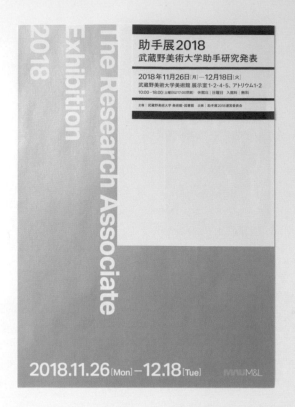

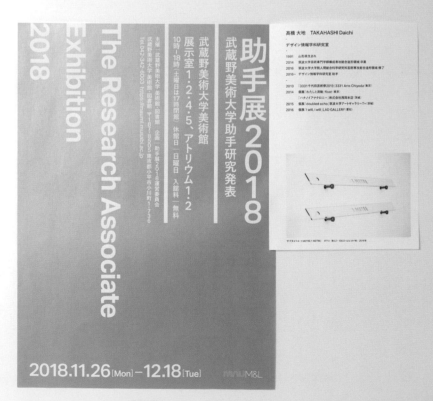

髙橋 大地　TAKAHASHI Daichi

デザイン情報学科研究室

1991　山形県生まれ
2014　筑波大学芸術専門学群構成専攻総合造形領域 卒業
2016　筑波大学大学院人間総合科学研究科芸術専攻総合造形領域 修了
2016-　デザイン情報学科研究室 助手

2013　「3331千代田芸術祭2013」3331 Arts Chiyoda「東京」
2014　個展「わたしと波動」float「東京」
　　　「ハナノイアナナカニニ」株式会社西荻本店「茨城」
2015　個展「doubled echo」筑波大学アートギャラリーT+「茨城」
2016　個展「I will, I will」LAD GALLERY「愛知」

FRONT

以具一致性的視覺設計為基礎 發展出44種變化版本

尺寸：A4＋B6＋A7變形（78×116mm）
用紙：雪面銅版紙（A4）、
TANT與Neo Wrap等44種（B6）、
單光牛皮紙（A7變形）

TITLE　助理展2018　武藏野美術大學助理研究發表

會場：武藏野美術大學美術館＆圖書館／CL：武藏野美術大學美術館＆圖書館
裝訂：ACE製本／PF：Graphic股份有限公司、UFO股份有限公司／PD：UFO股份有限公司／D：川村格夫

這是武藏野美術大學研究室的44名助理，發表平時的創作成果或研究成果的展覽會。宣傳單是由3種用紙黏貼而成，分別放置展覽會資訊、作家資訊，以及作為基底的銀色（背面是詳細資訊）。作家資訊的部分，更是按照參展人數準備了44種用紙與顏色。這樣的設計不僅能讓人知道這是參展人數眾多的展覽會，也可以瀏覽各個作家的作品圖片與簡歷。重疊色塊之架構，也運用在網站與會場的視覺設計上。

① **支援變化版本的銀色**

印在最大張用紙上的銀色，確保了視覺的一致性與強度。宣傳單以此為基底，利用44種用紙的質感與顏色發展出豐富的變化版本，且不讓人覺得散漫。

② **使用基本字體調整情緒**

歐文使用的是Aktiv Grotesk，日文則使用游黑體。以基本但略顯柔和的字體來調整情緒。

③ **使用不同的印刷方式**

大張與小張宣傳單使用膠印，中型尺寸的宣傳單則採用隨需印刷。裝訂時再用膠水將3張紙黏在一起。

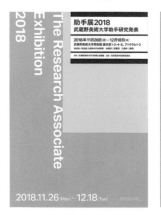
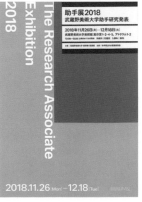

VARIATION

POINT

19

以「錯位」象徵「不順遂」
利用印刷與印後加工呈現

尺寸：A4變形（297 × 210 / 456mm）
用紙：b7 TRANEXT

TITLE 移動之港 I「豐富的障礙」

會場：東京都澀谷公園大道藝廊／CL：公益財團法人東京都歷史文化基金會 東京都現代美術館／D：大西正一

本展覽會的主題，是以「每個人都是不同的存在」為前提，摸索源自「障礙」與「不順遂」的創造之可能性。設計師從主題抽取出「錯位」這個關鍵字，在設計上發揮了數種巧思。例如使文字錯位交疊的複雜摺紙加工、有如雜訊般重疊在圖片上的文字、帶有緊張感的鮮藍色與鮮粉紅色之配色、非制式的紙張寬度，以及右上角的裁切都讓人印象深刻。讀者就在時間的交疊（打開摺頁閱讀下去）中，體驗龐大的資訊量。這是一張逆轉設計上的障礙、豐富精彩的宣傳單。

① 一比較便會發現的邊角裁切

紙張的邊角只裁掉了5公釐左右，對比其他正常紙張時才會發現，這種手法也是在有效運用宣傳單這個形式。

② 以交疊錯位的文字製造視覺效果

錯位交疊的標題文字做了些許不同的處理，例如有無上光、粗細不同等等。

③ 將中性的歐文字體應用在錯位上

歐文使用的，是復刻英國國鐵與機場所用字體的 New Rail Alphabet。將中性字體應用在錯位上的技巧頗為高明。

BACK

POINT

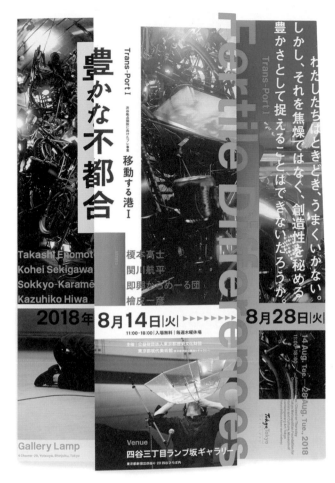

FRONT

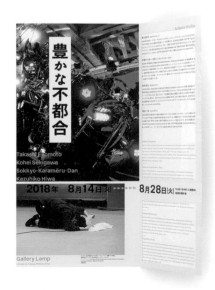

INSIDE

不給人特定的時代感
具有飄浮感的設計

尺寸：A4
用紙：HS畫王

TITLE 對馬藝術幻想曲2018

會場：對馬藝術中心，以及對馬市內各處／CL：對馬藝術幻想曲執行委員會／P：富澤大輔／詩：小內光／D：淺田農

2018年邁入第8屆的「對馬藝術幻想曲」，是對馬的民眾與日本、韓國等各國藝術家們合作舉辦的藝術節。雖然資訊充斥著多種語言，卻給人舒適的立體感。為了讓張貼在商店街的宣傳單能自然呈現出「不自然感」，底色選用了曖昧的水藍色，文字配置在天地左右四邊，詩文加上擦痕效果，相片則加上邊框與陰影。感覺就像是某天某處的某人寄來的信一般，據說是因為設計師想將宣傳單變成「一張放上一首詩與一張相片的紙」。

① 海報與宣傳單使用 不同的紙張與相片

宣傳單使用的紙是質感粗糙偏硬的HS畫王，長時間放在置物架之類的地方也不會捲曲變形，海報則選用質感光滑偏薄的OK頂級銅版紙＋，被風一吹就會輕飄飄地搖動。此外，相片也配合紙張的特徵分成2種，宣傳單用的是「大海與岩石」，海報則使用「天空」。

② 想像10年後所做的設計

採用即使被對馬的海風吹拂、遭人隨便對待、紙張變得皺巴巴的，看起來依舊醒目且引人關注的視覺設計。目標是希望今年張貼的海報，到了10年以後依舊會讓人「忘記撕下來」，與對馬的土地同化。下圖是實際張貼在對馬市內的情形。

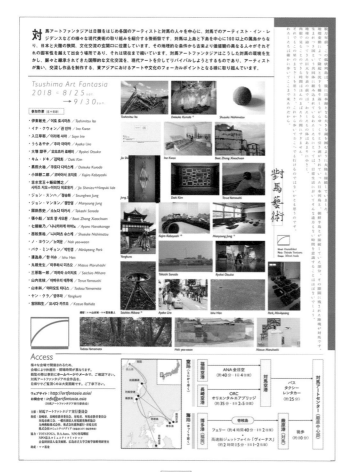

BACK

POINT

対馬アートファンタジア 2018

Tsushima Art Fantasia 2018

小さな鮫のすがたであなたの岸まで
泳いでいく　あなたの足の指　あな
たの乳歯　見つからないように通り
抜ける

大きな魚のすがたで光る水面を鳴ら
していく　あなたの水かき　あなた
の貝殻のような耳　ずっと前から知
っている　わたしの名前を呼んでみ
て

展示会場：【対馬市厳原町内各所】
開場時間：【平日】十一時〜十六時半
【土日祝】十時〜十七時

対馬・アートセンター
〒八一七-〇〇二三 長崎県対馬市厳原町田渕六二八
旧対馬市久田小学校内院分校
半井桃水館 他

入場料：無料
休館日：火曜日

主催：対馬アートファンタジア実行委員会

Tsushima Art Fantasia 2018 8/25 sat. → 9/30 sun.

쓰시마 아트 판타지아 2018

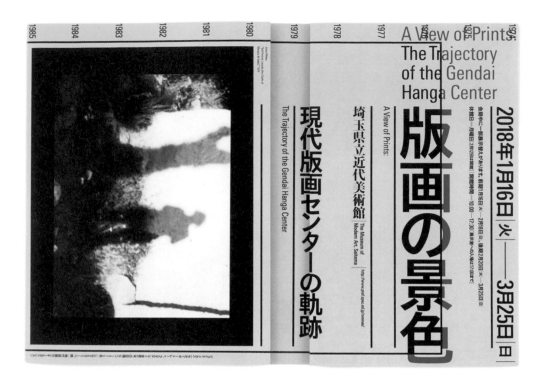

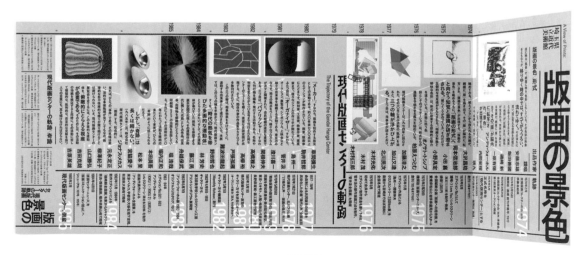

24

整理龐大的展覽會資訊
同時也容許偏差

尺寸：A4變形（205×297／570mm）
用紙：b7 TRANEXT

TITLE 版畫的景色　現代版畫中心的軌跡

會場：埼玉縣立近代美術館／CL：埼玉縣立近代美術館／D：刈谷悠三＋角田奈央（neucitora）

本案例是從分析的角度介紹現代版畫中心1970～1980年代的活動軌跡，以及許多版畫作品的展覽會宣傳單。設計師從此展覽會抽取出「即物的」、「記錄的」、「平面的（天地界線模糊不清）」、「交疊」、「偏差」、「暈開」等關鍵字，採用整理龐大的軌跡但也容許偏差的設計。由於展示了多位版畫家的作品，為避免強調特定畫家，宣傳單製作了4種主圖片各異的版本。

① **以用色來呈現版畫般的發色與暈開效果**

發色有如版畫般的標題，是這張宣傳單的亮點。文字以線做區隔，分別使用特別色與黑色，製造出暈開似的效果。

② **保留交疊的痕跡**

翻開摺頁便會看到內面中央留著只剩一半的副標題，呈現出錯位的效果。

③ **重力感變得模糊不清的平面**

背面尤其顯者，配置的文字讓人能夠從4個方向來辨讀。形成了「感覺排列得嚴絲合縫，但方向卻又不一致」的獨特平面性。

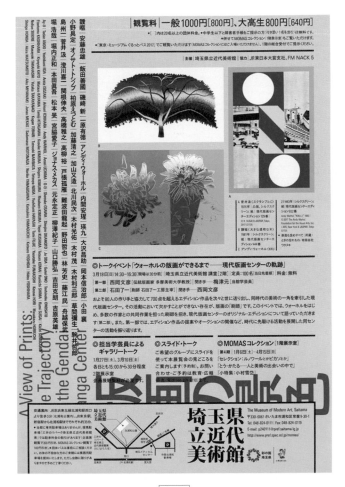

BACK

POINT

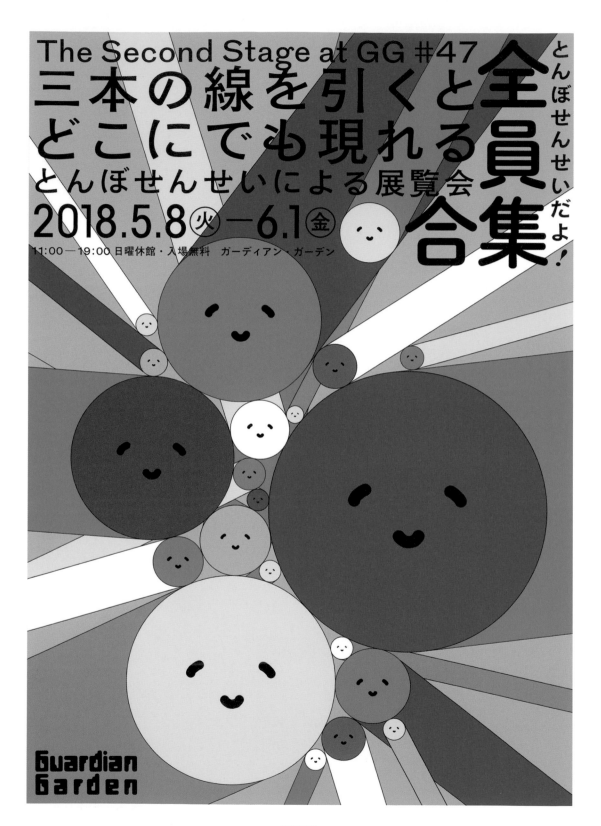

The Second Stage at GG #47

三本の線を引くと
どこにでも現れる
とんぼせんせいによる展覧会

全員
合集！

とんぼせんせいだよ

2018.5.8㊋－6.1㊎

11:00－19:00 日曜休館・入場無料　ガーディアン・ガーデン

Guardian
Garden

以繽紛花俏的用色與字體
歡樂地呈現出參展作家「集合」的樣子

尺寸：B5
用紙：b7 TRANEXT

TITLE｜蜻蜓老師來啦！全員集合

會場：Guardian Garden ／ CL：瑞可利控股股份有限公司／ D：佐佐木俊

這是以「只要在任何地方畫上3條線，蜻蜓老師就會出現」之概念繪製插畫的蜻蜓老師作品展。此展覽與各領域的創作者合作，因此將代表作家的簡單頭像集合起來。各種尺寸與顏色的頭像，彷彿象徵著作家能夠跨媒體創作的風格。正面畫上眾多線條，以呈現漫畫集中線般的效果，並且營造出歡樂的氛圍。

① **利用 NPG 胞衣營造出恰到好處的輕鬆感**

日文假名字體使用的是 NPG 胞衣。圓潤彎曲的形狀與清爽感，賦予版面恰到好處的輕鬆感，與熱鬧的平面圖像相互呼應。

② **全部使用特別色，呈現出吸引目光的色調**

將印刷四原色全換成特別色。儘管都是很醒目的顏色，但又藉由色彩構成保持均衡。

③ **配合摺成3折的情況編排文字**

如果要裝入信封裡寄出，就得摺成3折，因此文字資訊集中在上層，就算摺起來也能一眼看到資訊。

BACK

POINT

27

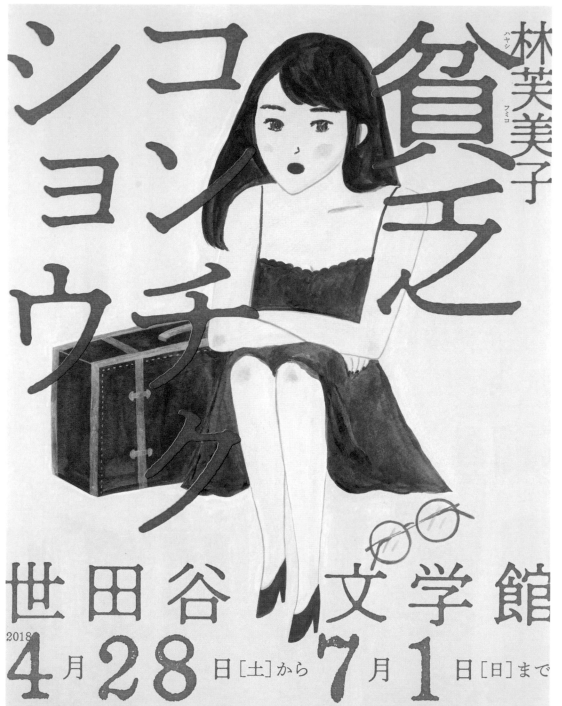

ビンボウコンチクショウ

林芙美子
ハヤシ フミコ

貧乏コンチクショウ

世田谷文学館

2018
4月28日［土］から 7月1日［日］まで

開館時間＝10：00〜18：00（展覧会入場、ミュージアムショップは17：30まで） 休館日＝毎週月曜日（ただし4月30日は開館し、翌5月1日休館）
観覧料＝一般800（640）円、65歳以上・高校・大学生600（480）円、障害者手帳をお持ちの方400（320）円、小・中学生300（240）円
※（ ）内は団体料金 ※4月28日［土］は開館記念無料 ※5月4日［金］は65歳以上無料 ※6月2日［土］は地域催事に伴い無料

主催＝公益財団法人せたがや文化財団 世田谷文学館
後援＝新宿区、公益財団法人 新宿未来創造財団 新宿区立新宿歴史博物館、新宿区立林芙美子記念館、世田谷区、世田谷区教育委員会

箕輪麻紀子《貧乏コンチクショウ》2018

FRONT

28

圖畫與活版印刷將艱困人生變得輕快
同時又散發深奧的魅力

尺寸：A4
用紙：Diabulky

TITLE　**林芙美子　去他的貧窮──獻給你的人生處方箋──**

會場：世田谷文學館／CL：世田谷文學館／IL：箕輪麻紀子／D：三木俊一（文京圖案室）

本案例是介紹活躍於戰前、戰爭期間及戰後的作家──林芙美子的企劃展。戰前尚未獲得文壇肯定的時期，林芙美子即使貧窮仍堅毅地從事寫作活動，主視覺便以現代風格繪製年輕時的她。設計目標是要讓現代的同齡女性產生共鳴，因此在容易變得沉重的作家介紹上花了點巧思。另一項特色則是「去他的（コンチクショウ）」給人的震撼感。文字的尺寸也是魅力之一，館名甚至大到被切掉一小部分。爽快、奔放的印象，與林芙美子的創作表現相符。

① **用插畫表現**
年輕時的芙美子

主視覺採用的是活躍於雜誌等媒體、很受女性支持的箕輪麻紀子繪製的插畫，以現代風格詮釋熱愛旅行的林芙美子，為展覽會製造具體的印象。

② **活版印刷帶來的質感**

主要使用的字體為重現油墨暈開效果的秀英暈墨明朝，設計師以粉紅色來消除文字的沉重感。將疊在畫中人物皮膚上的活字部分放大來看，會發現文字刻印、暈開在紙上的樣子，彷彿是在表現背面文章中的「痛楚」、「浴血奮戰」等詞彙。

BACK

POINT

將「貧乏」與「過剩」這2個乍看相反的概念反映在有系統且具衝擊力的視覺上

TITLE 山形藝術界隈展

會場：GALVANIZE gallery（石卷極致莊）等／CL：山形藝術界隈／AD＋D：相原賢治（halken LLP）
P：三浦晴子（halken LLP）／AW：後藤拓朗、工藤玲那、是恒櫻、久松知子、白丸拓人、澀谷剛史等

［尺寸：A4（A3對摺）
用紙：道林紙］

這是藝術運動團體「山形藝術界隈」，在宮城縣石卷市連續舉辦一整年的展覽會，
內容包含繪畫、音樂、表演等各種企劃與展示。設計師根據山形藝術界隈的活動據
點——東北以及藝術給人的印象，以「貧乏」、「過剩」為概念進行設計。由於是
為期一年的企劃展，考量成員之間達成共識的成本與設計的成本，最後決定採用固
定的排版格式。用這種設計的話，只要更換背景圖與關鍵色就好，而且也不會減損
文字與圖像重疊所產生的衝擊力。

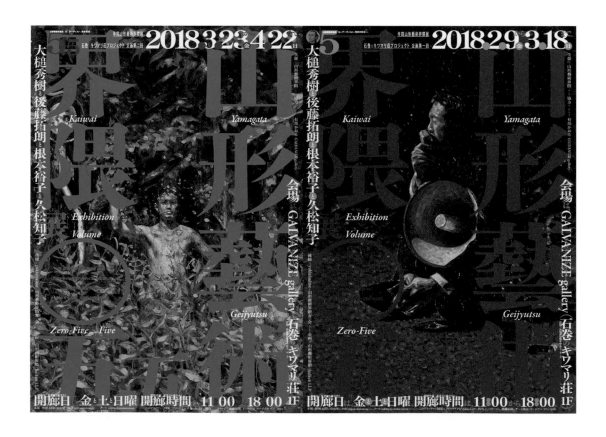

FRONT

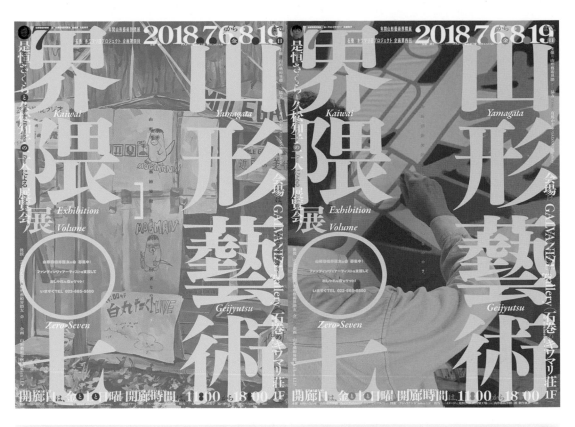

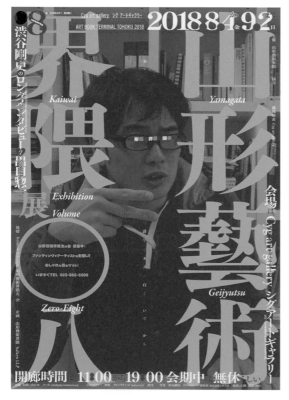

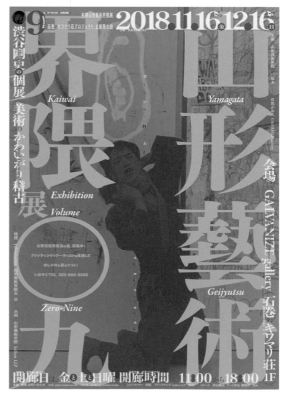

VARIATION

BACK

INSIDE

① 表現「貧乏」的配色

宣傳單以印刷四原色及可用原色混出的二次色為基礎進行設計。畫面中使用單純的配色來表現「貧乏」。

② 「過剩」的字體運用

使用了筑紫明朝體、Garamond、黑圓POP、TB黑體等各種字體，並且調整成扁平或瘦長字體。以重疊為前提的排版格式，更增添了幾分「過剩感」。

③ 「過剩」的文章表現

例如把「週五‧週六」寫成「週五與週六」，連沒必要的部分都以文字形式表現，製造出「過剩感」。

1

2

3

POINT

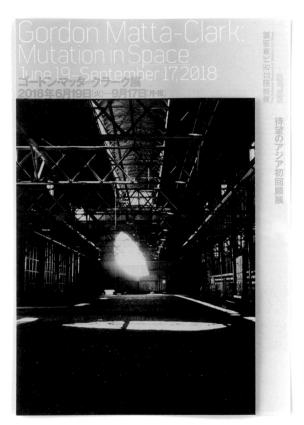
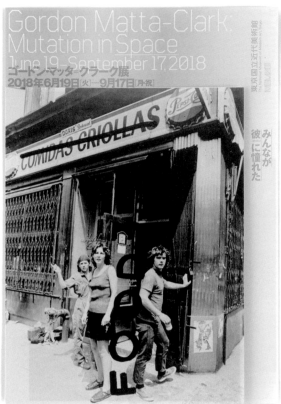

FRONT

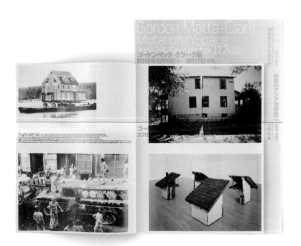
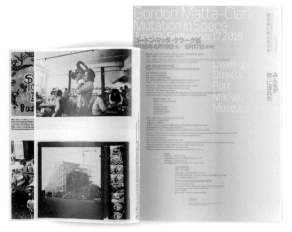

INSIDE

利用宣傳單這種媒體
重現展覽會特有的資料價值

尺寸：A4變形（297 × 205mm）
用紙：畫王、OK Trinity

TITLE 戈登・馬塔－克拉克展

會場：東京國立近代美術館／ CL：東京國立近代美術館／ AD＋D：森大志郎

本案例是1970年代主要活躍於紐約、35歲就英年早逝的藝術家——戈登・馬塔－克拉克的亞洲首場回顧展。雖然該藝術家大多製作如街頭創作活動這類難以展示實物的作品，主辦單位仍積極嘗試在美術館舉辦展覽會，展出大約200件影像與相關資料等物件。宣傳單是將4頁資料黏貼在作為基底的用紙上。設計師一方面接受客戶的指示，一方面摸索如何在預算之內以宣傳單這個媒體，更加豐富地重現對主要展示作品相關資料的本展覽而言，頗為重要的細節資訊。

① 選用呈對比的字體

主要的歐文字體使用Mussels，日文則以黑體MB101為主。相對於骨架讓人聯想到建造物的Mussels，日文所用的黑體較粗且強勁有力。

② 混合多種元素、
具有強度的設計

除了印刷四原色之外，還使用了以柔和的暖色系螢光色為主的漸變效果，背面則使用了凸顯素材本身優點的銀色。宣傳單混合了各具特色的不同元素，在這樣的版面上介紹馬塔－克拉克這位具有多面性的藝術家。

BACK

POINT

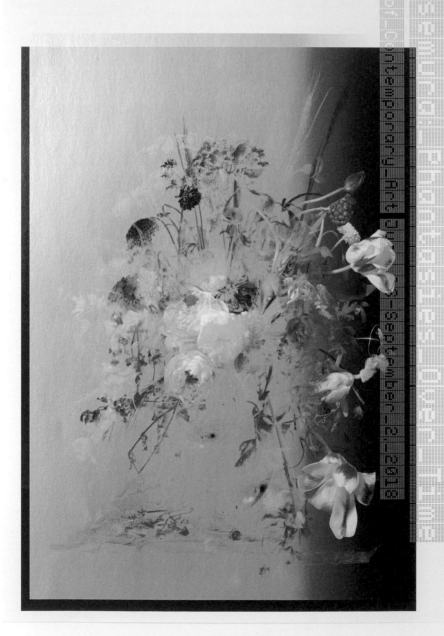

小瀬村真美：幻画〜像（イメージ）の表皮｜原美術館｜2018年6月16日［土］─9月2日［日］

主催・会場：原美術館　助成：公益財団法人五島記念文化財団　協賛：原美術館賛助会員　休館日：月曜日［7月16日は開館］／7月17日　開館時間：午前11時─午後5時［水曜は午後8時まで（入館は閉館時刻の30分前まで）］

入館料：一般1,100円［大高生700円／小中生500円／70歳以上550円］　原美術館メンバーは無料　学期中の土曜日は小中高生の入館料無料　20名以上の団体は1人100円引

Venue/Organizer: Hara Museum of Contemporary Art. Grant support provided by: The Goto Memorial Foundation. Supported by: Associate Members of the Hara Museum Membership Program

Hours: 11:00 am - 5:00 pm, Wednesdays until 8:00 pm (last entry 30 minutes before closing). Closed Mondays (except July 16), July 17

Admission: General 1,100 yen, Students 700 yen (high school and university) or 500 yen (elementary and junior high), 550 yen for people aged 70 or above;

Free for Hara Museum members and for students through high school every Saturday during the school term. 100 yen discount per person for groups of 20 or more

FRONT

利用重疊銀色的印刷表現
展露影像的豐富性

尺寸：A4
用紙：White New V Matt

TITLE 小瀨村真美：幻畫～像（Image）的表皮

會場：原美術館／CL：原美術館／P：小瀨村真美／D：秋山伸（edition.nord）

這是小瀨村真美的個展，展示揉合繪畫、相片、影像等媒體而成的影像作品。如果只是在宣傳單上刊登普通的矩形相片，有可能讓人以為是一般的攝影展或繪畫展。因此，設計師將銀色圖像疊在相片上，製作出畫面會隨光線角度而變的視覺效果。宣傳單試著以這種方式來表達，展覽會的主體是超越靜態圖像、能像影像一樣變化的作品。

① **利用特別色銀色**
創造複雜的正面

正面並非只是單純地疊上顏色，而是將銀色、疊上銀色的部分、原本的相片這三者交疊在一起，形成複雜的視覺。

② **利用點陣字體塑造數位感**

為了給人「這是運用數位技術製成的作品」之印象，正面配置了由點陣組成的歐文字體。

③ **使用優美且柔軟的字體**

日文字使用S明朝Soft，歐文字則使用Garamond。即便是文字排得密密麻麻的背面，也能給人柔軟溫和的印象。

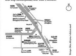

BACK

POINT

37

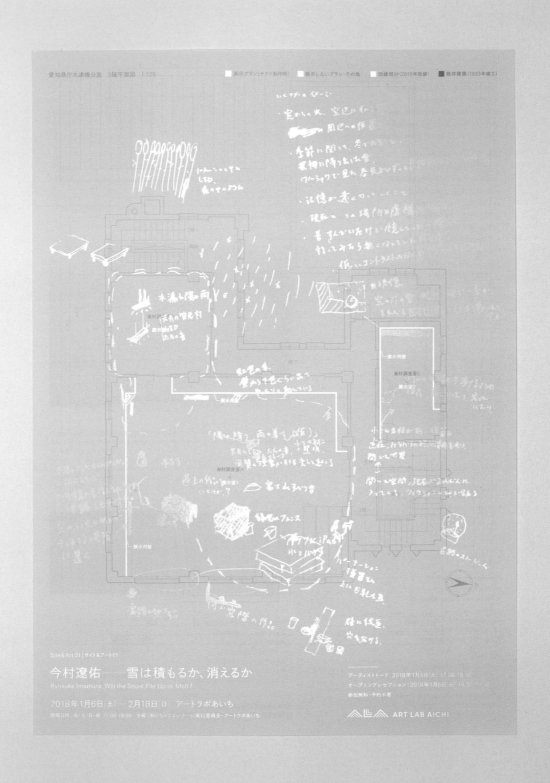

運用會逐漸氧化發黃的亮面上光油
展現意象與時間的堆疊

［尺寸：A4
用紙：μ Matt EX］

TITLE **Site & Art 01　今村遼佑「白雪堆積，或是消融」**

會場：Art Lab Aichi ／ CL：Art Lab Aichi ／ C：服部浩之 ／ PF：Live Art Books ／ D：芝野健太

本案例是在 Art Lab Aichi 舉辦的展覽會，該建築物在1933年竣工，原本是愛知縣政廳的分室，後來翻修成併設「愛知・名古屋　戰爭相關資料館」的藝術中心。由於展覽會場本身也是頗具特色的建築物，以京都為活動據點的今村遼佑便配合這點，在此舉辦讓人思考人與環境之關係的展覽會。為了呼應展覽的意圖，宣傳單使用透明的上光油，將透露作家對展覽會有何想法的展示計畫印在建築物的平面圖上。平面圖不僅畫出建築結構，還標出改作為展示空間時翻修過的部分。

① **運用透明上光油的表現手法**

以亮面上光油印了2次才呈現出來的透明色，看上去的樣子會隨地點與角度而變，此外，顏色本身也會隨著時間氧化發黃。設計師運用印刷手法來表現，作家所提出的「看著同一件物品時，會有數種意象在腦中交疊」之主題。

② **分別使用4種顏色**

2種上光油（容易發黃／不易發黃）、銀色、灰色這4種顏色，分別用來印刷展示計畫、不展示的計畫、建築物的翻修部分，以及原有的結構。宣傳單以難以區分清楚的顏色，和緩地體現出時間的變遷與環境的變化。

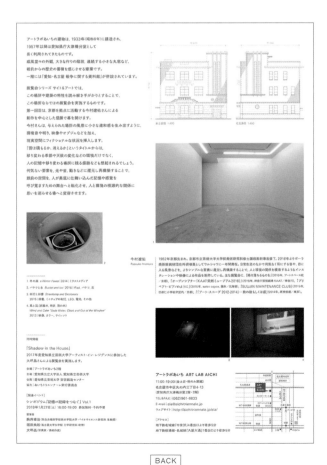

展示プラン（チラシ制作時）	6,660
展示しないプラン・その他	
改修部分（2015年改修）	
既存建築（1933年竣工）	

BACK

POINT

39

叫び声

田村反一郎

於・京都市立芸術大学ギャラリー・アクア
堀川御池ギャラリー内

日時
二〇一八年七月二十一日〜八月十九日迄

必・入場無料

京都市立芸術大学 芸術資料館
収蔵品活用展

@KCUA
KYOTO CITY UNIVERSITY OF ARTS ART GALLERY

京都市立芸術大学
Kyoto City University of Arts

以符合在地特色的醒目視覺
與高水準的資訊設計惹人注意

尺寸：A4
用紙：Cosmo Air Light

TITLE 田村友一郎「叫聲／Hell Scream」

會場：京都市立藝術大學藝廊＠KCUA ／ CL：京都市立藝術大學藝廊＠KCUA ／ D：尾中俊介（Calamari Inc.）

這場展覽會邀請美術家田村友一郎擔任企劃協力作家，嘗試循著日本畫家田能村直入的足跡織就新的故事，以這種方式「演繹」藝術資料館收藏品。田能村直入不僅是京都府繪畫學校（京都市立藝術大學前身）的創辦人之一，也因為對煎茶道的發展有所貢獻而聞名遐邇。由於展出期間正好碰上京都舉辦「五山送火」與「六道參拜」等民俗活動的時期，而且本展覽也跟這些活動有所關聯，宣傳單便採用具在地性的設計。

① 採用手寫文字的高水準資訊設計

正面配置的是作家想像張貼在寺院或酒吧的情形、親手寫下的文字，看起來就像是沒打草稿直接寫上去似的。此外，主要資訊使用黑色，其他資訊使用紅色，內容排版得很細心，因此也算是合格的資訊傳遞媒體。

② 利用亮面上光油補充與增添效果

以亮面上光油印刷的英文標題，會隨著光線的角度而浮現出來。另外，從作家「田村友一郎」這幾個字變成「田能村直入」的小巧思也很出色。

③ 考量到張貼的地點

手寫文字與紅色相互呼應所產生的視覺在地性，讓宣傳單能夠順利融入街頭與酒吧之類的地方。

BACK

POINT

41

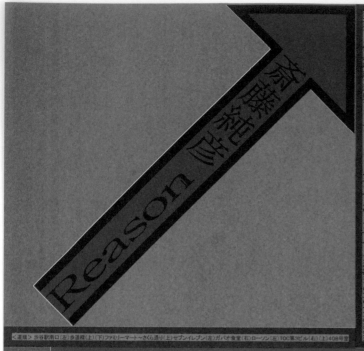

斎藤純彦
Reason

〈期間〉2018年9月22日（土）～10月8日（月・祝）火曜日・水曜日 休廊 〈時間〉13時～20時 最終日17時まで 〈会場〉2Y 〒150-0031 東京都渋谷区桜丘町9番17号 TOC第3ビル 408号室 〈撮影文〉このたび2Yでは、斎藤純彦写真展「Reason」を開催いたします。斎藤はこれまで、首都圏の「自らにとって」から始まる都市部住宅地の撮影を通して、場所における共通性と固有性を表出させる写真を発表してきました。本展示でも同様に、差異の少ない市街地の類型化した構造を見つめた作品となっています。タイトルの「Reason（リーズン）」は、「理由」や「動機」といった意味があり、「私」から始まるべき写真を撮るという働きかけは撮るきっかけにしかならない」と言う斎藤の、その場所を撮る理由やそこにでなければいけなかったのかという自問、そして何故「私」から始まるべきかかわるのかを写真で問う試み。ぜひご高覧下さい。また、会場では展示作品「Reason」の写真を中心とした408PRESS制作の小冊子を販売予定です。本展示と合わせて場所にかかわることを通して場所にかかわるのかを写真で問う試みが昨年photographers galleryで発表した「Orchard」の作品集と、本展示作品「Reason」の写真を中心とした408PRESS制作の小冊子を販売予定です。

〈プロフィール〉斎藤純彦（さいとう よしひこ）1973年 北海道生まれ 1996年 日本写真芸術専門学校報道科目主卒業 2013～2015年 金村修ワークショップに参加 2014年「Milestones」（新宿ニコンサロン・東京）2016年「Homeward」（ギャラリー斎写舎・東京）2017年「Orchard」（photographers' gallery・東京）〈作品収蔵〉清里フォトアートミュージアム〈ウェブサイト〉http://31104415.com

〈道順〉渋谷駅南口（左）→歩道橋（上）「下」ファミリーマート→さくら通り（上）セブンイレブン（左）ガパオ食堂（右）ローソン（左）TOC第3ビル（右）（上）408号室

2018年9月22日（土）～10月8日（月・祝）火曜日・水曜日 休廊
〈時間〉13時～20時 最終日17時まで 〈会場〉2Y 〒150-0031 東京都渋谷区桜丘町9番17号 TOC第3ビル 408号室

利用相片、字體與排版
表現出城市瀰漫的淡淡氛圍

尺寸：A4
用紙：再生道林紙

TITLE 齋藤純彥 「Reason」攝影展

會場：2Y ／ CL：2Y ／ D：加瀨透

這是持續拍攝都市住宅區的攝影師——齋藤純彥的個展宣傳單。下方的相片被框線與文字包圍，靈感來自於行走在街上時，不經意看到的工地看板與町內會的公布欄。設計師將這類位在城市風景外側、未拍進攝影作品裡的細枝末節拼貼在版面上。相片與相片以外的東西在同一個版面上各占一處，但以一張平面圖像來說兩者又是一體的，可說是一張富有想像力與構成力的宣傳單。

① **使用象徵街景印象的字體**

正文使用MS黑體。由於是Word或Excel這類大家都會用到的軟體所內建的標準字體，應該會對城市的印象有很深的影響，所以刻意選擇這種字體。

② **製造色版錯位般的效果**

仔細看會發現邊緣有點錯位，露出白底。設計師以這種方式，塑造出與相片所表達的城市氛圍相符的「粗糙」印象。

③ **塞滿欄位的文字**

設計師在固定的範圍內填滿文字，彷彿是要表現城市印象給人的某種「侷促感」。

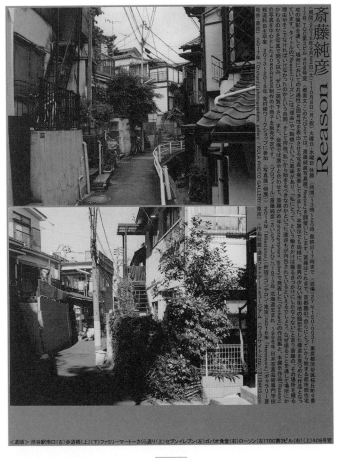

<＜道順＞ 渋谷駅南口(左)步道橋(上)(下)ファミリーマート～さくら通り(上)セブンイレブン(左)ガパオ食堂(右)ローソン(左)TOC第3ビル(右)(上)408号室

BACK

POINT

43

写真的曖昧

The Blur in Photographs

2018
2.3 Sat
10:00—18:00 水曜休館／入場料無料
3.4 Sun

石場文子
木原結花
西郷北濤
宮崎竜成

ISHIBA Ayako
KIHARA Yuika
SAIGO Hokuto
MIYAZAKI Ryusei

石場文子《2と3のあいだ(わたしの机とその周辺)》
2017年 728×1030mm インクジェットプリント

主催 金沢美術工芸大学・北園館行
協力 認定NPO法人金沢アートグミ
企画 若山満大 WAKAYAMA Mitsuhiro

ART GUMMI KANAZAWA

運用線條交錯處有積墨的字體與圖層的操作製作出散發「曖昧不明感」的迷人宣傳單

尺寸：A4
用紙：Take GA-FS

TITLE 相片的曖昧不明

會場：金澤 Art Gummi ／ CL：認證 NPO 法人金澤 Art Gummi ／ C＋E：若山滿大 ／ D：熊谷篤史

這是聯合展出100年前的業餘攝影師西鄉北濤，與3名年輕藝術家作品的展覽會。從前許多業餘攝影師所探求的、展現「個人內在」的藝術攝影曾經遭到否定，本展覽便是以這項歷史事實為起點，探究現代是如何更新拍攝無形之物的技術（＝相片的曖昧不明）。配置在正面上方的是石場文子的作品，藉由給相片畫上黑色輪廓線，操作拍攝對象與觀看者的距離，並且嘗試將相片旋轉90度，盡可能激發出作品所具備的「不像相片的感覺」。之所以不放置大尺寸的相片，是考慮到本展覽為團體展的緣故。

① 散發休閒感的字體

日文全部使用A1黑體。線條交錯處的積墨與圓角是此字體的特徵，如果以主標題這種大小來使用，能夠為整體帶來一點點休閒感。

② 交疊的圖層打亂了平面

藍色（特別色）、圍繞四周的灰色、粉紅色（特別色），以及相片這四者的配置，讓人注意到圖層的交疊。

③ 歸納整理背面的資訊

由於是團體展，說明之類的資訊容易變得繁雜。宣傳單依照格點進行排版，並使用粉紅色來點綴，將資訊整理得有條不紊。

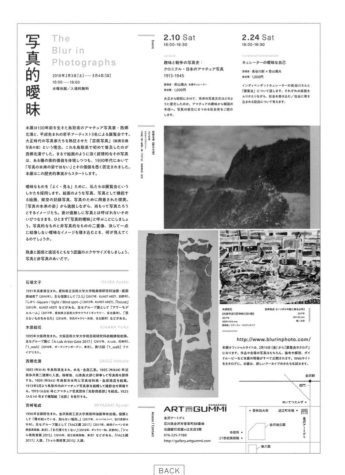

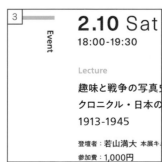

BACK

POINT

45

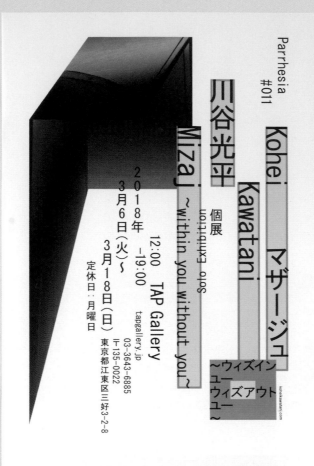

Parrhesia
#011

Kohei　マザージュ
Kawatani
川谷光平

Mizaj ～within you without you～
個展
Solo Exhibition

～ウィズイン
ユー
ウィズアウト
ユー～

2018年
3月6日（火）～
3月18日（日）

12:00
−19:00

TAP Gallery
tapgallery.jp
03−3643−6885
〒135−0022
東京都江東区三好3-2-8

定休日：月曜日

kohekawatani.com

運用跨媒體的設計
塑造流動的意象

尺寸：A3變形（169 / 420 × 234mm）
用紙：銅版紙

TITLE 川谷光平「Mizaj ~within you without you~」

會場：TAP Gallery ／ CL：川谷光平／ D：加瀨透

本案例是嘗試重新詮釋「相片」這個媒體的展覽會。除了打開摺頁就會看到一片空白的紙本宣傳單之外，設計師也考量到透過各種裝置（電腦或智慧型手機的螢幕），或在各種狀態（網站、jpeg格式等）下觀看的情況，採用了跨媒體的設計。本展覽是藉由依物質性配置在展示空間裡的照片，重新探究周遭環境、觀看者的身體對觀看感受所造成的影響。為了展現出這一點，宣傳上也以揉合了「隨機」與「秩序」的視覺效果，巧妙地塑造出無法完全掌握的意象。

① **存在於隨機背後的規則**

雖然排版看似沒有規則，其實各個部分都是以文字的骨架作為基準線，整齊排列相鄰的文字。位在下方、比其他線條粗的粉紅色框線就像是Bug。

② **使用具匿名性的字體**

主要使用的字體為MS黑體。不特別造成強烈印象的恣意性，迷惑著觀看者。

③ **在網站上應用主視覺**

本展覽的網站上也應用了主視覺，而且會根據視窗大小自動調整版面。

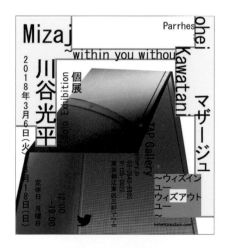

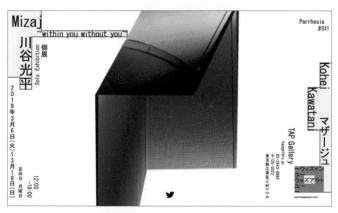

WEB

POINT

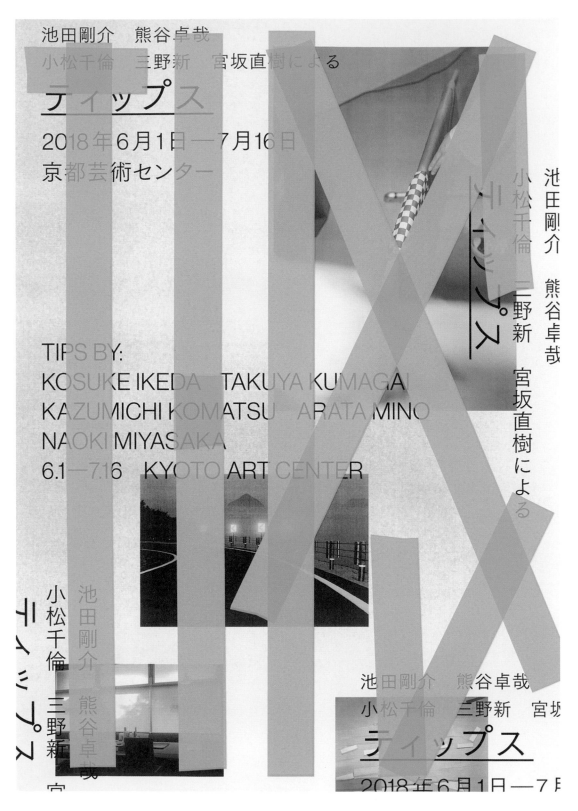

池田剛介　熊谷卓哉
小松千倫　三野新　宮坂直樹による

ティップス

2018年6月1日―7月16日
京都芸術センター

TIPS BY:

KOSUKE IKEDA　TAKUYA KUMAGAI
KAZUMICHI KOMATSU　ARATA MINO
NAOKI MIYASAKA
6.1―7.16　KYOTO ART CENTER

大膽運用紙膠帶串聯展覽會場的標示

TITLE 「Tips」展

會場：京都藝術中心／CL：宮坂直樹、京都藝術中心／P：三野新／AD＋D：石塚俊

這張團體展的宣傳單，是把焦點放在可從展示技法中窺見的小巧思「Tips」上，而非美術作品本身。設計師運用平面設計的「Tips」，以原本用來公布、固定印刷品這類資訊媒體的工具「紙膠帶」組成標題文字，透過這種「配角」技法打造主視覺。由於宣傳單採用這樣的設計，會場的標示也決定用紙膠帶來拼貼出文字與箭頭。

① **在各個地方使用紙膠帶**

使用的是平常用於布置會場的藍色紙膠帶，宣傳單用的是寬24公釐的版本，會場用的則是寬50公釐的版本。宣傳單的膠帶部分施以霧面上光，製造層次分明的印象。

② **選擇不會干擾紙膠帶的字體**

使用的字體是以筑紫黑體及 Neue Haas Grotesk 為基礎合成的字型。儘管設計上重疊紙膠帶，但為了避免印象變得太淡，使用筑紫黑體增加一點質感。

③ **暗示連續性的排版**

背景像是把連續的視覺分成一個個畫面。彷彿是在暗示本展示將平常形成作品輪廓的「Tips」剪下來，呈現在聚光燈下。

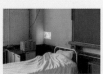

BACK

POINT

因裁切而生的
視覺串聯與變化

尺寸：A4
用紙：b7 TRANEXT

TITLE 新・今日的作家展2018　不固定的觀點

會場：橫濱市民藝廊／PF：山陽印刷股份有限公司／D：川村格夫

「新・今日的作家展」，是承襲橫濱市民藝廊剛開幕時舉辦的現代美術展之理念，介紹同個時代的作家與作品的年度展覽會。2018年以「不固定的觀點」為主題，介紹經由製作過程中遇見的人事物，將各種觀點納入作品中的作家，並且展示他們的作品。由於是3名作家的團體展，為了將展覽會的結構反映在視覺上，設計師總共設計了3種上下左右相接的宣傳單。避免只有一個主視覺的設計，也與本展覽的主題相互呼應。

① **因裁切而生的橫向串聯**

為了從中切斷各個視覺，印刷時以菊全紙（636×939mm）拼版成9頁A4。只要變更裁切範圍，就能變成B2海報。這樣的設計可配合媒體，有效率且有效果地傳遞資訊。

② **使用Y100%吸睛**

由於留白的部分很多，使用的作品圖片彩度也不高，所以大大的英文標題指定使用Y100%，藉此吸引目光。

③ **以歐文字體製造緊湊感**

標題的歐文字體使用Univers，並且調整成Condensed（瘦長字體）來製造緊湊感。在利用裁切手法製造變化版本的宣傳單上，使用早期設計的字體系統這點很耐人尋味。日文則使用筑紫黑體。

拼版檔案

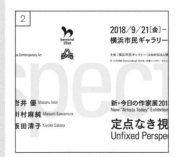

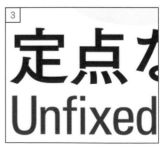

新・今日の作家展2018
New "Artists Today" Exhibition 2018

岩井 優 Masaru Iwai
川村麻純 Masumi Kawamura
阪田清子 Kiyoko Sakata

定点なき視点
Unfixed Perspectives

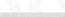

2018／9／21［金］－10／8［月・祝］ 10:00-18:00（入場は17:30まで）

横浜市民ギャラリー 展示室1／B1 入場無料／会期中無休

beyond 2020

主催｜横浜市民ギャラリー［公益財団法人横浜市芸術文化振興財団／西田装備株式会社 共同事業体］ 助成｜芸術文化振興基金 協力｜Takuro Someya Contemporary Art

FRONT

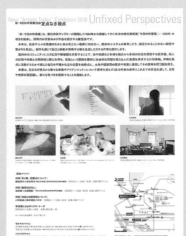

BACK

川村格夫

作品實例：p18、50、100

美術領域的宣傳品，表現的自由度比較高。在這個經常可見實驗性嘗試的領域裡，宣傳單有著什麼樣的運用方式？而製作上，又需要考量哪些部分呢？

從音樂學院畢業，成為自由接案設計師後，主要都在美術領域活動的川村格夫，經手過許多相當著重於視覺效果的媒介，設計時也與身為客戶的作家締結「共犯般的關係」。另一方面，他也曾在與美術領域截然不同的環境從事設計，例如：在埼玉縣的市公所負責設計業務。我們就來問問經歷與眾不同的他，對於宣傳單的作用及設計有什麼看法。

川村格夫（Kawamura Tadao）‖ 大學畢業後就以設計師的身分發展，2010～2011年成為埼玉縣北本市公所的臨時職員，負責市公所內外的設計業務。2015～2016年利用文化廳出國進修制度到美國紐約進修。

宣傳單能做的事

──川村先生製作的宣傳單，其中一個特色是設計上強烈反映出展覽會的內容。請問身為製作者的您，是如何看待宣傳單的呢？

如果上網看就能知道內容的話，那麼根本就不需要製作宣傳單吧。我認為自己必須思考什麼是紙媒體才能辦得到的事，並且要從批判的角度看待才行。比方說，盡量做到物盡其用。

雖然這樣講很直接，不過我覺得宣傳單本身沒什麼魅力（笑）。以前我就認為，如果宣傳單並不只是單純的宣傳品，還可作為展覽會的記錄，或是跟海報串聯等等，能夠賦

予宣傳以外的作用或價值就好了。舉例來說，下圖是冨井大裕先生的個展宣傳品[1]，不只可以裁切成明信片，也可以變成作品詳細介紹＆書籤。因為個展是在小藝廊舉辦的，沒有提供紙本資料，所以才

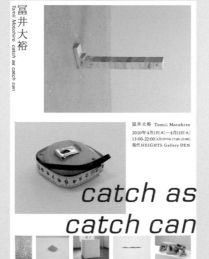
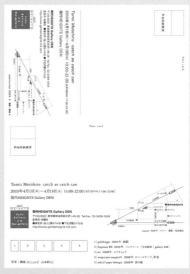

[1] 冨井大裕「catch as catch can」：可以裁成3張，分別是2張明信片與1張作品詳細介紹＆書籤。

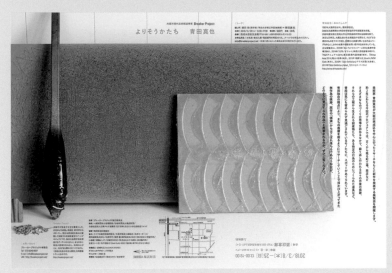

[2] 青田真也「貼近生活的形式」
左上：海報（雙面）
左下：摺起來就變成宣傳單了
右下：當作圖錄的書衣
（製作過的書全都拍成影片在網路上分享｜
https://vimeo.com/user69066802）

會這樣設計。

再過幾年後，宣傳的方式有可能以網頁為主，幾乎不會印製宣傳單了。這種時候，宣傳單能夠做什麼呢？我認為可以採取「跟展覽會內容有密切關係」的表現手法，或是提供單看網頁仍無法充分瞭解的內容。當然，每次都要做出這種宣傳單是很困難的，不過我一直都是朝著這個目標努力。

另外，對於「還是紙的質感最好」這種想法，我個人覺得身為一名設計師，不該太過迷戀所謂的質感，製作時應該思考什麼是宣傳單這個媒體才能提供的趣味，或是宣傳單有什麼可能性。這個道理也可套用在海報的製作上。

——這次蒐羅宣傳單時，我們才重新意識到網頁（圖像）與實物給人的印象有所不同。看樣子，設計時似乎需要依照各個媒體調整表現方式呢。

其實，如果網頁之類的媒體全都能一併製作的話，是最理想的。而且不只網頁，有時還要配合之後製作的圖錄等印刷品。舉例來說，上圖是青田真也先生的個展宣傳單[2]，不過這也可以當作海報，最後更拿來作為展覽結束後製作的圖錄書衣。

——除了物盡其用之外，還能變成展覽會的一部分體驗耶。

一開始我就打算當成書衣使用，但沒具體決定

要如何運用。不過,如果是這種又大又薄
的印刷品,之後可以靈活有彈性地思考各
種組合。就某種意義來說,宣傳單不是很
自由嗎?紙很薄,可以摺疊,還可以包起
來,能夠輕易變成各種形狀這點非常棒!
像書就又重又厚,重要的資訊都「裝訂」
在裡面。反觀宣傳單又薄又軟,無論在重
量上還是意義上都不重,具有恰如其分的
自由。

另外,有些客戶因為預算不多而無法
特別印製圖錄的書衣,倘若能以各種形式
利用同一樣東西就很方便。阿嬤都會把同
一個工具應用在各種地方,雖然這種行為
乍看之下或許很小裡小氣,但當事人是冷
靜判斷東西的價值以後才使用的吧。我認
為這種觀點非常重要,希望宣傳單也能夠像這樣來
做運用。

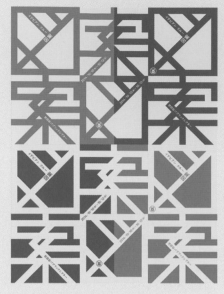

[3] idevian crew「圖案」(左:海報,右:宣傳單)

——在精打細算這點上,「新・今日的作家展 2018」
(p.50)就是用同一個版製作宣傳單與海報。

那是在印製海報時追加1種顏色,再裁切成宣傳
單與海報。因為是直接裁切成不同用途的印刷品,
所以不會超出預算。上面這款舞團的宣傳單[3],也
是兼具宣傳單與海報功能的作品。以「圖案圖案圖
案……」這種相同元素的重複排列來製作海報,不僅
能讓視覺之間的關聯性變得緊密,效果應該也會比
單純放大畫面的海報來得好。

——只要採用串聯視覺的設計,似乎就能大致掌控
宣傳單被放置的狀態吧。

沒錯。畢竟放置宣傳單或海報的環境並不是自

己能夠決定的,可以的話我希望能知道所有的發布
地點。製作宣傳單時,有時我也會拿到發布地點清
單。發布地點是不是大多跟美術有關?會不會放置
在毫無關聯的咖啡廳這類地方?若是能夠想像放置
的環境,製作起來就會比較容易。

另外,右頁下圖是宣傳單集結而成的作品集[4]。
富井先生把新潟市美術館過去的宣傳單變成雕刻作
品展示,起初我是打算製作海報,但又覺得這樣沒什
麼意思,於是再一次將這些作品變成宣傳單,製作出
10頁的宣傳單集。那既是宣傳單集,也是一張張的
宣傳單。

——美術領域的設計很有趣呢。宣傳單既是宣傳
品,又能變成一種表現物。它算是很模糊的存在
吧?

宣傳單又薄又輕,十分脆弱,而且大部分的人

都會丟棄吧。不過還是有些人會小心翼翼地保存起來。我認為設計師只能在這種模糊地帶中，發掘出宣傳單的可能性。我曾利用文化廳出國進修制度到美國進修1年，那邊基本上不印美術方面的宣傳單喔。主要是考量到宣傳效果與資源有限，曾經還有人反問我「現在這種時代，為什麼還要印在紙上？」（笑）。對於有這種想法的人，光靠「沒有啦，你不覺得紙本很棒嗎？」這種說詞是行不通的，所以我希望自己能夠清楚地說明製作紙本傳單的意義與必然性。例如，對某些人而言是可以達成宣傳的目的，對某些人而言則是刊載圖錄裡沒有的資訊、能在日後回顧的貴重記錄。宣傳單是能在薄薄的紙張裡，放入好幾層意義的神奇存在。

再來，談到放置宣傳單的地方，我覺得採取比較極端的做法更能宣傳展覽會的存在。如果製作時沒什麼想法，看到宣傳單的人一定也會覺得「不去看這場展覽也沒關係」。

與他人共享設計

——還在世的作家與已故的作家，這2種展覽會在設計上有什麼差別嗎？

雖然我鮮少有機會負責已故作家的展覽會，不過基本上學藝員就像靈媒一樣，是已故作家的代言人（笑）。所以個人覺得，除了面對的對象是作家本人還是策展人這點之外，可能就沒什麼太大的差

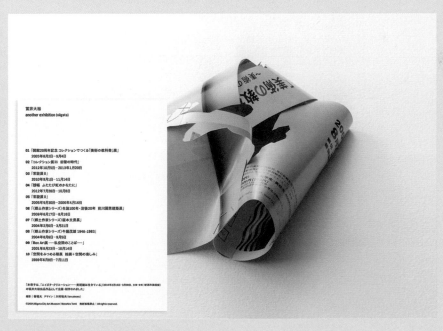

[4] 冨井大裕「another exhibition（niigata）」

別。不過我也認為，如果能夠以作品為前提進行設計，而不是從製作印刷品的角度判斷這件作品最好要如何設計，跟願意這麼做的設計師共事當然更能做出好的成果。展覽會跟印刷品是不一樣的，因此如何靈活因應各個媒體、能否想像做成印刷品時會是什麼樣子、能不能跟他人分享自己的構想，這幾點對工作而言都是很重要的。

——這也算是溝通方面的問題吧？

對設計師而言，能夠擁有多少說服力是很重要的。自己當然也必須提升實力才行，不過開發能打動外部人士的話語，也跟設計一樣重要。重點在於，該如何向沒有共同語言的人說明。自由接案的時候，本來就比較常跟容易溝通理解的人共事，但……在市公所工作以後我才發現，向沒有共同語言的人說明時，往往會得如炸彈一般完全意想不到的回答（笑）。可是，這時若是只覺得「他不懂設計啦！」就完了，而且也做不出好的成果。這個問題讓我吃了不少苦頭，目前也還找不到解決的辦法，所以很棘手呢。今後我也得努力克服這個問題才行。

——川村先生也曾經在埼玉縣北本市的市公所工作過吧？

大概在2011年那時，北本市公所公開招募設計師。藝大畢業後我一直都是自由接案，平常不會突然有一堆工作找上門，再加上我又有空，也覺得很有趣，於是就去應徵了。我在那裡工作了1年左右，每週只要去2、3天，負責製作導覽地圖之類的宣傳品。這是個截然不同的領域，我在那裡工作得非常開心。本來我是想設計住民票（譯註：類似臺灣的戶籍謄本）之類的文件，因為這類文件表格超難填寫的（笑）。表格的欄位大小完全不合乎該填入的資訊量，而且有時甚至不知道該寫什麼才好，還得尋問市公所的職員。如果設計得當，民眾用不著問人就能順利填寫完畢。只要文件的格式設計得好，職員也能把時間花在其他事情上，最終就可以提升市公所內部的作業效率與服務品質。像荷蘭等國家從前就明白這一點，所以一直致力於改善公共設計。日本目前還不太有這種觀念，所以我很想嘗試看看。

——如何把設計帶進地方或中央政府機關這個話題，現在也開始有人討論了，不過您很早就在嘗試了呢。

但是，文件的設計存在著Excel這道障礙……（笑）。原因在於，大家都是用Excel製作文件，所以，就算我用InDesign製作格式，也只有這個部門能夠使用。這樣不過是自我滿足罷了，做好的東西沒辦法跟大家分享就沒有意義了。只要一次做好能夠通用的格式並分享出去，其他人不就可以按照這個格式製作文件了嗎？這樣一來，結婚登記申請書之類的文件也能在各種地方製作。像市公所這樣每次一有變更就特地委託設計師的做法，我覺得很沒意義，而且還要花錢，不是個好制度。在市公所工作後，我發覺自己並不是想設計文件之類的東西，而是對更高層次的部分感興趣，比方說建立能讓設計師參與其中的機制。

關注能讓設計成立的環境

——話說回來，在設計方面，川村先生有受什麼人的影響嗎？

我看過一些以前的設計相關書籍，但總覺得內容很死板。反倒是在街上閒逛時看到的那種難以言喻的招牌，對我的影響可能還比較大。說到底，設計並不是刊登在雜誌上的東西，它在那個地方發揮了什麼作用比較重要，所以我認為得觀看實物才會明白。在書上看到的昔日優秀設計也是如此，從設計與環境之間的平衡來看是否真的優秀，那又是另一回事了。以宣傳單來說，比起從前的名作，張貼在奇怪的地方或實際放置在各處的宣傳單，帶給我的影響可能更加強烈。

其實，我經常在Tumblr上傳一些張貼在街上、已變得破破爛爛的廣告單，或是文字排列得很奇怪的招牌等相片（https://tadaokawamura.tumblr.com）。之所以喜歡這種東西，不是因為製作者不詳，而是因為即便運用一般設計不會使用的手法或表現方式，這些設計依舊是成立的。

——真令人意外。印象中川村先生的設計大多都很簡潔有力。

基本上，我在排版時會注意數值或格點，不過我也覺得可以採納更多元的觀點。說到底，如何擺脫經驗是很重要的，累積的經驗越多，越容易覺得「這就應該是這樣」，沒辦法靈活而有彈性地思考。我本來是學音樂的，起初完全不懂設計，所以剛入行的時候，如果要製作書冊類，我就會以「A旋律就這樣吧」或「前奏吵一點比較好」等等，這種像在製作音樂的構想來進行設計。這類因為沒做過設計才會採用的不同做法，等自己累積了經驗後就不會使用了。我發覺在創作時能夠保有多少外行感這點很重要，現在經常思考這個問題。經驗當然很重要，但我希望自己能不執著於這點，放膽去設計作品。當我這麼想時，便會覺得在街頭看到的那些廣告單與招牌是自己的「老師」。不過我猜，那些東西的製作者在設計時大概什麼也沒想就是了（笑）。我無意否定這類宣傳品，反而想去思考製作者要透過這個東西表達什麼，假如跟下次要做的東西是同一個類型，我也想要偷師。但不是視覺上的模仿，而是把焦點放在發生的狀況，以及這種做法是成立的這點上。

存在於「這一帶」的設計

——川村先生對於美術領域的設計、市公所這類公共設計，以及街頭可見的外行設計，都有著廣泛的實踐經驗與興趣，對您來說設計是什麼呢？

極端來說，應該是惡作劇吧。惡作劇要適可而止，不可以惹對方生氣嘛！好吧，其實我有一半是開玩笑的，該怎麼說呢……我可以告訴你的是，不知道擁有者是誰這點非常有意思。就是這一點讓我在設計時感到興奮。無論是製作宣傳單還是在市公所負責設計，雖然製作者是我，但這些卻是大家共享的東西，「屬於各式各樣的人」這種脫離製作者的感覺其實令我非常爽快。該說是介於我與社會或作家之間嗎？總之設計的重點放在「這一帶」而非「這裡」。這種爽快感，是促使我開始從事設計工作的最大原因。

直接掃描漫畫週刊的版面
顛覆過往的漫畫展印象

尺寸：A4（297／594×210mm）
用紙：Tablo

TITLE 妙廚老爹展　旅行。飲食。料理。

會場：京都國際漫畫博物館／CL：京都國際漫畫博物館／D：西村祐一（Rimishuna）

這場漫畫展不只展示《妙廚老爹》的原畫，也介紹經過分析與調查的資料。漫畫原畫展的宣傳品大多採全彩印刷，版面裡塞滿了許多角色，本展覽則挑戰與這種宣傳品做出區隔。宣傳單將展覽會的資訊疊在掃描下來的漫畫週刊畫面上，直接展現漫畫的魅力，塑造出來的印象不僅能打動應該會來參觀的作者書迷，還能吸引對藝術、設計、料理等文化感興趣的族群。這是在思考「設計師該如何不加工，只以複印、擬態與引用等修飾手法，盡可能激發出素材魅力」之後，所發揮的精彩巧思與出色的設計力。

① **展現素材魅力的文字排版**

正面的文字資訊集中放在上方，以避免破壞漫畫的連續畫面。此外，為確保「飲食」這個主題平易近人的感覺，字體以黑體為主，也摻入了襯線體。

② **引用漫畫週刊常見的頁邊留白**

內面以分鏡格式配置資訊，邊緣則引用漫畫週刊的特色「刊登相關資訊的頁邊留白」，以更吸引人的方式提供資訊。

③ **以膠印呈現凸版印刷的粗糙感**

為了使用膠印模擬漫畫週刊常見的凸版印刷粗糙細節（滿版色塊濃淡不均、雜訊、外緣帶），據說設計師先將排好的文字轉換成圖像，然後不斷進行加工測試。

FRONT（A4）

POINT

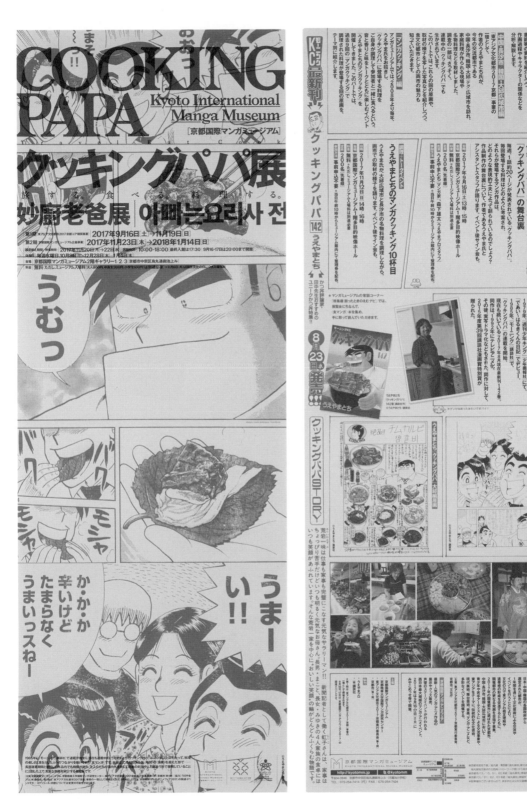

展覧会

RECOLLECTION 36°×139°

寿楽荘 その一日の誕生

健康器具でくつろぐ人々。奥からは演歌。中庭には太陽が降り注ぐ。囲碁・将棋・ビリヤードを興じる人々。

庭の手入れを日課にする人。ぽんやり遠くを見つめる人。夕日を浴びて新聞を読む人…。とにかく、寿楽荘から見える夕日はとても綺麗

荒木優光

MASAMITSU ARAKI

で、その太陽が寿楽荘を照らしています。

● 展覧会
RECOLLECTION 36°×139°
寿 楽 荘
その1日の誕生
● 会期
2018.
3.10 ± − 3.12 月
午前10時−午後6時
● 会場
浦和ふれあい館
第 1 会議室
*入場無料。
● 大演芸大会
寿楽荘だよ
全員集合
「カラオケ大会」他
2018.3.10 土
午前11時−午後3時半
● 会場
寿 楽 荘
*入場無料/予約不要
(途中出入り自由)
● ゲスト
テンテンコ（ミニライブ）
港大尋とカルテットの
仲間たち（パフォーマンス）
人見由夫（音模写）
ほか多数

36° JUBAKUSO 139°
72741 Shimookubo, Sakura-ku, Saitama

尺寸：A4
用紙：道林紙

TITLE RECOLLECTION 36°×139° 壽樂莊 一天的誕生

會場：浦和交流館／CL：公益財團法人埼玉市文化振興事業團／D：山田卓矢

音響師暨音樂家荒木優光，在連結藝術家與城市各個地方的「ARTIST ON SITE」企劃中，發表他運用埼玉市老人福利機構「壽樂莊」使用者的訪談，以及在機構內收集到的聲音與音源所製作的裝置藝術。宣傳單為了成為與作家、壽樂莊之間的溝通工具，在正面上半部配置作家的話，正反兩面也都配置了壽樂莊的相片。正面下半部則放上標題裡壽樂莊的經緯度，展現對該場所的敬意。設計上以連結雙方為目標，避免演變成「自顧自地舉辦展覽會」的狀況。

① **使用數種字體塑造
非典型的印象**

使用的字體有花蝴蝶（用於漢字）、中黑體BBB、粗黑B101、Univers等等。雖然整體來說確實避免了給特殊活動賦予過於簡單的印象，但使用多種字體卻也增加了複雜感。為了彌補這個缺陷，右上角放上「展覽會」3個字，讓任何人都能一眼就明白宣傳的目的。

② **運用色彩與裝飾
營造復古氛圍**

把正紅色（Y100％，M100％）的Y降低20％，以這種紅色搭配黃色底色，再加上裝飾所塑造出來的復古氛圍，與當作互補色使用的藍色都很引人注目。

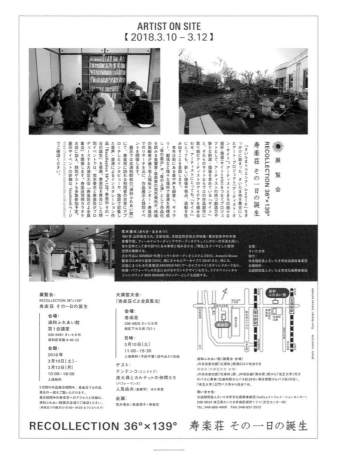

BACK

POINT

2018年4月28日［土］－6月17日［日］

渚・瞼・カーテン　チェルフィッチュ の〈映像演劇〉
Beach, Eyelids, and Curtains: chelfitsch's EIZO-Theater

熊本市現代美術館　Contemporary Art Museum, Kumamoto

860-0845 熊本市中央区上通町 2-3 びぷれす熊日会館3階
TEL: 096-278-7500　FAX: 096-359-7892　URL: http://www.camk.or.jp

開館時間：**10:00－20:00** ＊展覧会入場は19:30まで

休館日：**火曜日** ＊ただし5月1日（火）は開館

観覧料：**一般：1000(800)円、シニア：800(600)円
学生**(高校生以上)**：500(400)円、中学生以下無料**

＊（）内は前売／20名以上の団体／各種障害者手帳（身体障害者手帳、療育手帳、精神障害者保健福祉手帳、被爆者健康手帳等、付き添いの方1名にも適用）、
電車・バス1日乗車券、JAF会員証、緑のじゅうたんサポーター証をご提示の方

《The Fiction Over the Curtains》2017–18 プロダクションショット　撮影：冨樫東正

主催：熊本市現代美術館［熊本市、公益財団法人熊本市美術文化振興財団］、RKK、熊本国際観光コンベンション協会　熊本日日新聞社　協力：公益財団法人熊本県立劇場、市民会館シアーズホーム夢ホール（熊本市民会館）
後援：熊本県、熊本県教育委員会、熊本市教育委員会、熊本県文化協会、熊本県美術家連盟・熊本国際観光コンベンション協会、NHK熊本放送局、J:COM、エフエム熊本、FM791　助成：一般財団法人地域創造　協賛：株式会社資生堂

FRONT

用晃動的圓點與不規則的文字排列
呈現出「不協調感」

尺寸：A4
用紙：雪面銅版紙

TITLE 海濱‧眼瞼‧窗簾　chelfitsch 的〈影像戲劇〉

會場：熊本市現代美術館／CL：熊本市現代美術館／P：加藤甫／E：淺見旬（well）、池澤茉莉（熊本市現代美術館）／D：村尾雄太（well）

這是岡田利規領導的chelfitsch劇團所舉辦的展覽會，展示「影像戲劇」這個動搖展覽會與舞臺界線的新表現形式。宣傳單並不以說明方式表達展覽會的內容，而是將整體設計成「難以言喻但又令人好奇」的正向印象。由於本展覽以影像為主體，為了讓宣傳單帶有動感，正面配置了具飄浮感的圓點，顏色則選用從標題的「海濱」聯想到的水藍色，另外，文字也排列得歪歪扭扭，以避免形成靜態的網格。圖片略微裁剪成梯形，細微的調整與抽象的圖片相輔相成，為整個版面塑造出「不協調感」。

① 引用自標題的配色

紙張底色採用淡淡的黃色，這是象徵「眼瞼」這個標題的顏色。另外，圓點所用的水藍色（DIC138）是源自「海濱」的印象。由於使用的顏色是直接按照標題來決定，設計師十分謹慎地調整配色，以避免意圖太過明顯。

② 不規則地排列
樸素的字體

主要使用的字體為Univers LT與Ro黑體。由於文字排列得不規則，字體本身盡量選用樸素的類型。

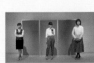

1

2

BACK

POINT

63

巧妙運用印刷加工
體現何謂『看』

TITLE　沉默與想像　竹內萬里子

會場：B GALLERY ／ E：藤木洋介（B GALLERY）／ D：大西正一

[尺寸：蛇腹摺冊子（212 × 146 / 584mm）
用紙：b7 TRANEXT]

這場展覽會是嘗試在實體空間內，呈現攝影評論家竹內萬里子的著作《沉默與想像——圍繞著相片與攝影的隨筆》（暫譯）。設計師也負責書籍的設計與展覽會場的布置，而宣傳單則是設計成直向與橫向排列著日文與歐文、文字彷彿飄浮在空間內一般，並且視情況運用光（水藍色）與影（黑色）。設計師巧妙組合文字、圖片、用色及印刷加工，冷靜地體現該書探究「何謂『看』」的態度。採用蛇腹摺的形式，呈現出令人聯想到從書籍延伸至實體空間的立體感，發揮連結作品與展覽會的作用。

Exhibition

Silence and Image

Mariko Takeuchi

2018.10.27 Sat. — **11.11** Sun.
11:00-20:00

会期中無休

B GALLERY

沈黙とイメージ　竹内万里子

Events

レセプションパーティー
10月26日[金] 18:30〜20:00

トークショーのお知らせ
Vol.1：10月27日[土] 15:00〜16:30
ゲスト：新井卓 美術家

Vol.2：11月3日[土] 15:00〜16:30
ゲスト：鈴木理策 写真家

Vol.3：11月4日[日] 15:00〜16:30
ゲスト：姫野希美 赤々舎 代表

予約定員制｜先着30名様
＊ご予約はB GALLERYまで
https://www.beams.co.jp/bgallery/

協力｜株式会社 赤々舎

B GALLERY (BEAMS JAPAN 5F)
〒160-0022 東京都新宿区新宿3-32-6 5F
TEL｜03 5368 7309
URL｜www.beams.co.jp/bgallery/

BACK

① **製造影子**

背面的「IMAGE」這幾個字，影子的部分是用黑色印刷，實體的部分則用超亮上光油印刷，藉此表現出想像的不確定性。

② **細膩地發揮上光油與珍珠箔的特色**

相片與文字分別使用超亮上光油與珍珠箔加工，利用不同類型的光澤製造立體感。羅列在紙上的文字會隨光線強弱而若隱若現，時而柔和時而清晰。

③ **利用字體調整氛圍**

正文的日文使用本明朝體，歐文使用Sabon next。塞滿文字的內面散發適度的緊張感，給人優美的印象。

POINT

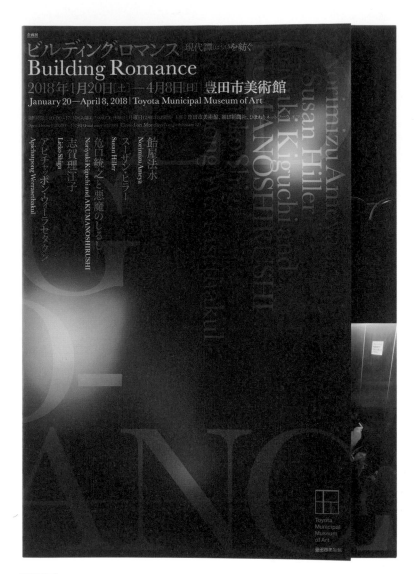

（從左上起分別是）飴屋法水，2017年，參考相片／
危口統之與惡魔的符號《搬入企劃 #9 巴塞爾・瑞士
（Theater Festival Basel）》2012年／Susan Hiller《Lost
and Found》2017年／Apichatpong Weerasethakul《A
Letter to Uncle Boonmee》2009年／志賀理江子，2017
年，標題未定

運用能感覺到光的色彩
讓文字從黑暗中浮現出來

尺寸：A3變形（297 × 210 / 392mm）
用紙：SILVER DIA

TITLE Building Romance──編織現代譚

會場：豐田市美術館／ CL：豐田市美術館／ AD ＋ D：森大志郎

20世紀以後的藝術，以純粹的藝術為目標，將「故事」與「傳奇」從中分離出來。本展覽會便嘗試從人與身旁事物之間的關係，發掘出現代的新「傳奇」。雖然宣傳品是開展前製作的，不過因為製作過程中早已確定策展人對整個展示的構想，設計師便根據這個構想，努力製作出可作為描述整場展覽會語言之一的宣傳單。由於本展覽也設置了一片漆黑、只留投影機光源的展示室，設計師最後摸索出與展覽印象相符、彷彿在黑暗中探索各種元素的視覺設計。

① **十分搭調的歐文與日文**

歐文字體使用 Baskerville，日文字體使用 S 明朝 Soft。兩者都是字形優美，有著恰到好處的襯線或裝飾角的字體，組合在一起保持著平穩的關係。

② **細膩的用色**

跟字體一樣，使用各具特色但又和諧共存的 2 種顏色製造漸變效果。宛如被光照到的部分，浮現出疊在上面的文字，明明是平面，卻讓人覺得是有深度的空間。

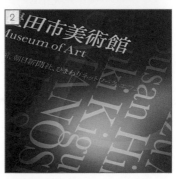

BACK

POINT

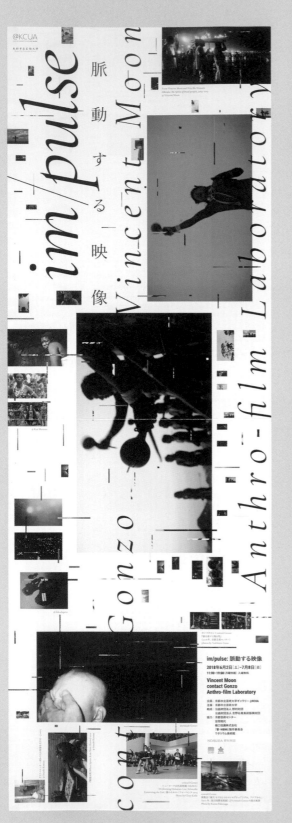
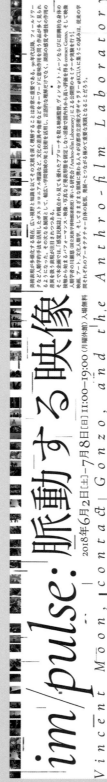

@KCUA

im/pulse 脈動する映像

Vincent Moon
contact Gonzo
Anthro-film Laboratory

2018年6月2日（土）〜7月8日（日）
11:00–19:00（月曜休館）入場無料

Vincent Moon
contact Gonzo
Anthro-film Laboratory

im/pulse: 脈動する映像
Vincent Moon, contact Gonzo, and the Anthro-film Laboratory

http://gallery.kcua.ac.jp

文字與圖像交錯在亮光漆的跳動紋理上呈現出壯觀的畫面

TITLE im / pulse：跳動的影像

會場：京都市立藝術大學藝廊@KCUA ／ CL：京都市立藝術大學／ D：松本久木

尺寸：A4變形（200 × 297 / 594mm）
用紙：NEW AGE

本案例是由3組人馬共同舉辦的、兼具實驗性質與實踐性質的展覽會，參展者分別是拍攝手法從「感官民族誌」觀點來看同樣十分出色的電影導演──文森·穆恩（Vincent Moon）；透過即興身體接觸進行表演，現場演出與影片皆獲得了國內外好評的contact Gonzo；由影像人類學家川瀨慈領軍，在文化人類學、影像、藝術的交叉實踐中，探求無法單靠語言傳達的知識與經驗領域的Anthro-film Laboratory。散布在整張宣傳單上、有如雜訊般的圖像碎片，不僅橫跨、入侵相片與影像作品的圖片，也與文字建立緊張關係。再加上印在底層、彷彿在顫動似的紋理，看上去就像是影像本身不規則地跳動，有時又與其他影像衝突迸散似的，象徵超越類別與背景延伸而出的本展覽。

① **使用帶有尖銳感的字體**

標題的漢字使用的是游明朝體，假名使用了浪漫假名，歐文則使用Cormorant Garamond。帶有尖銳感的字體穿插在平面上，與圖片產生共振。除此之外，還使用了游黑體與Robot Condensed等字體。

② **使用亮光漆晃動整個版面**

光線一照在宣傳單上，就會浮現出以亮光漆印刷、彷彿會跳動似的掃描線。

③ **發揮直長與橫長的內面設計**

打開摺頁，裡面擺滿了包含相關活動在內的龐大資訊。搭配混雜其中的圖像與拉寬字距的歐文，使內容看起來一點也不冗長，並且形成壯觀的版面。

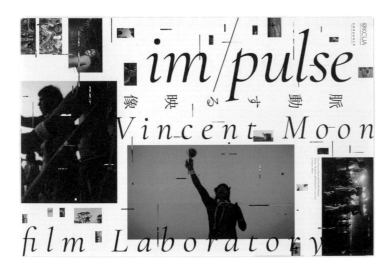

FRONT（A4變形）

1

2

POINT

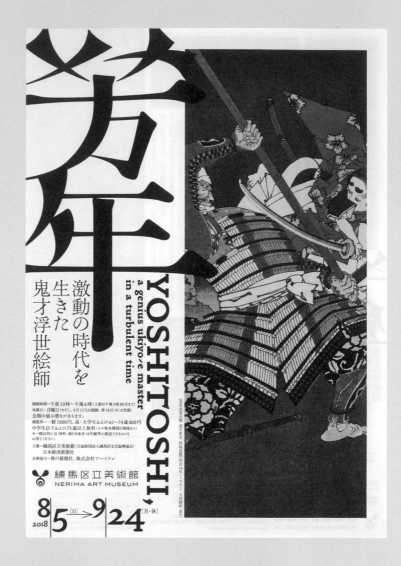

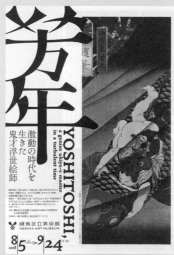

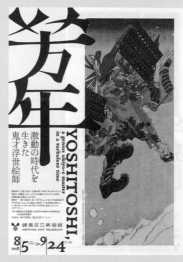

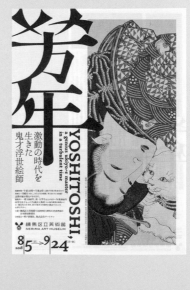

FRONT

將芳年給人的「血腥畫」印象融入文字的外形

[尺寸：A4]
[用紙：OK Blizzard]

TITLE 芳年──生於動盪時代的鬼才浮世繪師

會場：練馬區立美術館／CL：練馬區立美術館／D：三木俊一（文京圖案室）

這場展覽會是介紹活躍於江戶末期至明治時期的月岡芳年。芳年是一位在明治維新前後瀰漫硝煙味的時代下，繪製美麗與怪誕並存的「血腥畫」的浮世繪師。設計師抽取出芳年作品所具備的、逼近描繪對象內在的寫實感，並且反映在「芳年」二字的外形上。巨大的文字占了版面四分之一以上的空間，邊緣切掉一點點的效果也很棒。圖片經過大膽的裁剪，看起來也很有躍動感。

① **配合視覺效果，選擇有特色的假名字體**

主要使用的字體為龍明L與築地體後期五號假名。配合芳年的作品，假名選用具特色的字體，文字排列得端正整齊。

② **配合「芳年」的外形選擇歐文字體**

歐文字體選用有著大襯線的ITC Golden Type Black。與「芳年」二字的怪誕感及充滿動感的配置十分搭調。

③ **正反兩面質感不同、具有迷人魅力的用紙**

紙張使用正面光滑、背面粗糙的單光白牛皮紙OK Blizzard。紙張有彈性，底色略帶一點黃色，給人沉穩的印象，營造出均衡感。

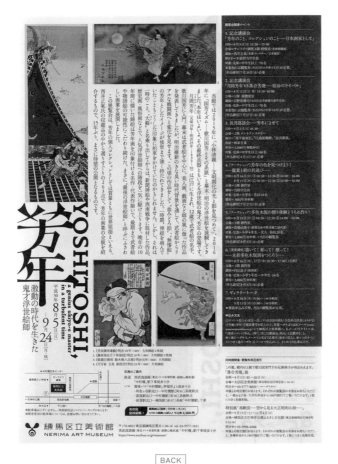

BACK

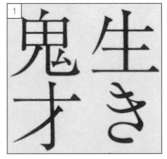

POINT

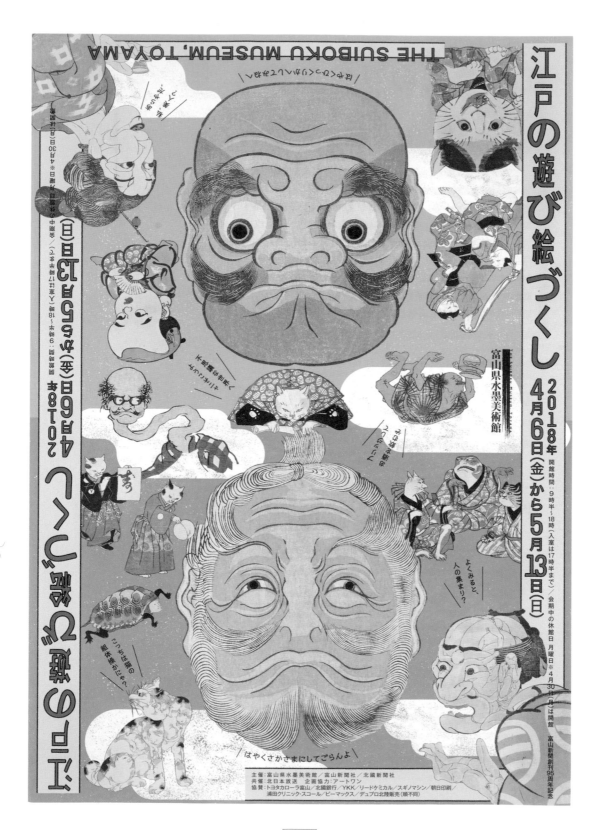

採用上下顛倒仍是相同構圖的「遊戲繪」風格排版

[尺寸：A4（297 × 210 / 280mm）
用紙：Montesion]

TITLE 江戶的遊戲繪展

會場：富山縣水墨美術館／ CL：富山縣水墨美術館／ PRD：ROLE ／ AD ＋ D：羽田純

這是解讀「遊戲繪」世界的展覽會宣傳單，在此展覽中能愉快地徜徉於江戶時代的流行文化。設計師將主要的浮世繪組合在一起，採用顛倒過來仍是相同構圖的設計。正反兩面都使用許多圖案，有些是截取其中一部分，有些則疊上了文字，或是以其他形式來配置，為整個版面帶來歡樂的氛圍。標題與展期採用瘦長字體與扁平字體的組合，並且使用金色增添熱鬧感。另外，宣傳單的其中一邊是摺起來的，裡面放著豐富的附加內容。

① **使用樸素的字體，避免跟圖片產生衝突**

標題等文字的字體，是以黑體 MB101 為基礎設計而成。想要引人注意的文字則使用金色，並且加上黑邊。

② **運用文字呈現「遊戲繪」的顛倒感**

展覽會的標題因漢字使用瘦長字體導致假名變得比較大，像這樣運用跟一般操作相反的手法來製造顛倒感。

③ **在摺頁裡放入豐富的附加內容**

摺頁刊載的是有關浮世繪的問答題，翻開來就能看到答案。此外還加上一個小巧思，打開摺頁，上方的文案也會隨之改變。

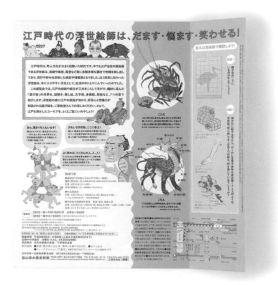

BACK

POINT

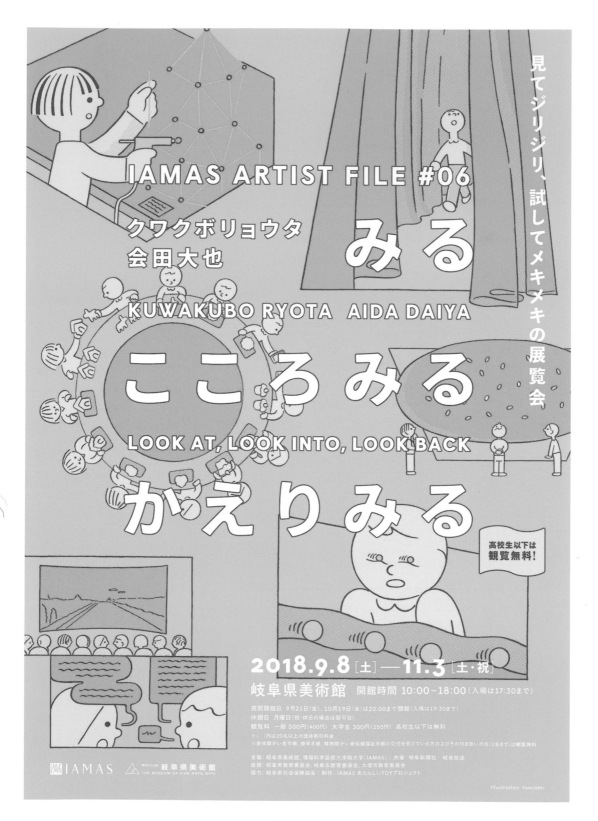

IAMAS ARTIST FILE #06

クワクボリョウタ
会田大也

みる

KUWAKUBO RYOTA　AIDA DAIYA

こころみる

LOOK AT, LOOK INTO, LOOK BACK

かえりみる

見てジリジリ、試してメキメキの展覧会

高校生以下は
観覧無料！

2018.9.8［土］—**11.3**［土・祝］
岐阜県美術館　開館時間 10:00-18:00（入場は17:30まで）

夜間開館日　9月21日(金)、10月19日(金)は20:00まで開館(入場は19:30まで)
休館日　月曜日(祝・休日の場合は翌平日)
観覧料　一般 500円(400円)　大学生 300円(250円)　高校生以下は無料
※()内は20名以上の団体割引料金
※身体障がい者手帳、療育手帳、精神障がい者保健福祉手帳の交付を受けている方およびその付き添いの方(1名まで)は観覧無料

主催：岐阜県美術館、情報科学芸術大学院大学[IAMAS]　共催：岐阜新聞社　岐阜放送
後援：岐阜県教育委員会、岐阜市教育委員会、大垣市教育委員会
協力：岐阜県社会保険協会　制作：IAMAS あたらしいTOYプロジェクト

IAMAS　株式会社○○○ 岐阜県美術館 THE MUSEUM OF FINE ARTS,GIFU

Illustration: tancomi

FRONT

76

以插畫將結合展示＆工作坊的展覽多樣性轉變成興奮感與期待感

尺寸：A4
用紙：Smash

TITLE IAMAS ARTIST FILE # 06「Look at, Look into, Look back」桑久保亮太／會田大也

會場：岐阜縣美術館／CL：岐阜縣美術館／IL：fancomi／AD＋D：STUDIO PT.（中西要介＆中澤耕平）

本案例是媒體藝術家桑久保亮太，與博物館教育員會田大也共同舉辦的企劃展。透過桑久保的作品展示與會田的工作坊，跟參觀者一起創造擁有觀看、傳達、思考等各種體驗的機會。由於是在同一個空間舉辦作品展示與工作坊這兩種性質相異的活動，再加上設計宣傳單時作品尚未完成，於是使用插畫呈現能令廣大客層興奮與期待的視覺效果。

① **運用5種特別色呈現令人印象深刻的色調**

配色使用5種特別色來凸顯線畫之美。此外也使用細網點製造體感。

② **給較粗的字體加上黑邊**

日文使用思源黑體，歐文使用Wigrum。兩者都是粗細較為均一的字體，因此加上黑邊也非常醒目，而且採用反白文字的話，就能在不干擾插畫的情況下構成一張平面圖像。

③ **可應用於其他媒體的設計**

除了宣傳單以外，為了方便應用在會場標示與網頁橫幅等，各種長寬比不同的矩形上，採用可重新排列6個小插圖的設計。

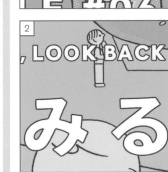

BACK

POINT

與作品合而為一
成功的「平面設計」

[尺寸：A4
用紙：b7 LIGHT]

TITLE **SAVIGNAC　施加於巴黎的海報魔法**

會場：廣島縣立美術館／ CL：廣島縣立美術館／ AD ＋ D：野村勝久（野村設計製作室）

這場展覽會是從多種角度介紹法國具代表性的海報設計師——雷蒙・薩維尼雅克（Raymond Savignac）的作品。設計師製作出將作品與展覽會資訊合而為一的視覺效果，看上去就像是委託薩維尼雅克為本展覽設計作品似的。為了呈現薩維尼雅克的各種表現手法，宣傳單總共製作4種版本，視覺設計上也配合各個作品進行調整。

① **以作品色彩構成的視覺效果**

為了將作品與宣傳單合而為一，設計時只使用作品所用的顏色。

② **靈活運用讓人聯想到作品的
標題 Logo**

製作出來的標題 Logo 並不直接使用，而是配合作品調整成正體版本或瘦長字體版本。而且不光是排版，就連使用的字體也是根據作品來變更，藉此提高平面設計的精準度。

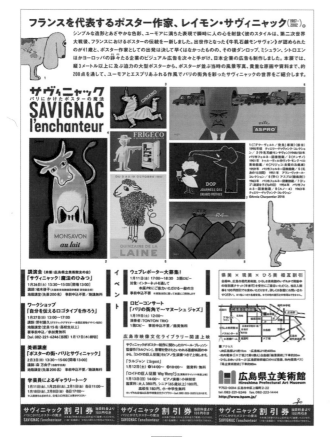

BACK

POINT

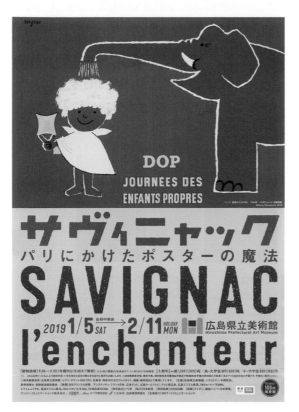

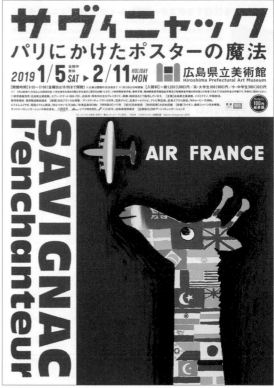

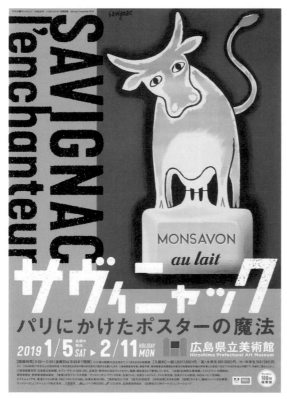

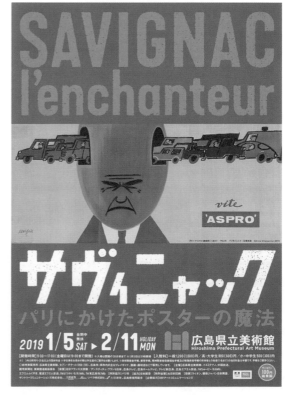

New Mutation

ニューミューテーション展

変進深化

KATO Takumi 加藤巧
SAIJO Akane 西條茜
TAKAHATA Sae 髙畑紗依

TRANSFORM,
PROGRESS and
DEEPEN

京都芸術センター
ギャラリー北・南
Venue | North and South Galleries

2018
04.14 SAT___
05.27 SUN

10:00-20:00 入場無料｜会期中無休

螢光橘與黑字交織出「突變」式的設計

[尺寸：A4
用紙：雪面銅版紙]

TITLE 「New Mutation──變・進・深化」展

會場：京都藝術中心／CL：京都藝術中心／PF：修美社／AD＋D：岡田將充（OMD）

這場展覽會是著眼於可在作家的製作過程中見到的「繁雜」手法，探究他們特有的Mutation（突變）。設計師根據突變感與奇特感之意象，使用螢光橘作為關鍵色與關鍵視覺效果，並且與標題Logo形成複雜的圖層結構，創造出輕快的設計。像是要朝著標題中的「變化」、「進化」、「深化」方向發展一般，正面利用橫向文字的換行、圖層、變形，製造出往上下左右流動的感覺與深度，背面則是改變標題文字的位置。

① **引人注意的螢光橘**

宣傳單使用跟黑字很搭調、能引人注意的配色。以80％與100％這2種螢光橘（特別色）的印版印了2次，呈現發色更強的鮮明色彩。

② **以橫向拉長的文字**
象徵「變化」與「進化」

例如「ユ」字就有不同的變化版本，而看似正常、實際上卻被拉長的「ヨ」與「ー」，也是宛如突變一般改變形狀。

③ **讓人聯想到「深化」的資訊交疊**

正面的圖層結構遠比乍看的印象還要複雜，例如小字擺在最裡面、把超出白框的黑字當作前景、右下角的日期疊在黑字上、「進」字夾在「ｎ」字裡等等。

BACK

POINT

81

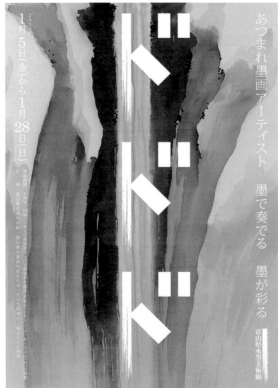
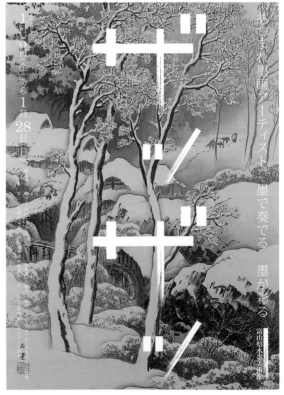

FRONT

擬聲詞的文字編排設計
充滿了動感

［ 尺寸：A4
用紙：竹尾波光紙 ］

TITLE 水墨畫藝術家大集合　以水墨演奏 以水墨點綴

會場：富山縣水墨美術館／ CL：富山縣水墨美術館／ PRD：ROLE ／ AD ＋ D：羽田純

這是水墨美術館每年都會舉辦的展覽會，介紹兒童水墨畫工作坊的學員作品及館藏作品。2018年的主題是「以水墨演奏 以水墨點綴」。工作坊先讓學員聆聽各種聲音，再以線條表現聲音帶給自己的印象，而設計師則運用文字編排設計，將他從作品感受到的擬聲詞大大地擺在版面上。此外，也引用該美術館 Logo 上的筆致，以避免流行感太過明顯。背景使用經過大膽裁剪的作品圖片，這點同樣讓人印象深刻，可說是小孩子看了也會開心期待的設計。

① 運用現有的 Logo、
顏具震撼力的文字編排設計

引用水墨美術館 Logo 上的線條，作為擬聲詞的擦痕效果。設計既符合美術館的背景又很有震撼力，設計師的幽默感值得讚賞。

② 製作 4 種不同的擬聲詞版本

為了有效傳達展覽會的宗旨與概念，宣傳單製作了數種版本。背景與擬聲詞的印象非常吻合，做成一系列能增加宣傳品的氣勢。

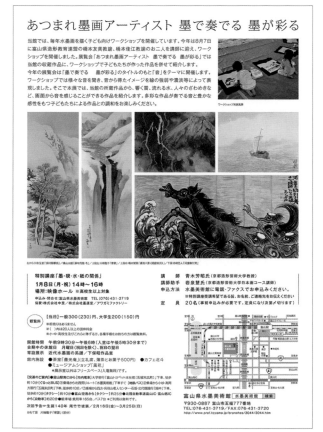

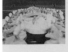

CONTEMPORARY ART
OF THE 21ST CENTURY
EXHIBITION OF TAGUCHI ART COLLECTION
FROM ANDY WARHOL TO YOSHITOMO NARA

CONTEMPORARY ART OF THE 21ST CENTURY
EXHIBITION OF TAGUCHI ART COLLECTION
FROM ANDY WARHOL TO YOSHITOMO NARA
2018. APRIL 21[SAT]－JUNE 17[SUN]

CONTEMPORARY ART
OF THE 21ST CENTURY
EXHIBITION OF TAGUCHI ART COLLECTION
FROM ANDY WARHOL TO YOSHITOMO NARA

21世紀の美術

タグチ・アートコレクション展

アンディ・ウォーホルから奈良美智まで

2018.4.21[土]→6.17[日]

平塚市美術館
SHONAN
THE HIRATSUKA MUSEUM OF ART

会場｜展示室Ⅰ　開館時間｜9:30～17:00（入館は16:30）
休館日｜毎週月曜日（ただし、4月30日[月・振休]は開館）
観覧料｜一般800（640）円、高大生500（400）円
※（ ）内は20名以上の団体料金　※小中学生以下無料。毎週土曜日の
高校生は無料　※各種障がい者手帳の交付をうけた方と付添1名は
無料　※65歳以上で、平塚市民の方は無料。市外在住者は団体料金
同時開催｜岡村桂三郎展／4月21日[土]～6月24日[日]
主催｜平塚市美術館　特別協力｜タグチ・アートコレクション
協力｜湘南造園株式会社　協賛｜神奈川中央交通株式会社

CONTEMPORARY ART
OF THE 21ST CENTURY

FRONT

多様な作家から浮き彫りになる、21世紀の美術。

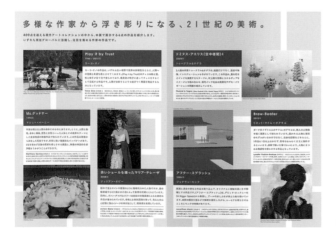

INSIDE

以不規則的配置形式呈現
可欣賞到各種作品的展覽會

尺寸：A4（A3對摺）
用紙：雪面銅版紙

TITLE **21世紀的美術　田口美術收藏展**

會場：平塚市美術館／ CL：平塚市美術館／ AD＋D：藤田雅臣（tegusu Inc.）

這場展覽會主要介紹的是實業家田口弘所蒐集的、國內數一數二的現代美術收藏品中，於2000年代製作的作品。宣傳單與其他的宣傳品皆根據「現代美術」這個關鍵字，使用方框將油畫、插畫、影像、立體創作等豐富的作品陣容連結起來。本展覽可一次飽覽不同領域與國家的各種作品，設計師透過平面圖像展現出這股魅力。

① **製作原創 Logo**

為了讓人對展覽會留下印象，設計師製作了原創 Logo。幾何造型的 Logo，與排列在周圍的歐洲文字十分搭調。Logo 下方的文字使用游黑體。

② **使用視認性佳的顏色**

設計師參考使用的圖片來配色，選擇能為整體帶來一致性，而且吸睛效果非常強的黃色。

③ **方便製作其他視覺設計**

因為想表達現代美術的表現自由度與多樣性，設計師以反覆及不規則的形式，配置文字、圖片、白框。除了宣傳單之外，這樣的設計用來製作海報與門票等印刷品也很方便。

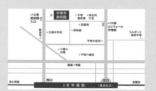

BACK

POINT

有如通訊報一般
滿載著具時事性的資訊

尺寸：A4
用紙：U-Lite Natural

TITLE 收藏作品展　MOMAT Collection

會場：東京國立近代美術館／CL：東京國立近代美術館／D：三木俊一（文京圖案室）

本宣傳單要傳達的資訊有以下4項：①和田三造的作品「南風」被指定為國家重要文化財；②每天都有導覽員介紹及解說收藏品；③有關 MOMAT Collection 的解説；④小企劃「瀧口修造與他關注的作家們」展覽的通知。為了簡單明瞭地呈現這些資訊，宣傳單像報紙那樣使用大標題區分各項資訊，畫面看起來有如通訊報一般。另一方面，大膽的留白與資訊的組合，搭配頗具效果的用色，打造出方便閱讀又前衛的版面。兩面都施以亮面上光處理，賦予紙張特殊的光澤與手感。

① **刻意組合數種不同的字體**

略微繁雜地組合明朝體、黑體、報紙字體，以及無襯線的歐文字體，讓人覺得整個版面不會過於一致，而且資訊是並列刊載的。

② **有強有弱的文字大小**

文字大小的強弱也很明顯，就連使用每日新聞明朝體（垂直縮放80%）的小文章，也給人塞滿重要資訊的感覺。

③ **使用醒目的黃色畫線標記**

為了直接凸顯想表達的文字，設計師在文字與周邊畫線標記。「收藏導覽」的標記線刻意畫在前一行，吸引人們的目光。

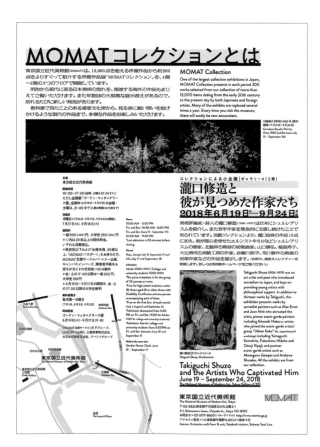

BACK

POINT

所蔵作品展 MOMAT コレクション

2018年6月5日［火］—9月24日［月・祝］
東京国立近代美術館

MEIJI150th 明治150年

和田三造《南風》1907年
Wada Sanzo, South Wind, 1907

MOMAT Collection
June 5 – September 24, 2018
The National Museum of Modern Art, Tokyo

新しい重要文化財

和田三造（1883-1967）の《南風》が新たに重要文化財に指定されることになりました。1907（明治40）年の第1回文部省美術展覧会で洋画部門の最高賞を受賞した和田の代表作です。この作品を含む特集展示「明治後期の美術」を、明治150年にちなんで3階第10室で行います。

Newly Designated Important Cultural Property

South Wind by Wada Sanzo (1883-1967) is going to be designated an Important Cultural Property. This is an important work of the painter that won the first prize in the Western-style painting section at the first Ministry of Education Art Exhibition in 1907. Featuring this work and celebrating the 150th anniversary of the Meiji period (1868-1912), a special display *Art in the Late Meiji Period* is going to be held in Room 10 on the third floor.

所蔵品ガイド

所蔵作品展「MOMATコレクション」では、毎日、MOMATガイドスタッフが所蔵品ガイドを行っています。ガイドが一方的に作品を解説するのではなく、参加者のみなさんからさまざまな見方や発言を引き出すそのスタイルは「一人で見ているだけでは気づかない発見がある」と評判で、リピーターも増加中。ぜひご参加ください。

日時＝休館日を除く毎日 14:00-15:00
場所＝所蔵品ギャラリー（1階エントランス集合）
参加無料（要観覧券）。

所蔵品ガイドの様子

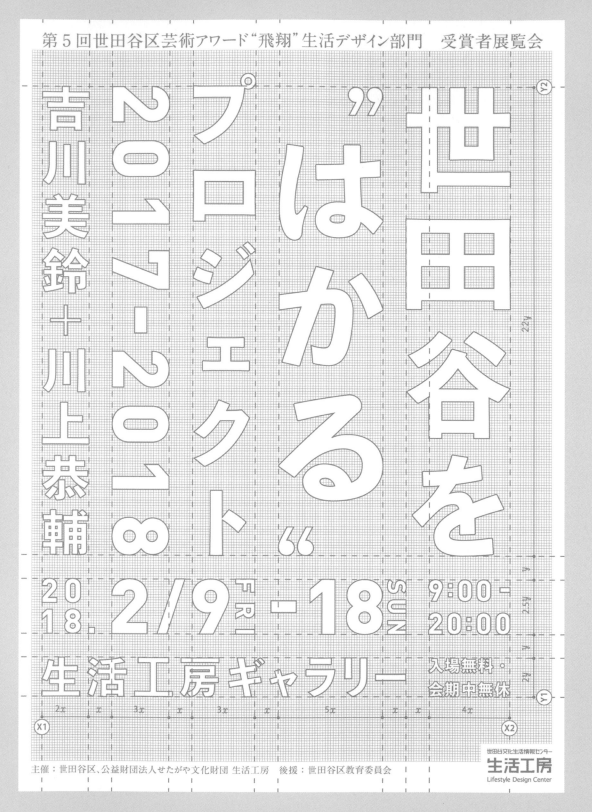

第5回世田谷区芸術アワード"飛翔"生活デザイン部門　受賞者展覧会

世田谷を"はかる"プロジェクト

2017-2018

吉川美鈴＋川上恭輔

2018. 2/9 FRI - 18 SUN 9:00-20:00

生活工房ギャラリー

入場無料・会期中無休

主催：世田谷区、公益財団法人せたがや文化財団 生活工房　後援：世田谷区教育委員会

世田谷文化生活情報センター
生活工房
Lifestyle Design Center

FRONT

88

尺寸：A4
用紙：單光牛皮紙

TITLE 「測量」世田谷計畫2017-2018　吉川美鈴＋川上恭輔
會場：世田谷文學館／ CL：生活工房／ AD ＋ D：土屋勇太（ HOUSAKU inc.）

本案例對社區營造提出新觀點，「希望以『測量』來製造接觸社區優點的機會，重新發現世田谷之美」，並針對此計畫設計宣傳單。設計師根據「『測量』世田谷」這個主題，將版面當成設計圖一般，直接表現出在方格紙上測量文字的樣子。宣傳單宛如一張設計圖，使用格點整齊區分排列文字，文字的填色部分選用白色。另外，因聯想到方格紙與設計圖所用的藍晒法且考量成本，正反兩面只用藍色1種顏色。藍色也與表面光滑、背面粗糙的單光牛皮紙十分搭調。

① 改變凸版文久標題黑體的形狀

設計師配合方格，將標準的字體調整成更方便閱讀的形狀。

② 運用格點呈現美麗的排版

宣傳單也把看得出格點的參考線印出來，將細微的字距與留白可視化。我們可從宣傳單窺見製作幕後，例如排版時的對齊處理與屬性，以及是否對齊格點之類的例外處理等等。

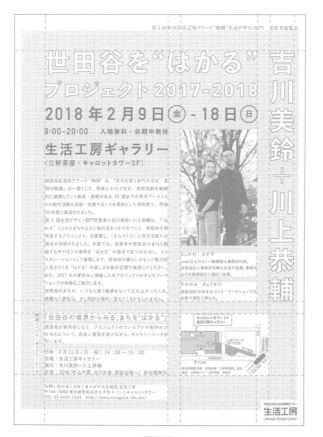

BACK

（凸版文久見出しゴシック）

POINT

89

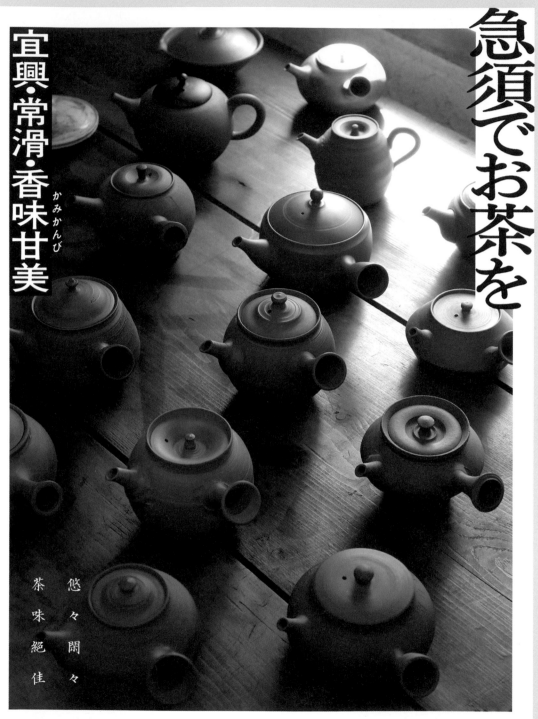

急須でお茶を

宜興・常滑・香味甘美（かみかんび）

悠々閑々
茶味絶佳

Tea Served in a Kyusu—Yixing & Tokoname, Sweet Aroma & Flavor
2018年4月21日㊏〜9月25日㊋
April 21, 2018–September 25, 2018

主催＝INAXライブミュージアム企画委員会
共催＝宜興陶瓷博物館・中国紫砂博物館
展示デザイン＝西本剛己（ARTLAB+）

INAXライブミュージアム

※INAXライブミュージアムは、（株）LIXILが運営する文化施設です。

FRONT

將主視覺發揮到極致
搭配具有大眾美的字體

[尺寸：A4
用紙：A LightStaff GA-FS]

TITLE 以茶壺泡茶　宜興・常滑・香味甘美

會場：INAX生活博物館／ CL：INAX生活博物館、坂井編輯企劃事務所／ P：村山直章／ D：山田和寬（nipponia）

這場展覽會是在日本數一數二的陶瓷器產地──常滑，追尋發源於中國宜興、而後流傳到世界各地的茶壺與茶文化之足跡。將作為主視覺的茶壺照片發揮到極致是設計上的第一考量，標題與展期等資訊則放在快被切掉的邊緣位置上。緊縮字距的標題並非直接放在相片上，而是加上底色再嵌進相片裡。至於底色的部分，靠近相片光源的右邊採用白色，位在陰影處的左邊則採用黑色，運用相片的同時也花了點巧思凸顯文字。

① **與茶壺的外形
有異曲同工之妙的標題字體**

標題使用的是向照排字體轉外框服務購買的、寫研的石井粗明朝體 New Style 假名。這是標準且具有大眾美的字體，跟長久不變的茶壺基本骨架及品格有相通之處。

② **具安心感的副標題字體**

副標題使用的字體，是具安心感的寫研石井粗黑體。至於歐文使用的則是義大利體的 Mort Modern，跟日本的明朝體也十分搭調，塑造出許多些熱鬧的氣氛。

③ **運用相片製造舒適的視覺動線**

視線從上方循著相片中一排排具流動感的茶壺往下移動，就會看到「悠悠閒閒茶味絕佳」這8個字。

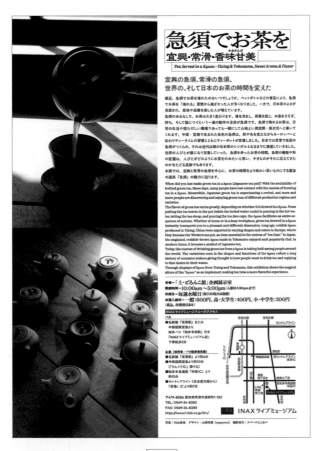

BACK

POINT

散亂的文字排版
產生出動感與廣度

尺寸：A4
用紙：Mr.B Super White

TITLE 不一致的設計展／a diversity of design

會場：Arts 千代田 3331 ／ CL：ICSAA, ICS College of Arts ／ AD＋D：平野達郎

本案例是設計學校 55 週年紀念展的宣傳單。採用整體帶有動感的設計，暗示 55 週年只是一個階段，今後仍會繼續走下去。由於展覽內容包括了室內、產品、平面等各種設計類別的參展者作品，正面不使用作品相片作為主視覺，而是以散亂排列標題文字的印刷工藝表現展覽的性質。

① **運用散亂的文字排列
塑造集合體般的意象**

設計師調整日英文標題的字距，並且交錯排列直向文字與橫向文字。如同文案所寫的「跨越類別」，文字的編排設計看起來就好似各領域人士所形成的集合體。

② **切掉文字反而帶來廣度**

正反兩面四個方向，都將文字配置在宣傳單的邊緣、切掉一部分，讓人聯想到「跨越類別」的廣度。

③ **利用特別色與紙質製造差異**

正面將灰色換成銀色（特別色），利用油墨質感的差異加強印象。此外，也使用質感細緻的 Mr. B，在灰階之中製造有深度的立體效果。

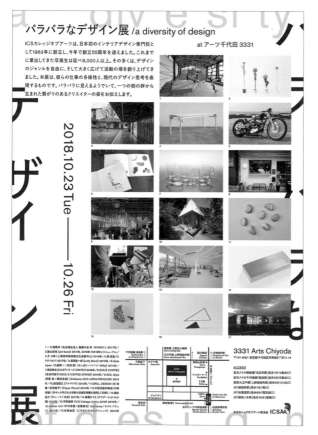

BACK

POINT

ジャンルを超えて
活動する
デザイン思考

a divers
ity of de
sign

ICSカレッジオブアーツ創立55周年記念展示
バラバラなデザイン展 /a diversity of design
2018年10月23日|火|〜10月26日|金|
会場：アーツ千代田 3331 入場無料　開館時間：10:00−21:00（25・26日 −18:00）
主催：ICSAA（ICSカレッジオブアーツ校友会）　共催：専門学校ICSカレッジオブアーツ
監修：岩倉榮利（ICSAA会長）　実行委員長：村澤一晃　会場デザイン：SOL Style　グラフィックデザイン：平野達郎
お問い合わせ：専門学校ICSカレッジオブアーツ　〒152-0022 東京都目黒区柿の木坂1-5-6
www.ics.ac.jp

2018.10.23 Tue−10.26 Fri
3331 Arts Chiyoda
10:00−21:00
10.25·26 −18:00 / Admission Free

出展クリエイター
一之瀬暁洋 / 海山俊亮 / 王 少榕
岡 美里 / 黒須嘉一郎 / Gate Japan
城谷耕生 / SOL'S COFFEE
SOL Style / 田辺雄之
DRILL DESIGN / 中野活版印刷店
橋本亮介 / 俵藤ひでと / 平野達郎
mother tool / 松野由夏

a divers
ity of de
sign

ICSAA

以具備震撼感的圖形與色彩
展現藝術與設計的力量及學生的才華

尺寸：A4
用紙：緞面金藤

TITLE 東北藝術工科大學　2018年度畢業／修畢研究・製作展

會場：東北藝術工科大學校園／ CL：東北藝術工科大學／ PF：田宮印刷股份有限公司／ D：梅木駿佑（UMEKI DESIGN STUDIO）

這是在2月初旬，於積雪深厚化為銀白世界的山形舉辦的藝術大學畢業／修畢展。排版的重點一目了然，就是大到幾乎看不到文字的圖形。圖形總共製作了4種形狀與顏色各異的版本，象徵學生的開朗與今後將在社會上發光發熱的才華，即使在山形的皚皚白雪之中，看起來依舊明亮、新穎且耀眼奪目。英文當成圖形處理而不視為文字，日文資訊則配置在看得清楚的地方。圖形略微蓋住日文是這個設計的迷人之處。

① 凸顯圖形的字體

若要強調作為主視覺的圖形，選用樸素的字體效果比較好。歐文使用 Univers，日文使用 Ro 黑體，兩者不僅搭調也具有穩定感。字重較粗的歐文排列得很鬆散，不僅自成圖形，也成為用來放置彩色圖形的底圖。

② 靈活運用上光效果

用特別色印刷的各個圖形表面施以亮面上光，其他區塊則施以霧面上光，以這種方式進一步強調圖形。跟圖形重疊的文字以灰色印刷（其他則用黑色），看上去就像是在文字上蓋著厚厚一層的圖形。

BACK

POINT

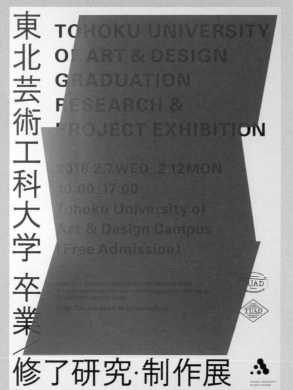

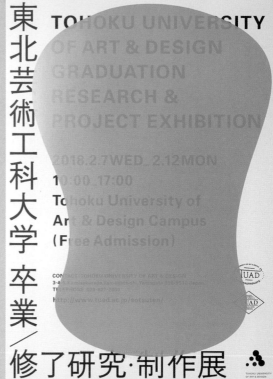

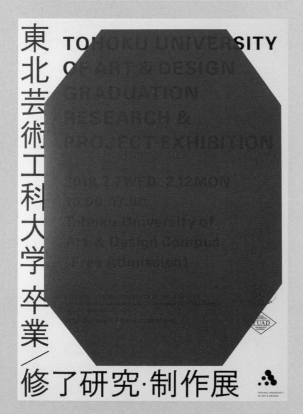

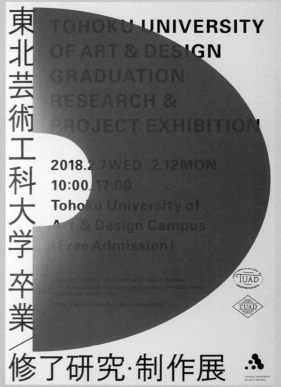

西村有　Nishimura Yu
石垣克子　Ishigaki Katsuko
山城知佳子　Yamashiro Chikako
露口啓二　Tsuyuguchi Keiji
今井智己　Imai Tomoki

Uncertain
Landscape

あざみ野コンテンポラリー vol.9
Azamino Contemporary vol.9

2018年9月29日［土］－10月21日［日］※会期中無休
横浜市民ギャラリーあざみ野 展示室1・2

開場時間 10:00－18:00　入場無料
主催 横浜市民ギャラリーあざみ野（公益財団法人横浜市芸術文化振興財団）
協力 キリンビール株式会社

Period September 29 [Sat] – October 21 [Sun], 2018 *open everyday during the exhibition
Venue Yokohama Civic Art Gallery Azamino
Opening Hours 10:00 – 18:00　Admission Free
Organized by Yokohama Civic Art Gallery Azamino [Yokohama Arts Foundation]
In Cooperation with Kirin Brewery Company, Ltd.

FRONT

透過人工手法製作「搖晃」的文字

尺寸：A4（A3對摺）
用紙：MTA

TITLE Azamino Contemporary vol.9「現在仍在搖晃」

會場：橫濱薊野市民藝廊／CL：橫濱薊野市民藝廊（公益財團法人橫濱市藝術文化振興基金會）／D：重實生哉

這場展覽會所要介紹的，是以各種觀點面對特定或不特定「風景」進行創作的5名作家。宣傳單乍看之下很簡潔，僅以文字呈現藝術家關川航平所取的展覽會名稱「現在仍在搖晃」。沒想到這些歪歪扭扭的文字，其實是將印出來的文字泡在水裡，從正上方拍攝後再去背修改而成。隔著水面拍攝下來的文字，與直接觀看的印刷文字距離感不同，這點也跟藝術家面對風景時的視線有相通之處。本案例可說是能夠細細體會標題的奧妙之處、深具魅力的設計。

① **搖晃整個平面**

不光是決定設計方向的重要標題「現在仍在搖晃」，正面所有的文字都暈開、晃動，賦予整個平面立體感。

② **作為風景的淡綠色**

正面使用黑色與綠色2種顏色。泡在水中拍攝下來的文字，搭配的背景是讓人聯想到風景的淡綠色。

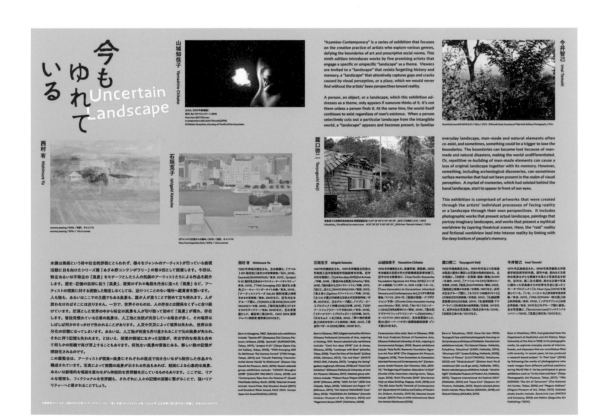

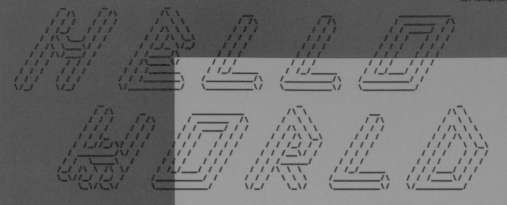

ハロー・ワールド
ポスト・ヒューマン時代に向けて
2018年2月10日（土）—5月6日（日）
水戸芸術館現代美術ギャラリー

参加作家 デヴィッド・ブランディ／小林健太／サイモン・デニー／
セシル・B・エヴァンス／エキソニモ／レイチェル・マクリーン／
ヒト・シュタイエル／谷口暁彦

開館時間 9:30—18:00（入場時間は17:30まで）
休 館 日 月曜日、2月13日（火）、5月1日（火）
※2月12日、4月30日（月・祝）開館

入 場 料 一般800円、満65・団体（20名以上）600円
中学生以下・65歳以上・障碍者手帳をお持ちの方と付添いの方1名は無料
※一年間会期フリーパス
「ハイティーンパスH.T.P.」1,000円／対象15歳以上20歳未満
「おとなのパス」2,500円／対象20歳以上

主 催 公益財団法人水戸市芸術振興財団
後 援 公益財団法人茨城新聞社
協 力 アサヒグループホールディングス株式会社、株式会社アイテックプラス、
株式会社平再弘社、株式会社TASKO、株式会社ユニキャスト、
株式会社ロフトワーク
協 賛 ブリティッシュ・カウンシル

お問合せ 水戸芸術館現代美術センター
〒310-0063 茨城県水戸市五軒町1-6-8
Tel. 029-227-8120
http://arttowermito.or.jp/

HELLO WORLD —
FOR THE POST-HUMAN AGE
2018.2.10 – 5.6
CONTEMPORARY ART GALLERY,
ART TOWER MITO

DAVID BLANDY
KENTA COBAYASHI
SIMON DENNY
CECILE B. EVANS
EXONEMO
RACHEL MACLEAN
HITO STEYERL
AKIHIKO TANIGUCHI

運用彷彿RGB般的閃爍配色與字元畫製作出好比「顯示器」的宣傳單

尺寸：A4
用紙：Smash

TITLE　**HELLO WORLD　邁向後人類時代**

會場：水戶藝術館／CL：水戶藝術館／D：田中良治（Semitransparent Design）

本展覽由國內外作家共襄盛舉，一同探討網路與人工智慧等科技帶來的光明面與黑暗面。正面的藍綠配色，令人聯想到Microsoft Windows與Macintosh OS早期的彩色畫面，而刊載在上面的字元畫與展覽會資訊則使用會發亮般的特別色。綠色色塊的長寬比接近iPhone 8 Plus以前常見的畫面比例16：9，這點可能也是設計師刻意所為。如今的時代都是在與本展覽息息相關的「顯示器」上觀看各種圖像，宣傳單便透過印刷呈現出有如RGB般明亮、閃閃發光的效果。

① **將字元畫納入設計裡**

引用展覽中也會介紹的網路溝通方式之一「字元畫」，以簡易的符號構成標題與參展作家姓名。錯視與襯線的表現方式令人莞爾。

② **使用其他字體調整氛圍**

字元畫以外的部分，正面使用的字體是標題黑體MB31，背面正文則使用筑紫明朝體，成功營造出帶有批判科技意味的展覽氛圍。

BACK

POINT

99

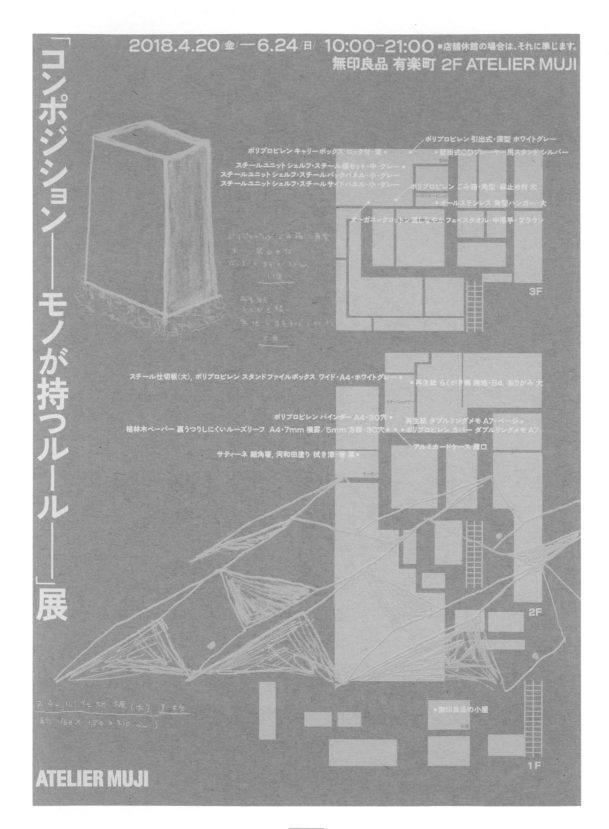

作為展覽會的要素之一
在展場內有效發揮作用的宣傳單

尺寸：A4
用紙：OK未漂牛皮紙

TITLE 「Composition──物品具備的規則──」展

會場：無印良品有樂町店 2F ATELIER MUJI ／ CL：無印良品／ PF：柏村印刷股份有限公司／ AW：冨井大裕／ D：川村格夫

這是在無印良品店內的展示空間 ATELIER MUJI 所舉辦的展覽會，展示以無印良品的商品為材料製成的作品，以及作品的組裝說明書。只要實際取得相同的材料，就能照著說明書的指示，製作出相同的作品。宣傳單直接套用無印良品店內發送的店內導覽圖格式，以白字標示本展覽所用材料的販售位置。宣傳單成為展覽會的其中一項要素，雖然完全沒使用作品材料的相片，依然成功傳達了展覽內容。

① **讓人聯想到該企業的牛皮紙**

OK未漂牛皮紙的色調與質感令人聯想到無印良品，此外還散發引人注意的存在感，以及讓人想實際拿起來摸摸看的魅力。

② **使用 UV 油墨的表現手法**

正面使用白色與黃色的UV油墨。正面的一部分與背面，以白色UV油墨印了3次，精彩地呈現出如地圖上可見的細膩色彩濃度差異。背面將原本應以印著呈現的文字部分變成反白文字，彷彿象徵著本展覽連展場與說明書等「作品（＝物品）」的周邊事物都留意到了。

BACK

POINT

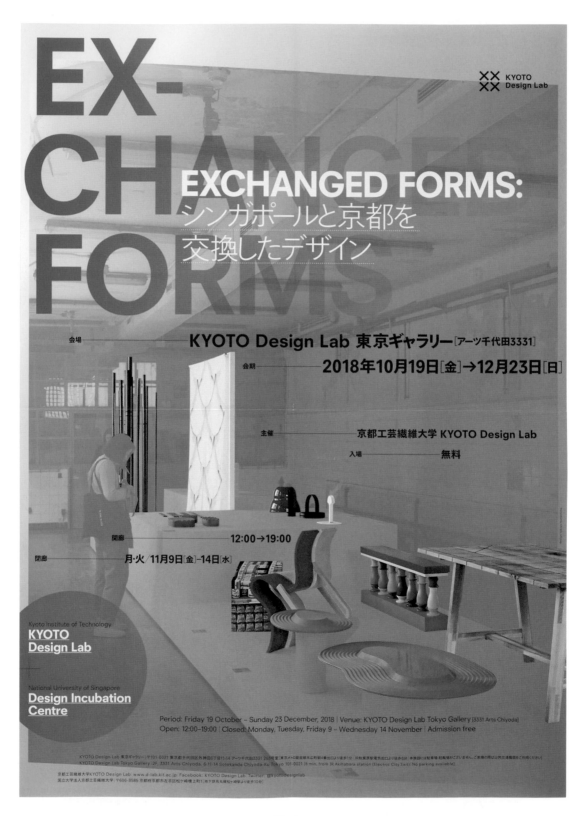

EX-
CHANGED
FORMS

XX KYOTO
XX Design Lab

EXCHANGED FORMS:
シンガポールと京都を
交換したデザイン

会場 ── KYOTO Design Lab 東京ギャラリー［アーツ千代田3331］
会期 ── 2018年10月19日［金］→12月23日［日］

主催 ── 京都工芸繊維大学 KYOTO Design Lab
入場 ── 無料

開廊 ── 12:00→19:00
閉廊 ── 月・火／11月9日［金］-14日［水］

Kyoto Institute of Technology
KYOTO
Design Lab
＋
National University of Singapore
Design Incubation
Centre

Period: Friday 19 October – Sunday 23 December, 2018 | Venue: KYOTO Design Lab Tokyo Gallery [3331 Arts Chiyoda]
Open: 12:00–19:00 | Closed: Monday, Tuesday, Friday 9 – Wednesday 14 November | Admission free

KYOTO Design Lab 東京ギャラリー・〒101-0021 東京都千代田区外神田6丁目11-14 アーツ千代田3331 205号室 [東京メトロ銀座線末広町駅4番出口より徒歩1分・JR秋葉原駅電気街口より徒歩5分　本施設には駐車・駐輪場はございません。ご来場の際は公共交通機関をご利用ください]
KYOTO Design Lab Tokyo Gallery・2F, 3331 Arts Chiyoda, 6-11-14 Sotokanda Chiyoda-ku Tokyo 101-0021 [8 min. from JR Akihabara station (Electric City Exit)|No parking available]

京都工芸繊維大学KYOTO Design Lab・www.d-lab.kit.ac.jp Facebook: KYOTO Design Lab Twitter: @kyotodesignlab
国立大学法人京都工芸繊維大学・〒606-8585 京都府京都市左京区松ケ崎橋上町1 [地下鉄烏丸線松ケ崎駅より徒歩10分]

FRONT

尺寸：A2
用紙：Esprit W

TITLE **EXCHANGED FORMS：交換新加坡與京都文化印象的設計**

會場：KYOTO Design Lab 東京藝廊／ CL：京都工藝纖維大學 KYOTO Design Lab ／ CD：岡田榮造（京都工藝纖維大學）
E：淺野翔、春口滉平（京都工藝纖維大學 KYOTO Design Lab）／ D：綱島卓也

這場展覽會所展示的，是新加坡與京都的學生交換彼此的文化印象，憑藉著自由詮釋設計出來的產品。這些作品揉合了同在亞洲但背景不同的兩座都市之精華，帶給人些許不協調感。以印刷四原色印製的這些作品，浮現在套用雙色（螢光色）漸變效果的背景相片上，由此產生的不協調感與魅惑感，彷彿象徵著本展覽連同誤解在內互相混合的文化交叉點。線條與文字沉穩悠然地橫越具立體感的背景相片。

① **以2種螢光色呈現出豐富的色彩**

構成整個畫面的，是會讓人聯想到東南亞的螢光色所形成的雙色漸變設計。而上方的「EXCHANGED FORMS」文字則採用中間色調。

② **具備玩心的字體**

日文主要使用鶴音黑體，歐文則主要使用Neuzeit Office。設計師將略微偏離一般無襯線體、具備獨特玩心的字體，運用在同樣獨特的作品展示上。

③ **利用紙張的性質，**
讓光澤與霧面並存

宣傳單使用的是高光鏡面銅版紙 Esprit W。這種紙若使用螢光油墨印刷，只有印到的部分會失去光澤，變成霧面的質感。如此一來，作品圖片、反白文字及黑字便會帶著具體的表情，浮現在螢光色的背景上。

FRONT（A4）

POINT

103

交錯的圖像、文字、色彩橫跨用紙
織就多采多姿的展覽會「地圖」

TITLE **Mark Teh ＋ YCAM 共同企劃展　會呼吸的地圖**

會場：山口資訊藝術中心 [YCAM] ／ CL：山口資訊藝術中心 [YCAM] ／ AD ＋ D：尾中俊介（Calamari Inc.）

[
尺寸：A4 ＋ A3 變形（200 × 420mm）＋ A3 變形（297 × 412mm）

用紙：npi 銅版紙（A4）、SILVER DIA S（A3 變形）、npi 道林紙（A3 變形）
]

這場展覽會邀請活躍於馬來西亞的導演——馬克・鄭擔任共同策展人。西洋技術所帶來的「地圖」，改變了亞洲的國家、文化、經濟與日常生活，成為形成近代特有空間概念與共同體意識的視覺裝置。展覽會的目標是解讀各個時代的社會變化，連結地理（空間）與歷史（時間），藉此打破僵化的世界，畫出新的「地圖」。本展覽提供的資訊量頗大，除了每週末舉辦的講座與表演之外，還展示裝置藝術作品與紀錄影像。此外，設計師認為若只是告知概要，不僅無法讓人順利瞭解內容，也無法撼動展覽想要超越的、傳統的「靜態『地圖』」概念。因此，最後決定依照不同的功能使用 3 張尺寸各異的紙張，摺疊起來就變成一張宣傳單，以這種方式體現本展覽的「地圖」。

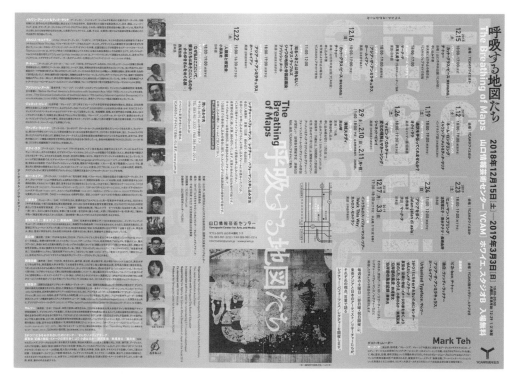

FRONT　（第一張）

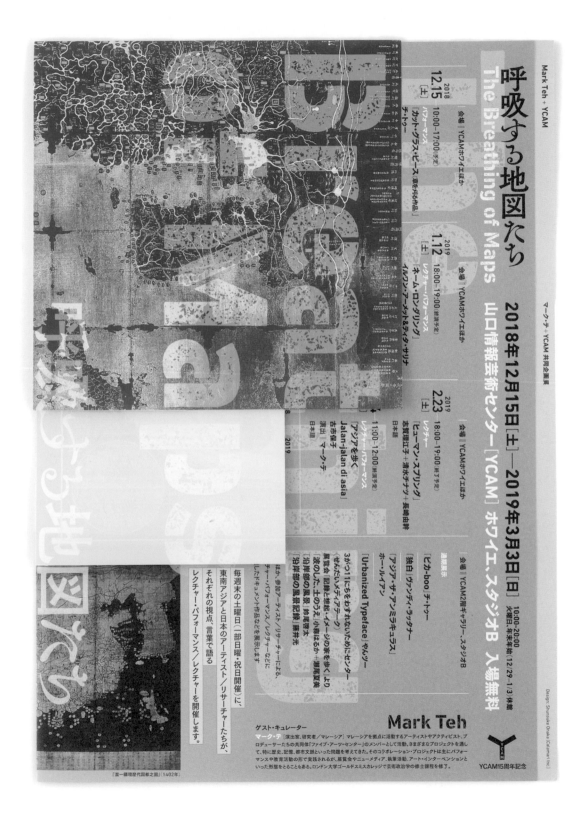

『混一疆理歴代国都之図』(1402年)

FRONT

105

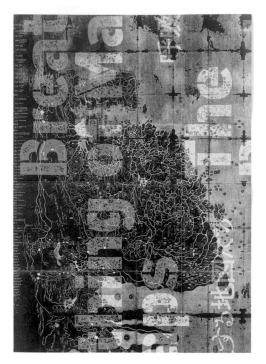

FRONT（第三張）

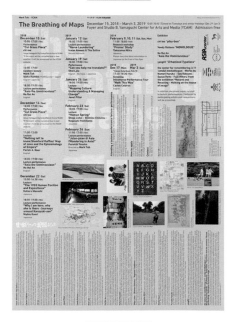

BACK（第二張）

呼吸する地図たち　The Breathing of Maps

BACK（第三張）

BACK（第一張）

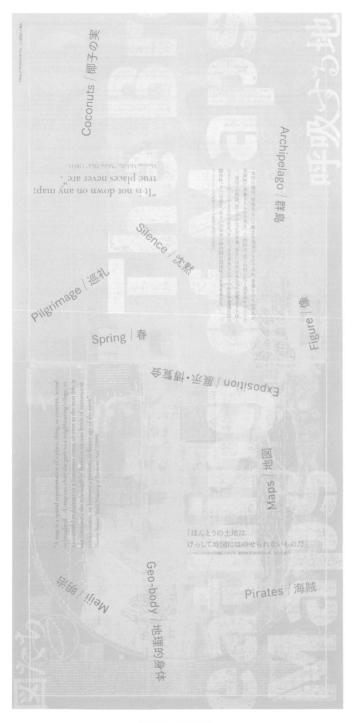

Coconuts／椰子の実

Archipelago／群島

"It is not down on any map: true places never are."
——Herman Melville, "Moby-Dick" (1851)

Silence／沈黙

Pilgrimage／巡礼

Figure／像

Spring／春

Exposition／博覧・博覧会

図版／Maps

Geo-body／地理的身体

Pirates／海賊

Meiji／明治

「ほんとうの土地は
けっして地図にはのせられないものだ」

FRONT（第二張）

① **賦予合理的格點**
 非合理性

資訊量最多的第一張結合直向排列與橫向排列，塑造出亞洲式的非合理性，但又留意到可讀性，使用格點來排版。散布在第二張正面的關鍵字，則是採用群島（archipelago）式排版，暗示展示的樣貌。

② **將展覽會的主題**
 融入主標題字體

橫跨3張用紙的主標題（歐文）使用DIN Next的Stencil Rust Heavy，雖然是強勁有力的字體，但氣泡讓它看起來充滿空隙，與紋理相似的地圖圖片呈套娃般的關係。日文漢字使用筑紫舊黑體，假名則使用筑紫B舊明朝。特別強調的「する（做）」與「たち（群）」這2個詞，與對本展覽而言很重要的「動態」及「複數性」之印象重疊。

③ **運用色彩展現新的「地圖」**

第三張與第二張的主色，是讓人意識到地理邊界的藍色（大海）與黃色（陸地）這2個互補色。第三張（藍色）的背景，是將大海與陸地的顏色反轉過來的地圖圖片。而第二張（黃色）雖然以螢光黃為基底，但又使用綠松色來製造漸變效果模糊領域。無論如何，兩者都是以平面圖像實行反轉既有「地圖」的嘗試。

POINT

107

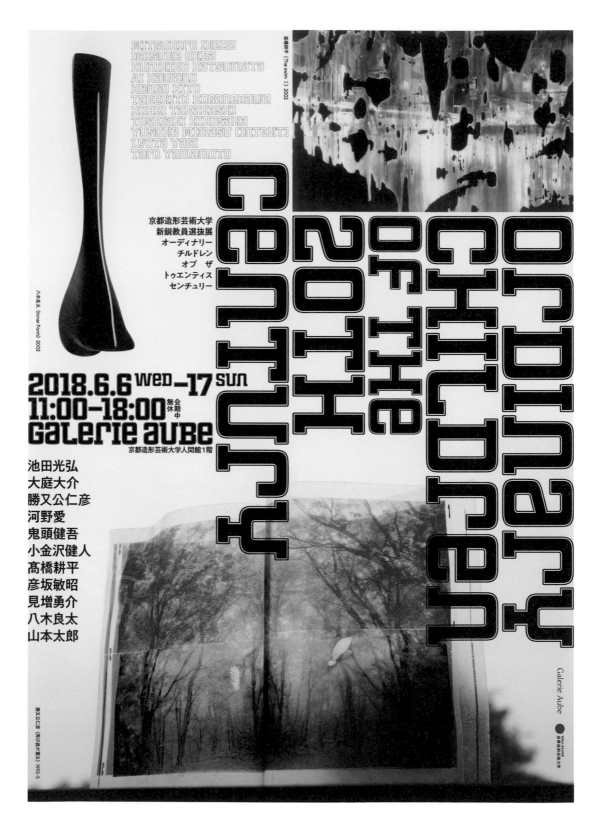

MITSUHIRO IKEDA
DAISUKE OHBA
KUNIHIKO KATSUMATA
AI KAWANO
KENGO KITO
TAKEHITO KOGANEZAWA
KOHEI TAKAHASHI
TOSHIAKI HIKOSAKA
YUSUKE MIMASU (intext)
LYOTA YAGI
TARO YAMAMOTO

高橋耕平《The swim 1》2002

八木良太《inner form》2002

ordinary children of the 20th century

京都造形芸術大学
新鋭教員選抜展
オーディナリー
チルドレン
オブ　ザ
トゥエンティス
センチュリー

2018.6.6 WED−17 SUN
11:00−18:00 会期中 無休
Galerie aube
京都造形芸術大学人間館1階

池田光弘
大庭大介
勝又公仁彦
河野愛
鬼頭健吾
小金沢健人
髙橋耕平
彦坂敏昭
見増勇介
八木良太
山本太郎

Galerie Aube

京都造形芸術大学

藤又公仁彦《再び遠ざかる》1993-5

氣勢磅礴地展現
學生時代／無名時代的作品

尺寸：A4
用紙：MTA+-FS

TITLE Ordinary Children of the 20th Century

會場：京都造形藝術大學 Galerie Aube ／ CL：京都造形藝術大學／ D：見增勇介

這場展覽會嘗試在京都造形藝術大學同時展示既是該校教職員，亦是活躍於各領域的藝術家學生時代與現在的作品。正面的主視覺為學生時代的作品，背面則刊載現在的作品。配置在下方的作品圖片支撐著版面的基礎，配置在上方的作品圖片則形成清晰的版面輪廓。為了氣勢磅礴地呈現藝術家們學生時代的作品，字體的選擇與圖片的排列都做了考量。

① **運用宛如建造物的字體**
營造磅礴的氣勢

主標題使用的字體為 Cintra Slab Inline。雖然是很特殊的字體，不過字懷很寬，字形很像建造物，不僅符合主題，也適合用來表現「20th century」這幾個字。

② **小寫與大寫的高度一致**

歐文採用 Unicase（大小寫混合且字高一致）。文字與格點的親和性也很高，直向排列的歐文為一條條粗線，為整個版面塑造出具體的印象。小寫代表學生時代，大寫則代表現在，反映了本展覽平等展示不同時代作品之意圖。

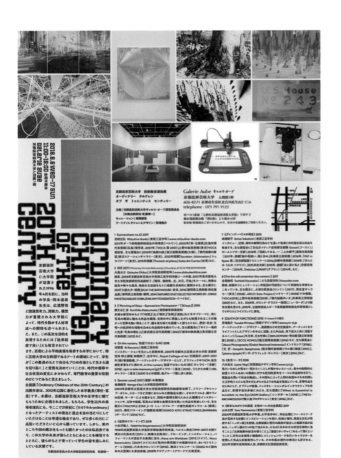

BACK

POINT

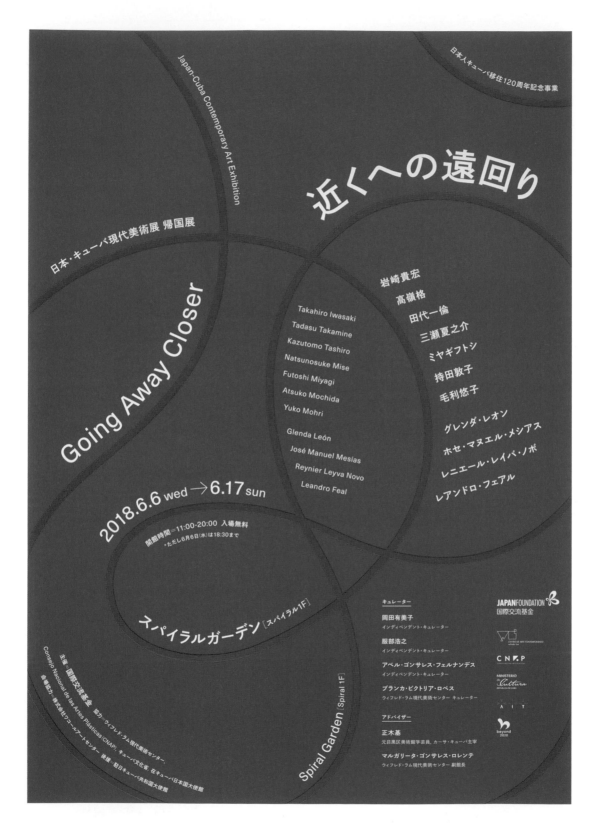

日本人キューバ移住120周年記念事業

Japan-Cuba Contemporary Art Exhibition

日本・キューバ現代美術展 帰国展

近くへの遠回り

Going Away Closer

岩崎貴宏
高嶺格
田代一倫
三瀬夏之介
ミヤギフトシ
持田敦子
毛利悠子

Takahiro Iwasaki
Tadasu Takamine
Kazutomo Tashiro
Natsunosuke Mise
Futoshi Miyagi
Atsuko Mochida
Yuko Mohri

グレンダ・レオン
ホセ・マヌエル・メシアス
レニエール・レイバ・ノボ
レアンドロ・フェアル

Glenda León
José Manuel Mesías
Reynier Leyva Novo
Leandro Feal

2018.6.6 wed → 6.17 sun

開館時間=11:00-20:00 入場無料
＊ただし6月6日(水)は18:30まで

スパイラルガーデン［スパイラル1F］

Spiral Garden [Spiral 1F]

主催=国際交流基金
Consejo Nacional de las Artes Plásticas(CNAP)、キューバ現代美術センター
企画協力=株式会社ワコールアートセンター、後援=駐日キューバ文化省、在キューバ日本国大使館

キュレーター

岡田有美子
インディペンデント・キュレーター

服部浩之
インディペンデント・キュレーター

アベル・ゴンサレス・フェルナンデス
インディペンデント・キュレーター

ブランカ・ビクトリア・ロペス
ウィフレド・ラム現代美術センター キュレーター

アドバイザー

正木基
元目黒区美術館学芸員、カーサ・キューバ主宰

マルガリータ・ゴンサレス・ロレンテ
ウィフレド・ラム現代美術センター 副館長

JAPANFOUNDATION
国際交流基金

CNAP

MINISTERIO
Cultura
REPUBLICA DE CUBA

AIT

beyond
2020

由線、面、流動文字組成的構圖
主題是「距離」

TITLE 「Going Away Closer ─ 日本＆古巴現代美術展」歸國展

會場：Spiral Garden ／ CL：國際交流基金 ／ PF：Live Art Books ／ D：芝野健太

這是紀念日本人移居古巴120週年，日本與古巴兩國的策展人與作家共襄盛舉的展覽會歸國展。由於是以島國地理特性與全球化的文化環境之近，以及物理距離與社會制度之遠這類「距離」為主題，探究事物與現象的近與遠的企劃，宣傳單以線、面、文字資訊展現隨看法而變的距離感。

① 以特別色＆螢光油墨
製造鮮明感

作為基調的藍色與紅色，是從日本與古巴的國旗顏色抽取出來的印象色。此外也透過加工發揮設計的特徵，例如螢光紅印了2次，並且選擇光澤很強的用紙。

② 以線條象徵「紅線」的設計

有機的線橫越、交錯在平坦的面上，象徵著通過、移動、航海等動態行為，以及由此而生的交流與聯繫。

③ 在充滿動感的平面上
歸納整理資訊

版面乍看之下毫無秩序，其實設計時有留意資訊的整齊度。右邊是展覽會名稱、參展作家、策展人等等，左下方則是展期、時間與地點。

BACK

POINT

111

Graphics Interchange vol.

赤井佑輔・芝野健太・
綱島卓也・仲村健太郎・
廣田碧・三重野龍

UMA/design farm

Yusuke Akai, Kenta Shibano, Takuya Tsunashima, Kentaro Nakamura,
Midori Hirota, Ryu Mieno, UMA/design farm
2018.12.1 sat. – 23 sun. @KUGURU & TUAD WINDOW
flyer design: yusuke akai

Graphics Interchange vol.1

2018. 12. 1 sat. - 23 sun.

関西→東北

"Our interlanguages" 展
会場｜KUGURU（とんがりビル 1F）　開館時間｜12:00-19:00（月曜休廊）
展示デザイナー｜赤井佑輔、芝野健太、綱島卓也、
仲村健太郎、廣田碧、三重野龍
"Inter" 展
会場｜TUAD WINDOW（東北芸術工科大学 本館1階）
開館時間｜9:00-18:00（日曜休廊）
展示デザイナー｜UMA/design farm

「地方と都市」という二極化した構造や、地域に積み上げられた課題に対して
デザインはどう向き合っていくのか。そんな問いに対して、様々な場所で活動する
デザイナーたちを立体的に接続し、これからのグラフィックデザインの可能性を
考えていくシリーズ企画。第一回目の今回は関西の若手デザイナー 6名に加え、
全国を股にかけグラフィックの垣根を超えた様々なプロジェクトに携わる
「UMA/design farm」を迎えて、東北・山形の地にて展覧会・トークイベントを
行います。この展覧会は、2会場で同時開催です。

2019年、大阪・京都にて Graphics Interchange / vol.02 東北→関西が開催予定です。

企画｜UMA/design farm + akaoni／キュレーション｜原田祐馬+仲村健太郎
協力｜東北芸術工科大学アイハラ研究室、株式会社マルアール／お問合せ｜Tel.023-665-5364 Mail. info@akaoni.org（akaoni）

靠著印刷技術支援，以高水準用色呈現底與圖反轉的漸變效果

尺寸：A4（A2　8面十字摺）
用紙：SILVER DIA S

TITLE Graphics Interchange vol.01　關西→東北

會場：KUGURU（TONGARI BLDG.）、TUAD WINDOW（東北藝術工科大學）／CL：自主企劃／PD：芝野健太
D（正面）：赤井佑輔（paragram）／D（背面）：綱島卓也

面對「地方與都市」這個兩極化結構，以及地區所累積的種種課題，「設計」該有何作為呢？這項系列企劃為此串聯了各地區的設計師們，一同思考未來平面設計的可能性。首先登場的，是關西年輕設計師與UMA／design farm在山形舉辦的展覽會。設計師嘗試以看似將底與圖反轉過來的效果，簡單明瞭地表現展覽會標題中的Interchange（交換）。這是一張緊密結合平面圖像與印刷技術、頗具吸引力的宣傳單。

① 引人注目的字體加工

由於是各式各樣的設計師聯合舉辦的團體展，宣傳單採取具匿名性的設計，將每個字都削成固定大小配置在一起，機械性地削弱字形。不過，為了凸顯削掉的樣子，字體採用具中性感、但線條有強弱變化與特色的秀英黑體與Vectora。

② 從中央反轉過來的底與圖

為了以印刷表現底與圖的反轉，宣傳單選用彩虹印刷（在1個墨槽內放入2種顏色的油墨，藉由印刷機的運作製造出漸變效果），分別使用文字版與背景版2種版，印出從螢光黃到金色、從金色到黃色的漸變效果。

③ 使用銀色與灰色製造視覺效果

背面使用銀色，以及配合銀色明度調色的灰色這2種顏色。藉由印刷製造出對比變動的效果，例如將灰色文字與排成網格狀的銀色相片圖層互換的話，隨觀看角度而定，對比會產生變化。

BACK

POINT

無論觀看的距離多遠、使用何種媒體都會深烙在眼底的「線」

［ 尺寸：A4 ］
［ 用紙：b7 TRANEXT ］

TITLE 鈴木啓太的線

會場：柳宗理紀念設計研究所／ CL：PRODUCT DESIGN CENTER ／ AD：村上雅士／ D：村上雅士＋柴田萌

這是年僅35歲，從日用品到電車車廂都設計過的產品設計師——鈴木啓太的個展。本展覽以造形的基礎「線」為主題，介紹其獨特的感受性化為實體的過程。宣傳單是以Logo化的平面圖像表現象徵產品輪廓等元素的「線」。劃過整個版面的對角斜線，無論是從遠處觀看，或是在智慧型手機的小螢幕上觀看，在任何媒體上都會散發出強烈的獨特性。

① 施以燙亮黑處理

在展覽會標題等正面的文字上燙印亮黑箔，賦予宣傳單作為一項產品的質感。亮黑箔會使線的印象更加顯著。

② 選用感覺得到線的字體

從照相排版時代的字體挑出幾款討論之後，決定選用最中性、感覺得到「線」的中黑體BBB，並且調整成更具直線感的樣子。

BACK

POINT

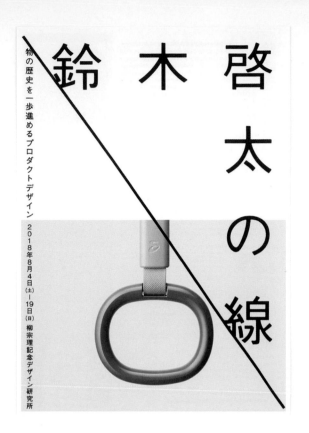

鈴木啓太の線

物の歴史を一歩進めるプロダクトデザイン

2018年8月4日(土)ー19日(日) 柳宗理記念デザイン研究所

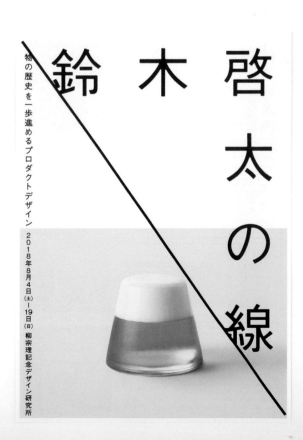

鈴木啓太の線

物の歴史を一歩進めるプロダクトデザイン

2018年8月4日(土)ー19日(日) 柳宗理記念デザイン研究所

2018/8/4sat_18sat
13:00_19:00
close tue_wed
at hitoto

谷本 真理

cue & clue

tanimoto mari

solo exhibition

個　　展

以不均一的黏貼手法塑造出意想不到的形狀

尺寸：B5變形
用紙：道林紙（上半部）、單光牛皮紙（下半部）

TITLE 谷本真理個展「cue & clue」

會場：hitoto ／ D：田中辰也

這是藝術家谷本真理的個展宣傳單。設計時參考了她那融入偶然性的創作手法，以及不受既定概念束縛的作品，努力展現出她的獨創性。下半部的作品相片是重疊貼在上半部的宣傳單上，使用的紙薄到能透過去，因此會隨風飄動。此外，下半部的相片是手工一張一張貼上去的，而且也不管上下是否對齊，所以黏得有點歪，整張宣傳單並非端正的矩形。這是一張帶有手工作業的不規則感、充滿獨創性的宣傳單。

① **改變紙張的質感塑造不協調感**

因為是以2張B6的紙重疊一小部分黏貼而成，成品的尺寸為長度略短的B5。宣傳單是由2種質感不同的紙組合而成，上半部是道林紙，下半部是單光牛皮紙。

② **賦予線條象徵意義的設計**

在以明朝體搭配黑體的簡潔設計中，正面的2條線是引人注意的亮點。線條代表的是個展作品的主題「動（蜂舞）」與陶器的裂痕。線條與文字資訊的組合及留白也都很美。

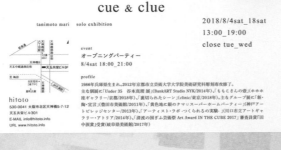

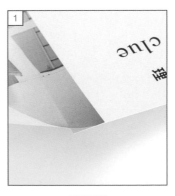

BACK

POINT

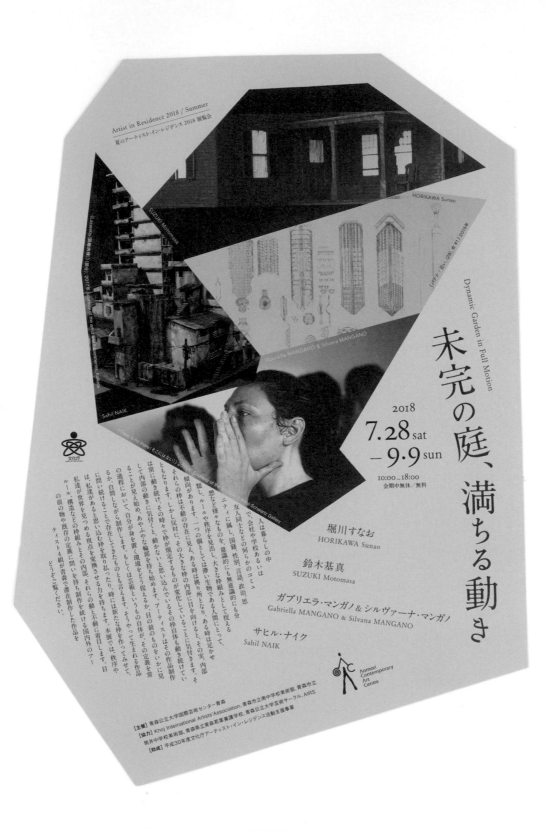

裁切成多角形、不規則的格點
跳脫制式框架且帶有動感的設計

[尺寸：A4變形
用紙：紀州彩色道林紙（銀鼠）]

TITLE **未完成的庭園，充斥著律動**

會場：青森國際藝術中心／CL：青森國際藝術中心／AD：清水真介（homesickdesign）／D：伊瀬谷美貴（homesickdesign）

這是4組國內外藝術家，在青森國際藝術中心（ACAC）舉辦的藝術家駐村展覽會。設計師從「秩序、規則、結構等框架與其內部，以及這些東西的動與不動」之主題，與「對既有定義抱持疑問」的藝術家身上獲得靈感，發想出呈不規則多角形的宣傳單。用紙的形狀並不是以刀模壓裁，而是用裁切機一個邊一個邊地裁出來。排版也採用不規則的格點，構成引人注意的設計。

① **以不規則的格點進行設計**

特別是作品圖片，先裁剪成各種不同的碎片，再組合成其他形狀。標題與概要的文字區也調整了形狀。這樣的設計除了能刺激觀看（閱讀）的人，也可表達標題的意象。

② **運用色彩統一整體的氛圍**

紙張使用灰色與特別色雙色印刷，相片也是單色調。在奇形怪狀中塑造出來的沉穩印象，反而增添了不穩定感。

ひとたび作られた認識を変えることは簡単ではない。しかし、それが揺らぐきっかけとなるものがある。これを世界における「穴」だと考える。「穴」は認識の「フィードバックループ」を引き起こす。認識が揺らぎ、いくつもの可能性が生まれ、増幅していく。この展示は、その変質を捉えることを目指している。

【穴フィードバックループ】

❶ 認識が形成される
❷ 認識を元に見つめ返す穴を見つける
❸ 改めて認識が形成される
❹ 新たな認識を元に見つめ返す
以下❸❹を繰り返す

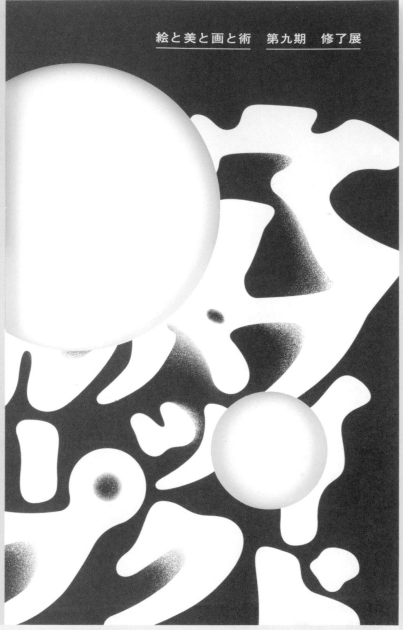

絵と美と画と術　第九期　修了展

「穴フィードバックループ」
2018 04/18(水)ー22(日)
12時ー20時(最終日19時)
dragged out studio

東京都中央区
日本橋大伝馬町15-3
内田ビル1F

美學校

在正面開一個大「洞」
動搖觀看者的認知

TITLE 「孔洞回饋循環」繪與美與畫與術 第九屆修畢展

會場：dragged out studio ／ CL：繪與美與畫與術 第九屆學員／ AD＋D：金濱玲奈

本案例是美術與音樂學習機構「美學校」的講座——「繪與美與畫與術」第九屆學員的修畢展。展覽的宗旨在於從乍看牢固的框架中找出脫離的「孔洞」，並探究透過這個「孔洞」改變我們認知的可能性。宣傳單上真的開了一大一小的洞，洞內呈現的是擺放宣傳單的場所。這樣的設計可讓人透過「孔洞」重新認識常被當成普通印刷品的宣傳單，其實有著相當依賴觀看者與放置環境的一面。

① **模稜兩可的用色**

宣傳單選用可塑造優柔寡斷感的配色，象徵不急著立刻確定答案的本展覽。

② **帶有不確定感的文字編排設計**

以光朝體（用田中一光所寫的文字設計出來的字體）為基礎，設計出彷彿融化般的自造字，塑造不確定感。

③ **讓人產生錯視的背面**

若從背面察看上方的大洞，視覺效果會讓人誤以為正面有摺頁。

BACK

POINT

121

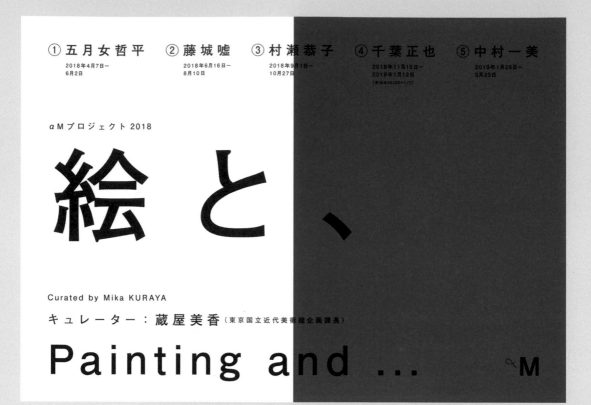

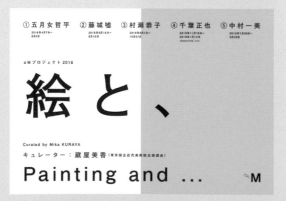

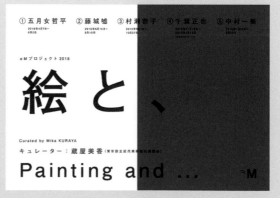

運用展覽會名稱中的空白激發想像力
分成5種顏色版本的宣傳單

尺寸：A4
用紙：銅版紙

TITLE 「繪畫與 」

會場：gallery αM ／ CL：武藏野美術大學／ D：山田拓矢

本案例是由藏屋美香擔任客座策展人，以「繪畫」為主題，在武藏野美術大學經營的 gallery αM 裡，透過個展形式介紹5名作家的「繪畫與 」系列展。展覽的宗旨是探究震災後，繪畫能以什麼樣的方式跟現實產生關聯，標題「繪畫與 」中的空白令人印象深刻。正面的視覺效果使人想像可填入空白的各種元素，此外，宣傳單也製作了5種不同顏色的版本。

① **選用無強烈特色的字體**

為避免因字體影響而侷限了以空白為重點的本展覽印象，日文與歐文都使用粗黑B101。

② **以色彩表達**
本展覽為系列展

先為5名作家設定印象色，排版時再將各自代表的顏色填入「繪畫與 」的空白部分。

① 五月女哲平
Teppei Soutome
2018年4月7日(土)～6月2日(土)
[White, Black, Colors]
2015／キャンバスにアクリル／362×201cm

② 藤城嘘
Uso Fujishiro
2018年6月16日(土)～8月10日(金)
[DUST POP]
2017／キャンバスにアクリル

③ 村瀬恭子
Kyoko Murase
2018年9月1日(土)～10月27日(土)
[Swimmer]
2018／油彩、麻布／140×150cm

④ 千葉正也
Masaya Chiba
2018年11月10日(土)～2019年1月12日(土)
(冬休み12/23～1/7)
[みんなで答刻しよう #3]
2017／キャンバスに油彩／181.8×259cm

⑤ 中村一美
Kazumi Nakamura
2019年1月26日(土)～3月23日(土)
[破壊V《透明なラインとモーブによる》]
1996／油彩・アクリル・綿布／178.2×174.2cm

「絵と、」 藏屋美香 東京国立近代美術館企画課長

今年の連続企画は絵画を取り上げます。これはギャラリーを運営する武藏野美術大學からのリクエストです。お受けするかどうか迷いました。絵画はとても好きですが、わたし自身は近ごろ絵画をどう考えてよいのかわからなくなっているからです。個々の作品や作家によいなと思うものはあっても、ムーヴメントの盛り上がりやメディウムとしての新しい可能性を感じることは、特に日本国内について難しくなったと思っています。

こうした気分はわたしの場合、はっきりと3.11以後に強くなったものです。震災から7年が経ちましたが、この間社会では、異なる意見の排除や経済格差の拡大が無視できないものとなり、政権や国際関係のありようも大きく変化しました。

いま仮に、これらのアフターマス（余波）も含めてカッコ付きの〈震災〉と呼んでみることにします。この〈震災〉に呼応して、日本の美術界では社会に対して率直に発言する作品が目立つようになりました。その際、写真や映像、プロジェクト型の作品などは、メディウムがもともと持つ現実へのコミットの度合いの高さから、かなり率直な反応を示してきたように思いま

す。しかし絵画は、絵具やキャンバスという物質のレベルはさておき、原理的には現実との関わりを持たずに色や形を組み立てることができます。もちろん政治的主題を直截的に描くこともできますが、関東大震災後の1920～40年代、戦後の1950～60年代にもあったこのやり方は、しばしば物事を単純化し、プロパガンダ化する危険を伴います。

絵画が現実に関わるよりよい方法とは。

あまりにベタな問いですが、この疑問を明るみに出し、真正面から扱わない限り、わたしのもやもやは晴れそうもありません。ついでに、「絵画」という一種の業界用語を使うと、結局問題が美術の枠内に収まってしまいそうなので、タイトルはあえて「絵」という言葉を使いました。

今回選んだペインターは、いずれも「絵と」現実を絵画的ならではの方法で切り結ぼうとしています。「絵と」社会的出来事、「絵と」記号、「絵と」感覚など、「絵と、」の後に入る要素はさまざまです。

この企画がわたしの、そして同じような疑問を抱えた人たちの、もやもやをはらす力強いきっかけになればと願っています。

gallery αM　11時～19時　日月祝休　入場無料
東京都千代田区東神田 1-2-11 アガタ竹澤ビル B1F
tel 03-5829-9109　fax 03-5829-9166
e-mail alpham@musabi.ac.jp　HP http://gallery-alpham.com/
主催 武藏野美術大学
運営 武藏野美術大学 αMプロジェクト運営委員会

M

交通アクセス
都営新宿線「馬喰横山」
A1出口より徒歩2分
JR総武線快速「馬喰町」
西口2番出口より徒歩2分
日比谷線「小伝馬町」
2、4番出口より徒歩3分
都営浅草線「東日本橋」
より徒歩6分

gallery αMは、質の高い表現と可能性を有するアーティストと、自律性を持てるキュレーターの活動の場として、武藏野美術大学が運営するノンプロフィットギャラリーです。

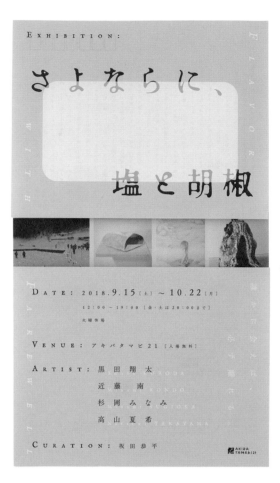

EXHIBITION:

さよならに、塩と胡椒

DATE: 2018.9.15[土] 〜 10.22[月]
12:00〜19:00 [金・土は20:00まで]
火曜休場

VENUE: アキバタマビ21 [入場無料]

ARTIST: 黒田翔太
近藤 南
杉岡みなみ
高山夏希

CURATION: 坂田恭平

FRONT

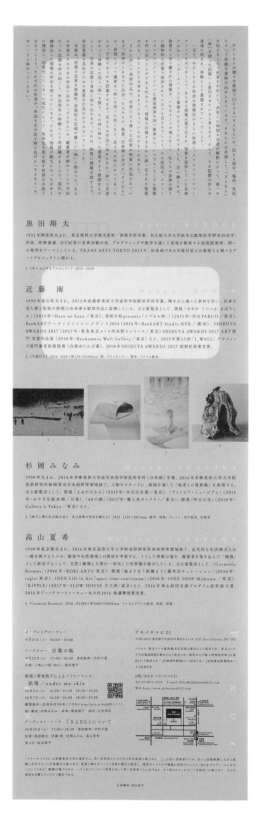

黒田翔太 KURODA
1991年群馬県生まれ。東京理科大学理学部第一部数学科卒業、名古屋大学大学院多元数理科学研究科在学中。作曲、即興演奏、DTM等の音楽活動動の地、プログラミングや数学を通じて表現を模索する表現開発者。問いの発明をテーマとしている。TRANS ARTS TOKYO 2013や、出身地である川場村富士山集落など様々なアートプロジェクトに関わる。

1.《ネトムビヤエプロジェクト》2016-2018

近藤 南 Minami KONDO
1990年富山県生まれ。2013年武蔵野美術大学造形学部彫刻学科卒業、陶を主に様々な素材を用い、自身の見た夢と現実の狭間の出来事を彫刻作品に変換している。主な展覧会として、個展「ゆめか うつつか まぼろしか」（2015年・Hatu no hana／東京）、美術手帖presents「シブカル杯。」（2015年・渋谷PARCO／東京）、BankARTアーティストインレジデンス2016（2016年・BankART Studio NYK／横浜）、SHIBUYA AWARDS 2017（2017年・東急東京メトロ渋谷駅コンコース／東京）SHIBUYA AWARDS 2017部門 受賞作品展（2018年・Bunkamura Wall Gallery／東京）など。2015年第13回「1_WALL」グラフィック部門審査員奨励賞（白根ゆたんぽ選）。2018年SHIBUYA AWARDS 2017 超野匠美賞受賞、

2.《不意打ち》2016 H160×W130×D150mm 陶、アクリルミラー、染料・アクリル絵具

杉岡みなみ Minami SUGIOKA
1990年生まれ、2014年多摩美術大学造形表現学部造形学科（日本画）卒業、2016年多摩美術大学大学院美術研究科絵画専攻日本画研究領域修了。人物をモチーフに、絵画を通じて「他者との境界線」を表現する。主な展覧会として、個展「よのたのきみ」（2015年・木之江古美／東京）、「アトリエ・ミュージアム」（2016年・みやぎ生協合会館／石巻）、「60の顔」（2017年・隅人社ギャラリー／東京）、個展「昨日の光」（2018年・Gallery b Tokyo／東京）など。

3.《（地下に降る水は板を通す、水は身体の所在を教える）》2015 1135×1815mm 綿布、ジェッソ、水干絵具、岩絵具

高山夏希 Natsuki TAKAYAMA
1990年東京都生まれ。2016年東京造形大学大学院造形研究科美術研究領域修了。近代的な生活様式とは一線を画する人々の、動物や自然環境との関係を考察する。そうした世界観を通じて「環境」として設定することで、自然や動物と人間が一体化した世界観を提示している。主な展覧会として、「Cosmetic Kosmos」（2016年・KOKI ARTS／東京）、個展「蕎きり合う茄椰まで」藤井江キュレーション」（2016年・sagio／東京）、IDEE Life in Art「space time continuum」（2016年・IDEE SHOP Midtown／東京）、「RIPPLE」（2017年・SLOW HOUSE 天王洲／東京）など。2016年神山財団支援プログラム成果展大賞、2016年アートアードトーキョー丸の内2016 後藤繁雄賞受賞。

4.《Cosmetic Kosmos》2016 H1500×W1000×D800mm シンスにアクリル絵具、樹脂、鉄製

オープニングパーティー
9月15日（土） 18:00〜20:00

トークショー 言葉の匙
9月22日（土） 17:00〜18:30　参加無料・予約不要
講師（敬称略）：坂田恭平

触覚と着地牧子によるパフォーマンス
肌理／under my skin
10月6日（土） 16:00〜16:30　19:30〜20:00
10月7日（日） 16:00〜16:30　18:30〜19:00
観覧無料・定員あり50名 [ご予約 http://ptix.at/4oQ5PY]
音・構成：杉岡みなみ　身体：菊池数子　演出：入倉拓彦

アーティスト・トーク 「さよなら」について
10月20日（土） 17:00〜18:30　参加無料・予約不要
出演（黒田翔太、近藤南、杉岡みなみ、高山夏希）
聞き手：坂田恭平

アキバタマビ21
〒101-0021 東京都千代田区外神田6-11-14 3331 Arts Chiyoda 201・202
アクセス：東京メトロ銀座線 末広町駅4番出口より徒歩0分／東京メトロ 千代田線湯島駅6番出口より徒歩5分／都営大江戸線 上野御徒町駅A4番出口より徒歩4分／JR御徒町駅南口より徒歩7分／JR秋葉原駅電気街口より徒歩6分
お問い合わせ：アキバタマビ21
Tel 03-5812-4558　E-mail office@akibatamabi21.com
Web http://www.akibatamabi21.com

INSIDE

展覽會結束後變成圖錄的書衣
一張可再次回味的宣傳單

尺寸：268.6 / 508.6 × 155mm
用紙：Capital Wrap

TITLE　**為再見撒上鹽與胡椒**

會場：Akibatamabi 21 ／ CL：坂田恭平／ AD＋D：牧壽次郎

這是一場想在資訊爆炸、均質化的現代，重新詮釋實體性的團體展。倘若當我們說出「再見」時，「共享的時光會根據自己的解釋，變化成帶有獨一無二『味道』的記憶」，那麼鑑賞者在觀看作品時，便會品嚐到作家灌注在作品裡的「再見」，然後銘刻在自己的記憶與身體裡。像是要支持本展覽的這個意圖般，看上去有如茶色信封的宣傳單也能變成圖錄的書衣。此外，只要寫上收件人姓名、地址並貼上郵票就能收到宣傳單，再一次回味這些作品。

① **有特色的 Oradano 明朝**

主標題使用的是調整得較為滑順的 Oradano 明朝。這是把從前東京築地活版製造所販售的五號活字「築地體前期五號假名」轉外框而成的免費字體。在展覽的宣傳單上使用明治30年時期的活字，喚起從前的記憶。

② **較為散開的文字排列**

正面的文字排版整體看起來很鬆散。白字與分布在上下左右的文字，就好像難以客觀記錄的「味道」，帶給人「確實存在於此卻又不穩定」的印象。

BACK

POINT

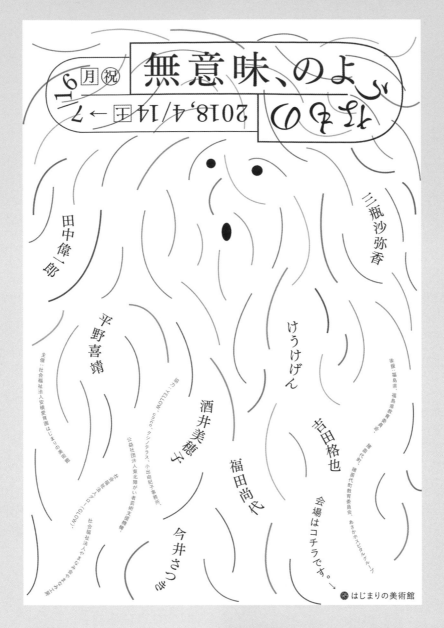

無意味、のよ うなもの

6月(祝)

2018.4/14(土)←7

三瓶沙弥香

田中偉一郎

平野喜靖

けうけげん

酒井美穂子

福田尚代

吉田格也

今井さつき

会場はコチラです。↗

主催：社会福祉法人安積愛育園はじまりの美術館

協力：YELLOW、unico、クンノテラス、小出由紀子事務所、公益社団法人東北障がい者芸術支援機構、社会福祉法人こころん、北海道江別市やまびこ園（GLOW）

後援：福島県、福島県教育委員会、猪苗代町、猪苗代町教育委員会、あさかホスピタルグループ

🏠 はじまりの美術館

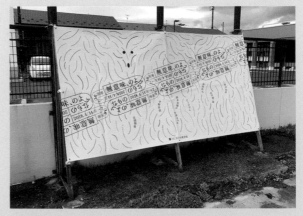

按下每個人都有的創造力開關
神似「臉」的平面圖像

尺寸：A4
用紙：道林紙

TITLE 無意義……就像這樣的東西

會場：起始美術館／CL：起始美術館／D：吉田勝信

福島縣豬苗代町的「起始美術館」所策劃的展示，多為原生藝術（Art Brut）。由於本展覽也有身心障礙藝術家參展，設計師決定將策展人的疑問「乍看無法理解（他人無法看懂）的東西究竟有什麼意義？」直接反映在宣傳單上。他從文化人類學的文獻獲得靈感，將概念設定為：我們這些新人類都擁有「想像／創造不存在之物（半人半獸或妖精）的能力」。最後設計出能夠激發埋藏在每個人體內的這種能力、讓人聯想到人類或動物面孔的宣傳單。

① **變更黑點的位置發展出
其他的設計版本**

版面上配置著帶有流動感的線條，以及3個大小形狀各異的黑點，這些黑點會因為周圍的線條或觀看者的感受，讓人看成各式各樣的面孔。不只宣傳單有好幾種版本，社群網站之類的各種媒體也製作數種版本，讓人看到各種不同的面孔。當作紋理的線條不難發揮，很適合製作不同的視覺版本。

② **使用牛耕式轉行書寫法製造流動感**

正面的標題與背面右上方的標題，採用名為「牛耕式轉行書寫法（Boustrophedon）」的古代書寫方式，文字呈蛇行排列。這種彎曲的線條，並不會干擾背景線條在整個平面上形成的流動感。

BACK

POINT

武蔵野美術大学 美術館・図書館　2018年10月15日（月）─11月10日（土）
［時間］10:00─18:00 ※土曜日・特別開館日は17:00閉館
［会場］武蔵野美術大学美術館 展示室2＋アトリウム1・2／南北地下通路（ガレリア）／14号館地下ギャラリー
［休館日］日曜日／10月25日（木）／10月29日（月）※10月28日（日）・11月4日（日）は特別開館　［入館料無料］
［主催］武蔵野美術大学 美術館・図書館 ［協力］DNP 大日本印刷株式会社／有限会社 崑崙企画　http://mauml.musabi.ac.jp

MAU M&L

IN A DIVERSITY OF VALUES
長い目でみる

YOSHIHARU SEKINO
関野吉晴●ワンダースペース
WANDERSPACE

MAKING WITH BARE HANDS
いちからつくる

YOSHIHARU SEKINO
関野吉晴●ワンダースペース
WANDERSPACE

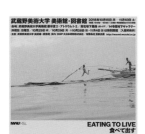

EATING TO LIVE
食べて出す

YOSHIHARU SEKINO
関野吉晴●ワンダースペース
WANDERSPACE

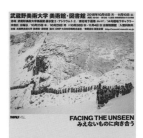

FACING THE UNSEEN
みえないものに向き合う

YOSHIHARU SEKINO
関野吉晴●ワンダースペース
WANDERSPACE

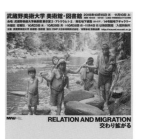

RELATION AND MIGRATION
交わり拡がる

YOSHIHARU SEKINO
関野吉晴●ワンダースペース
WANDERSPACE

FRONT

氣勢十足且端正整齊地展現
探險家的豪氣干雲

尺寸：A4
用紙：G Olympus

TITLE 關野吉晴 WANDER SPACE

會場：武藏野美術大學美術館＆圖書館／CL：武藏野美術大學美術館＆圖書館／PF：山田照相製版所股份有限公司／AD＋D：橋詰宗

這場企劃展是透過相片與文字，展示單憑自身腳力與臂力，歷時10年走完5萬多公里「偉大的旅程」而聞名的探險家關野吉晴的活動軌跡。宣傳單配合會場內的5組關鍵字，製作了5種相片及關鍵字各異的版本。訴説22歲初次造訪亞馬遜後經歷50年旅程的相片，以及排列得端正整齊的標題與關鍵字所構成的版面，散發著樸質無華的氣勢。

① **利用粗體黑字製造氣勢**

歐文使用 Neue Haas Grotesk，日文使用游黑體。兩者的字重都很粗，而且全以高濃度的黑色印刷，因此容易讓人留下印象。文字與細線的強弱對比也很有魅力。

② **發揮牛皮紙的特徵**

由於可能在戶外展示或直接張貼在牆面上，宣傳單選用強度夠高的牛皮紙。展覽會場內的發送品與隨需印刷也使用同樣的紙，所以能統一印象。

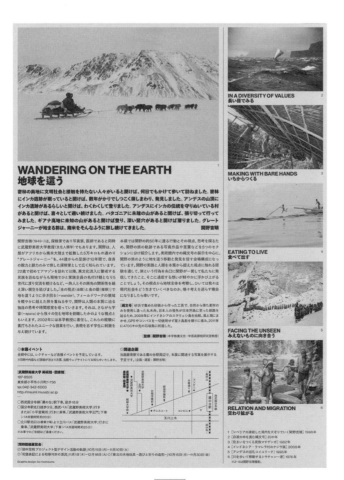

BACK

POINT

129

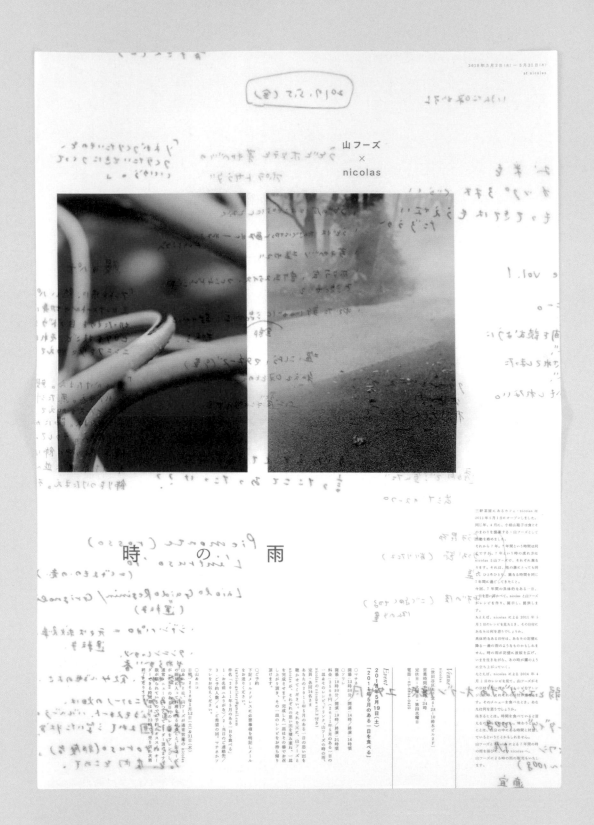

既是展示預告也是痕跡
令人想拿起來翻閱的宣傳單

尺寸：A3
用紙：純白招貼紙

TITLE 山 Foods × nicolas「時光之雨」

會場：nicolas ／ CL：ignition gallery ／ P：三田村亮 ／ AD＋D：橫山雄

這是食物創作家山 Foods 與三軒茶屋的 nicolas 咖啡廳合作，在店內舉辦的限期展示宣傳單。在東日本大地震後展開活動的兩者，將 7 年來寫下的筆記記在格拉辛紙上，猶如下了一場「時光之雨」般在店內展示。這幅景象也反映在宣傳單上，數則筆記印在極薄的招貼紙背面，文字透過去浮現在正面。宣傳單預計以對摺或四摺的形式擺放在會場內，因此將標題文字擺在相片中黃色線條引導視覺移動的方向上。

① 從相片抽取出文字顏色

從選用的相片中抽取出文字的顏色，讓人想到「時光之雨」這個主題。

② 也為小字增加一點表情

為了打造出感覺得到私人故事或時間流逝的版面，字體選用古典但表情豐富的筑紫字體。

③ 大量文字浮現在
　經過整理的版面上

從背面透過去的筆記，是先借來實際要展示的所有筆記，掃描到電腦後再以原始尺寸進行排版。為了讓這些筆記透印，正面保留了許多空白，同時也使用文字框將文字排得緊湊整齊。

BACK

POINT

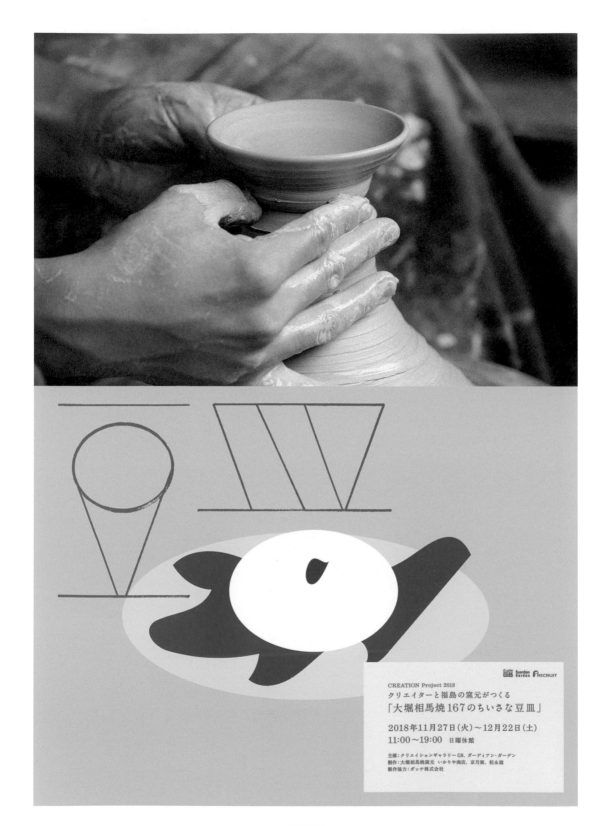

CREATION Project 2018
クリエイターと福島の窯元がつくる
「大堀相馬焼167のちいさな豆皿」

2018年11月27日（火）～12月22日（土）
11:00～19:00　日曜休館

主催：クリエイションギャラリーG8、ガーディアン・ガーデン
製作：大堀相馬焼窯元　いかりや商店、京月窯、松永窯
製作協力：ガッチ株式会社

FRONT

發揮 3 種表現形式的特性
表達採訪時感受到的熱情與手工藝溫度

尺寸：A4
用紙：Monte Lukia

TITLE CREATION Project 2018 創作者與福島窯匠製作的「大堀相馬燒167款小豆皿」

會場：Creation Gallery G8、Guardian Garden ／ CL：瑞可利控股／ P：市川勝弘／ AD＋D：川上惠莉子

本案例是展示及販售167名創作者設計的、167款大堀相馬燒豆皿（小碟子）的展覽會宣傳單。大堀相馬燒是福島縣浪江町的傳統工藝品，從江戶元祿時代傳承至今。因為受到東日本大地震的影響，窯匠們在互相保持聯繫的情況下，紛紛將據點移到福島縣內的其他地區，使用愛知縣瀨戶市的瀨戶土再度展開製作。設計師親自採訪福島的製作環境與作業過程的趣味及困難，從中感受到窯匠們的熱情，於是決定採用「感覺得到手」的表現方式來傳達這份熱情。另外，為了讓人一眼就明白這是豆皿的展示，宣傳單從相片、文字設計、平面圖像這3個方向來表現豆皿。

① **相片與平面圖像的連結**

上半部放置正在作業的手部相片，下半部則改用平面圖像表現。相片轉成單色調能帶來視覺強度，而下半部使用膚色能讓人聯想到素燒的顏色，無論在視覺上還是意義上，都為上下2個部分建立和緩的連結。3種表現形式的特徵（相片的細節，圖像的平面感，文字設計上的擦痕）和諧共存於版面上。

② **代表豆皿的平面圖像**

下半部的圖像是豆皿與柏餅。豆皿的顏色選用上釉燒製後呈現的薄荷綠。

③ **代表豆皿的文字設計**

「豆」字的圓圈代表豆皿的形狀，擦痕則能感覺得到人的手。

BACK

POINT

FRONT

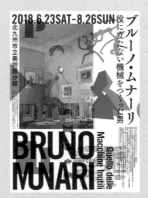
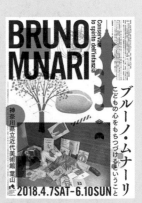

POSTER

以妥善運用作品且具發展性的設計來規劃籌備巡迴展

尺寸：D3日本大報版（406×545mm）／B2（海報）
用紙：高白更紙／牛皮紙 Duple N（海報）

TITLE Bruno Munari　永保童心

會場：神奈川縣立近代美術館（之後在北九州市立美術館、岩手縣立美術館、世田谷美術館巡迴展出。副標題為「創造無用機器的男人」）
CL：神奈川縣立近代美術館、北九州市立美術館、岩手縣立美術館、世田谷美術館／AD＋D：加藤賢策

這是在藝術、設計甚至教育領域都很出名，於日本同樣廣為人知的藝術家——布魯諾・莫那利的回顧展，介紹未來派時代至晚年的繪本原畫等，他一生創作的各種作品。展覽以神奈川為起點，是總共在4個地方舉辦的大型巡迴展，從宣傳單到海報都由同一位設計師一手包辦。特別值得一提的是，海報的版面上輕快地配置了2種顏色的圖片，每換一個展示地點就變更1種顏色，將海報排在一起，就能串聯各個圖片。排版也會隨圖片的位置而變，可說是充滿設計力與玩心的設計。

① 以主標題向作家致敬

為了向莫那利連著寫人名的實驗致敬，主標題採用把字母連起來、吸引目光的文字編排設計。

② 交錯使用明朝體與黑體來調整印象

背面的文章標題與正文，漢字使用筑紫黑體B，假名則使用筑紫A舊明朝D，雖然散發相當程度的嚴肅感，卻不會顯得太過尖銳。

③ 摺疊起來也沒問題的排版

宣傳單採小報形式，右上方放置最基本的資訊，就算摺疊起來也看得到標題與展期。

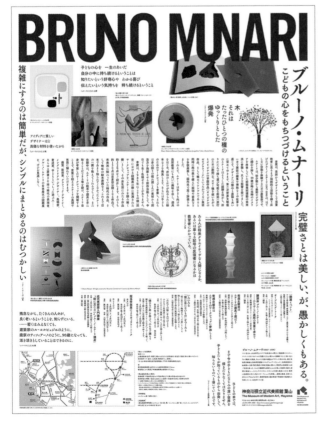

BACK

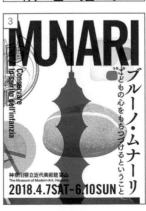

POINT

135

STUDIO PT.
（中西要介＆中澤耕平）

作品實例：p76、190

不只宣傳單，雜誌與網頁等各種媒體也都會運用的插畫，讓許多人著迷不已。設計時選擇用插畫的設計師應該不在少數吧？

這次訪問的，是設計過以《設計的抽屜》（暫譯）為首的雜誌與書籍、各式各樣的活動等，活躍於各種媒介領域的STUDIO PT.。這是由各自接案的自由設計師——中西要介與中澤耕平共同成立的設計事務所。在他們眾多的製作物當中，特別是媒體藝術與Fab（自造）領域的設計案，其運用插畫的視覺效果格外具有魅力。這次專訪就與他們談談，本書所介紹的幾款結合插畫的宣傳單設計過程。

STUDIO PT. ‖ 2018年5月成立。主要從事美術設計與平面設計，活躍於出版品、影像、網頁、空間等各種領域。◉中西要介（Nakanishi Yousuke）｜畢業於名古屋大學與IAMAS。曾任職於大岡寬典事務所，也做過自由設計師，而後創立STUDIO PT.股份有限公司。◉中澤耕平（Nakazawa Kouhei）｜畢業於多摩美術大學。曾任職於Asyl股份有限公司，也做過自由設計師，而後創立STUDIO PT.股份有限公司。

將 作 家 的 展 示 計 畫 化 為 插 畫

——在本書介紹的「Look at, Look into, Look back」展（p.76）這個實例中，fancomi老師的插畫非常耀眼出眾呢！可以請兩位說說製作的來龍去脈嗎？

中西：這是岐阜縣美術館與IAMAS（資訊科技藝術大學院大學）每年都會策劃舉辦的「IAMAS ARTIST FILE」系列展，今年選擇的參展作家是藝術家桑久保亮太先生，與博物館教育員會田大也先生。桑久保先生預定展出所有的新作，原本我們也考慮過拍攝作品照當作圖像使用，但因為有時間上的限制，我們只好放棄這個構想。由作品與工作坊構成的展覽會形式十分少見，而且想招攬的目標對象是家庭客層，所以才會覺得與其採用抽象難懂的平面圖像或文字編排設計，不如以容易想像展覽會內容的插畫作為主視覺。另外，我本身是IAMAS的校友，也覺得當地人很難理解IAMAS在做什麼，在岐阜這個地方使用知性的表現手法應該不易將資訊傳達出去，不過這場展覽會中，兩位參展作家的展示內容應該能讓當地人覺得有趣，我不希望宣傳單看起來很難懂。

中澤：在連草稿都還沒生出來的階段第一次開會討論時，我們既沒有相片，也不能使用舊相片，還要考慮工作坊與鑑賞作品之間的差異，從目標客層的

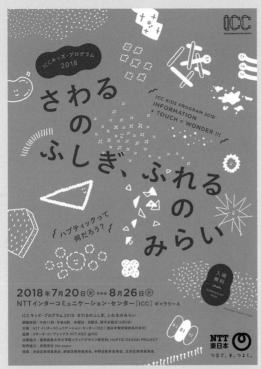

[1]「觸摸之奇妙，接觸之未來」展
上：宣傳單　下：網站的橫幅
（CL：NTT InterCommunication Center［ICC］，IL：間芝勇輔）

角度來看門檻也不能太高，列出這些前提條件後，我們便決定不如用插畫來解決吧！

——為什麼委託fancomi老師呢？

中澤：簡單來說，其中一個原因是因為對方平時就經常繪製給小孩子看的圖畫。另外，fancomi老師

也有許多描繪奇幻世界的作品，所以我想對方應該會很擅長使用變形手法（déformer）。雖然老師的筆觸非常寫實，但看起來卻又像匿名表現，這一點也很有魅力呢！

——fancomi老師的插畫，確實是很巧妙地將展覽會的內容抽象化，而不是詳細地表現出來。可以請教一下製作過程嗎？

中西：我們在開會之前，先拿fancomi老師的插畫樣本，試著搭配海報的文字排版等元素，檢驗看看是否搭調。接著根據檢驗結果，請fancomi老師與兩位參展作家跟我們遠距開會。我們請fancomi老師直接詢問兩位作家各自的計畫，然後優先將浮現印象的東西畫成插畫，因為相較於直接要求「以這種構圖繪製這件作品」的做法，先說明結構再讓對方發揮想像力應該能做出更棒的成果。這場展覽會的特色在於對等舉辦作品展示與工作坊，所以我們請fancomi老師各畫3種情境。

——著色是由兩位負責吧？

中澤：顏色是由我們透過應用程式添加上去的。因此，我們請fancomi老師製作插畫檔案時，將線稿與填色面等圖層分開來。雖然目標客層以小學生為主，但也希望國中生與高中生能來看展，所以插畫減少色數、避免給人幼稚的印象，同時也增添一點酷酷的感覺。

——不光是宣傳單，會場與網站所使用的平面圖像也應用了插畫呢。

中西：是啊。因為客戶要求我們依照宣傳對象設計布置在空間內的平面圖像，以及各種長寬比的網頁所用的圖片，小插圖的好處在於這種時候很

方便應用。再舉另一個例子,像「觸摸之奇妙,接觸之未來」展的宣傳單[1]也是利用小插圖構成整張平面圖像。

擴大世界觀的單幅插畫

—— 不過,「Maker Faire Tokyo 2018」（p.190）則是以ZUCK老師繪製的單幅插畫作為主視覺,大大地配置在版面上。在這個範例中,兩位又是如何與ZUCK老師一起進行製作的呢?

中西:我們原本的目標不是正確畫出每一件參展作品,而是以不太有說明感的方式透過印象來表達,希望活動具備能自由發揮的DIY感、家庭客層來參加也能玩得很盡興,且展覽會上集結了各式各樣的作品等等。不過,由於這是很難用嘴巴說明的活動,我們便請ZUCK老師閱讀各種相關書籍,並觀看大量的活動相片。ZUCK老師先根據這些資料發揮想像力繪製草稿,之後再將我們的要求反映在插畫上,就這樣一步步做出成品。其實不只這件工作如此,製作過程中若能盡量保留多一點繪製草稿的時間,是比較理想的。

—— 聽說畫面中央的男孩子,是中西先生提議繪製的。兩位在跟插畫師共同作業時,很常提出這類修改指示嗎?

中西:當時我覺得,人物放在正中央的話,拿到宣傳單的人應該比較容易將印象投射在那裡,於是就把這個想法告訴ZUCK老師,並且請他修改。其實,我和客戶都會向插畫師提出要求,有時候是針對意思,有時候則是針對

構圖,只要有哪個部分想要修改,我們就會提出來一起討論。

中澤:而且,如果排版與繪製插畫草稿這兩件事情同時進行的話,也有可能會因為標題之類的文字長度做了變動,而導致留白比原先設想的還要多,或是版面反而變得很擁擠,結果模糊了原本想引人注意的焦點。

—— 2017年的活動是請大久保龍老師繪製插畫[2],那張宣傳單也很精彩耶。關於插畫的使用,兩位與客戶是否順利達成共識呢?

中西:那一年說起東京,就會讓人想到哥吉拉（怪

[2]「Maker Faire Tokyo 2017」（IL：大久保龍）

[3]「靈感與疑問的工廠」展（CL：NTT InterCommunication Center［ICC］，IL：間芝勇輔）

左上：以圓圈測試文字排版→右上：畫出參展作品的插畫提案→左下：決定請插畫師自由發揮→右下：大致完成

獸），所以才委託似乎很擅長繪製怪獸的大久保老師。選用插畫的話，也很方便應用在商品開發與各種標示上，因此客戶也是這麼希望的。雖然附帶了要讓「Makey」機器人登場、要配合「Make:」的品牌色等條件，不過我們很想跟插畫師一起製作令人印象深刻的單幅插畫主視覺，跟客戶一起抱著期待的心情挑選了符合印象的插畫師。

——「靈感與疑問的工廠」展[3]也跟「Maker Faire Tokyo」一樣，以單幅插畫製作出魅力十足的視覺效果呢。

中西：這是博物館針對小孩子推出的企劃，客戶要求我們別把作品放進宣傳單裡，而是以製作能湧現印象的視覺效果為第一優先。我們請插畫師間芝老師畫出「看了展覽後腦海裡冒出『！』與『？』」的樣子。印象中，我們要求老師粗略地將各種元素放

進一個圓內，並且同時進行文字的排版。隨著草稿越來越具體，工廠也變得越來越熱鬧（笑）。

——這張插畫也給人自由發揮的印象。

中西：身為發包者，收到超乎我們想像的成品時，感覺真的無比幸福呢。

設計師與插畫師

——跟插畫師共事時，有什麼需要注意的地方嗎？

中西：希望對方盡量發揮想像力自由表現的部分，與我們要求「這邊要這樣」的部分，兩者的平衡總是很讓人煩惱，不過我自認每件案子都有留意這點，而且都能順利達成共識。雖然要視案子而定，不過我都會盡量在開會時事先告知對方我們的要求。所以，跟插畫師開會討論之前，我會盡可能做好事前準備，例如跟客戶進行「為了跟插畫師討論而預做準備的會議」。

關於成品，我會注意別做出自己一廂情願的東西，例如製作給家庭客層看的內容時，要避免淪為「大人以為小孩子會喜歡」的風格。

中澤：雖然有時也會請插畫師繪製標題，不過標題與其他文字元素大多都是由我們編排設計，所以我會注意字體與編排方式要跟插畫的氛圍保持協調。雖然有時也會刻意以不協調來製造緊張感，但我不喜歡插畫與文字之間的關係模糊不定，好比說，畫面看起來像是單純把文字打在插畫的留白上之類的狀況。

——那麼最後請問兩位，插畫的優點是什麼呢？

中澤：每位插畫師都有不同的表現魅力，不過我認為插畫本身是一種手段，所以很難說明籠統的優點。由於插畫是以「會複製到各種媒介上」為前提繪製的東西，我認為它是與我從事的設計領域有著深刻關聯、經常協助我們的夥伴。

中西：不消說，插畫是數種視覺表現手法中的一個選項，這種手法能輕易控制要帶給目標對象的印象，而且表現的自由度非常高。從抽象到寫實，插畫能表現的範圍非常廣。另外，呈現方式與運用方式也是五花八門，我們可以使用小插圖，或者也可以用單幅插畫構成主視覺。無論是畫風獨特令人印象深刻的插畫師，還是能靈活運用各種畫風的插畫師我都很喜歡，所以我會把工作委託給各種類型的人。雖說是評估過工作內容後才發案，但發案給自己喜歡的插畫師時，我還是會忍不住覺得設計師真是一份很棒的工作呢（笑）。

舞臺表演＆電影的宣傳單

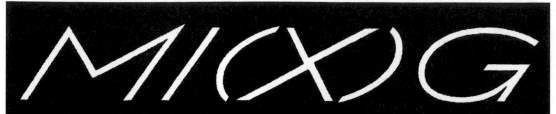

MIXOG

ピチェ・クランチェン演出 | フェスティバル／トーキョー18 オープニング・プログラム作品

Directed by Pichet Klunchun | Festival/Tokyo 2018 Opening Program

平成30年
10/13 (土) 15:00
10/14 (日) 15:00

会場 **南池袋公園 入場無料**

JRほか「池袋駅」東口より徒歩5分

東京メトロ有楽町線「東池袋駅」
1番出口より徒歩6分

都電荒川線「都電雑司ケ谷停留場」
徒歩8分

FT Festival/Tokyo

東京芸術祭
2018
Tokyo Festival 2018

正面以插畫及藝術字吸睛
背面的插畫和文字編排充滿魅力

尺寸：A4
用紙：道林紙

TITLE　Festival・Tokyo 18「MI（X）G」

會場：南池袋公園／ CL：Festival・Tokyo執行委員會／ D：鈴木哲生

國際舞臺藝術祭 Festival・Tokyo 18 的開場節目，是泰國舞者暨編舞家皮歇・克朗淳（Pichet Klunchun）所構想的表演：一大堆既似服裝又似舞臺美術、模擬海棲生物的巨大氣球，出現在有著一大片草坪的公園裡。這場活動的宣傳設計同等重視印刷品與舞臺美術，並且希望能跟企劃串聯組合起來。於是宣傳單保留作為主題的氣球所具備的神祕感，透過插畫表現出總監提出的軟體動物之意象。

① 混合各種年代的花樣

氣球的插畫並未跟實物一樣只採 90 年代的普普風格，當中還很用心地穿插了阿嬤風格的花樣、迷幻的變形蟲圖案、70 年代的幾何圖案等等，擾亂觀看者的印象。

② 選用藝術字

正面使用的不是現有的字體，全是設計師自行設計的藝術字。帶有粗糙感的字型與彎彎曲曲的插畫一同散發魅力。

③ 為了讓插畫顯得花俏，
　運用字體進行細微的調整

背面的文字框跟插畫交纏在一起。標題使用的是秀英初號明朝，正文的漢字使用筑紫黑體，這些字體較帶情緒；而假名則使用游黑體，歐文選用 Helvetica Neue 來保持平衡。

BACK

POINT

#禁じられた遊び

範宙遊泳
HANCHU-YUEI

2018/11/23 FRI − **28** WED
吉祥寺シアター 作・演出 山本卓卓
出演:恩川ふみ/福原冠/前原瑞樹/油井文寧/小野嘉子/熊沢絵美里/神田初音ファレル/
グンナレ更/悪斎/実近順次/鈴木みのり/野口卓磨/藤本しの/細谷貴宏/李そしん/飴屋法水

FRONT

以奇異的標題
作為視覺設計的方向

尺寸：A4
用紙：單光牛皮紙

TITLE ＃被禁止的的遊戲

會場：吉祥寺劇院／CL：範宙遊泳／AD：工藤北斗／D：德江文裕

這是範宙遊泳劇團的公演宣傳單。這齣戲的舞臺是一座由農業地帶村落合併而成、聚集了許多外國人的虛構城市。各具特色的演員粉墨登場，以交錯時序的敘事手法呈現一個家庭與周遭人們的變遷。宣傳單為塑造出標題「被禁止的」所具備的禁忌感，把從「偷窺」這項行為得到的靈感反映在視覺上。設計師刻意縮小孤零零擺在黃色色塊上的窺視孔來製造緊張感，窺視孔的內部則賦予觀看者想像力與危險的印象。

① 呈現錯誤感

為了呈現「的的（たた）」的錯誤感，標題就像劇中出現的社群網站那樣不斷地重複，此外，也以錯位的色塊來構成整張宣傳單。

② 讓人想到道路交通標誌的色彩

以紅、藍、黃這3種日本道路交通標誌所用的顏色分割版面，而且為了塑造鄉愁感，刻意降低彩度讓顏色變得黯淡。另外，紙張也選用正面質感光滑、背面質感粗糙的單光牛皮紙來製造復古感。

③ 剪貼而成的自造字

為了讓標題保有標誌的感覺，設計師利用剪貼方式製作出宛如修悅體的字體。不過，資訊部分則想給人誠實剛強的印象，因此選用黑體MB101這種古典而美好的字體。

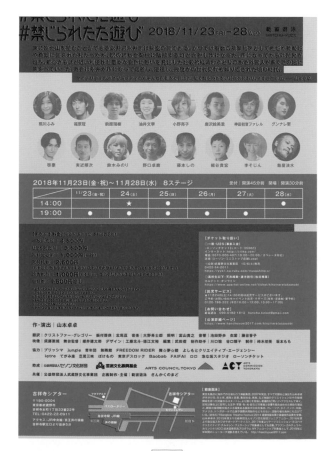

BACK

POINT

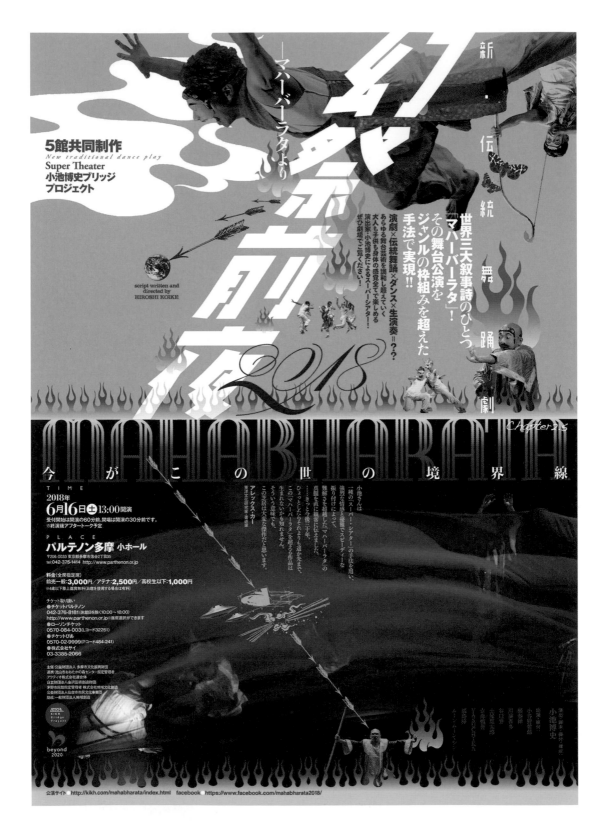

FRONT

以運用拼貼手法、充滿氣勢的排版
立體呈現舞臺劇的故事

尺寸：A4（A3對摺）
用紙：雪面銅版紙

TITLE 舞臺公演「幻祭前夜2018～改編自摩訶婆羅多」全國巡演

CL：小池博史橋梁計畫／AD＋D：梅村昇史

這是改編自古印度史詩《摩訶婆羅多》的舞臺劇宣傳單。由於上演的5個都市公演資訊都不一樣，正面的下半部採可以隨意更換資訊的設計（例圖為東京公演版）。使用A3尺寸的紙是想當作迷你海報使用，對摺後就變成A4尺寸的宣傳單了。就算摺成A4尺寸也不影響畫面的呈現，而且能塑造出分成上下兩個世界的對立印象，象徵劇中俱盧族與般度族的對立。

① 透過顏色塑造亞洲感

宣傳單使用了醒目的紅色與黃色。黃色接近大地色系，既可製造亞洲氛圍，又不會帶有過多的通俗感。

② 使用奇特字體，
打造通俗與詼諧印象

由於色彩給人的印象偏民族與傳統，標題與歐文便使用誇張的字體來製造通俗感。

③ 以拼貼手法呈現

不直接使用舞臺劇的相片，而是當成素材以拼貼方式配置在版面上，立體呈現波瀾壯闊的故事。此外，也使用與本劇無直接關聯的幽浮等圖片，進一步擴大觀看者的想像空間。

BACK

POINT

147

藉由用色，賦予「100年前」製作的「無聲」、「黑白」電影祝福感

尺寸：B5
用紙：銅版紙

TITLE 電影「莫亞娜：南海的歡喜」

CL：現代集團／D：仁木順平

這是1926年拍攝，後來才加上聲音的無聲電影「莫亞娜」數位修復版的上映宣傳單。設計概念為抹去「100年前」、「無聲」、「黑白」這些詞彙給人的印象，並且塑造祝福感。雖然是黑白電影，不過宣傳單以多種色彩表現出有聲版添加現場的聲響、對話與民謠之後，重新復甦的感覺。採用左右對稱的排版，讓人聯想到60年代～70年代日本反主流戲劇的海報，但又利用螢光粉紅與黃色製造新鮮感，塑造出對各個世代而言都很有魅力的印象。

① **營造當時南島氛圍的配色**

宣傳單使用印刷四原色，再加上螢光粉紅與銀色。在花俏的配色中加入銀色（特別色）後，呈現出一致感與沉穩感。

② **讓人想到從前的戲劇海報**

細框線與粗框線、放置在4個角落的圖片、拼貼手法、斜斜插入的文字、左右對稱的構圖等，這些視覺元素都宛如60年代～70年代日本反主流戲劇海報。用色不強烈這點讓人覺得新鮮。

③ **變更排版風格，製作活動宣傳單（左圖）**

使用較少的色數，呈現出不同於電影宣傳單的學術氛圍，「莫亞娜（モアナ）」這3個白色圓體字讓人忍不住微笑。

相關活動

POINT

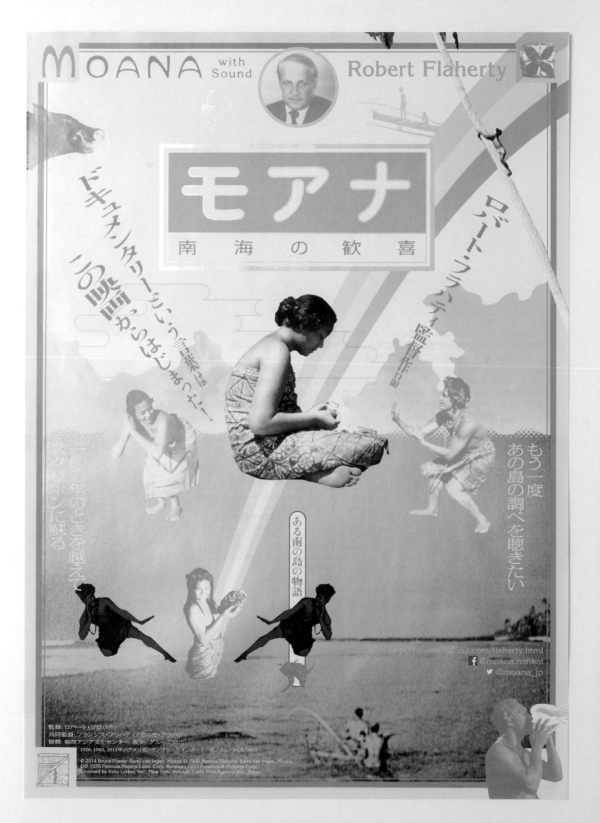

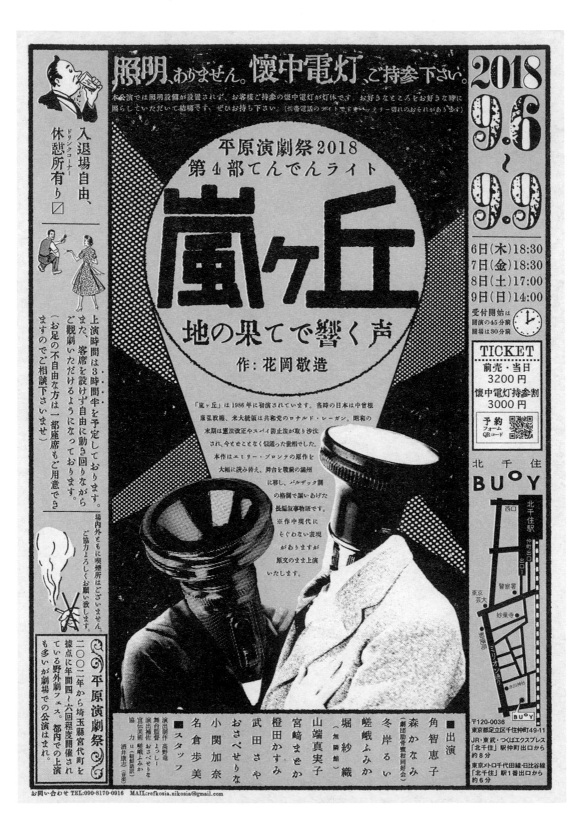

照明、ありません。懐中電灯、ご持参下さい。

2018
9.6
〜
9.9

本公演では照明設備が設置されず、お客様ご持参の懐中電灯が灯体です。お好きなところをお好きな時に照らしていただいて結構です。ぜひお持ち下さい。（携帯電話のライトですぐにバッテリー切れのおそれがあります）

平原演劇祭2018
第4部てんでんライト

嵐ヶ丘

地の果てで響く声

作：花岡敬造

「嵐ヶ丘」は1986年に初演されています。当時の日本は中曾根康弘政権、米大統領は共和党のロナルド・レーガン。昭和の末期は憲法改正やスパイ防止法が取り沙汰され、今とどことなく似通った世相でした。
本作はエミリー・ブロンテの原作を大幅に読み替え、舞台を戦前の満州に移し、バルザック調の格調で謳いあげた長編叙事物語です。
※作中現代にそぐわない表現がありますが原文のまま上演いたします。

入退場自由、
ドリンクコーナー
休憩所有り☑

上演時間は3時間半を予定しております。また、客席を設けず自由に動き回りながらご観劇いただけるようにしております。
（お足の不自由な方は一部座席もご用意できますのでご相談下さいませ）

場内外ともに喫煙所はございません。ご協力よろしくお願い致します。

平原演劇祭
二〇〇二年から埼玉縣宮代町を據点に年間四〜六回程度開催されている野外劇フェス。都内での上演も多いが劇場での公演はまれ。

6日（木）18:30
7日（金）18:30
8日（土）17:00
9日（日）14:00

受付開始は
開演の45分前
開場は30分前

TICKET
前売・当日
3200円
懐中電灯持参割
3000円

予約
フォーム
QRコード

北千住
BUOY

北千住駅
西口
東口

東京芸大
警察署
妙乗寺
ミリオン通り
氷川神社

〒120-0036
東京都足立区千住仲町49-11
JR・東武・つくばエクスプレス
「北千住」駅仲町出口から
約8分
東京メトロ千代田線・日比谷線
「北千住」駅1番出口から
約6分

■出演
角智恵子
森かなみ
（劇団助骨蜜柑同好会）
冬岸るい
嵯峨ふみか
堀紗織
（無隣館）
山端真実子
宮﨑まどか
橙田かすみ
武田さや
おさべりな
小関加奈
名倉歩美
■スタッフ

演出制作　高野竜
舞台監督　ようじ
演出補佐　おさべりな
宣伝美術　嵯峨ふみか
協力　ui（朝鮮語講習）
酒井康志（音楽）

お問い合わせ TEL:090-8170-0916　MAIL:refkosia.nikosia@gmail.com

利用構圖與印刷
塑造大正・昭和時代的氛圍

尺寸：A4
用紙：稻和半紙

TITLE 平原戲劇祭2018「咆哮山莊 地角響起的聲音」

會場：北千住BUoY／CL：平原戲劇祭／D：嵯峨文香

這是改編自艾蜜莉・勃朗特（Emily Brontë）的小説《咆哮山莊》，將舞臺搬到戰前滿州與戰後日本的戲劇作品。會場選在以澡堂廢墟改建的藝術中心「北千住BUoY」內的地下劇場。本劇嘗試不設置照明與觀眾席，請觀眾自行攜帶手電筒到場，任何時候都可以照亮自己想看的地方。這場公演的目標，是讓觀眾置身在這種奇怪的環境中，不知不覺成為作品的一部分，與演員建立「共犯關係」，因此宣傳單也採用了有點古怪的視覺設計。為了塑造出時代錯置感，設計上參考了大正・昭和時代的廣告，印刷則使用可製造色版錯位與擦痕效果的復古印刷（孔版印刷）。

① 使字體與印刷的質感能夠契合

文字主要使用免費字體，標題選用 Makinas Scrap 5，正文則選用 Oradano 明朝 GSRR。這些字體搭配重現了活版印刷擦痕與暈墨的質感，成功製造出時代感。

② 左右對稱、令人印象深刻的構圖

參考舊時亞洲廣告常見的色數少、具震撼力的構圖，採用將標題與主視覺擺在中央，以黑線作為邊框，左右對稱且具衝擊感的排版。雖然是60年代以後戲劇宣傳品常見的、「俗又有力」的構圖，放在右邊的二維條碼卻給人現代感。顏色選用讓人聯想到暖色手電筒燈光的橙色與黑色，看上去清爽俐落。

③ 利用搞怪的插圖為細節增添豐富性

左邊的注意事項與特別標註事項欄位，是以附上搞怪插圖、讓人忍不住看下去的説明書為概念製作而成。標註在「休息區（休憩所）」旁邊的「飲料區（ドリンクコーナー）」小字引人發笑。看似在説明，其實根本沒説明到的插圖發揮吸睛效果，維持著宣傳單的時代感。

POINT

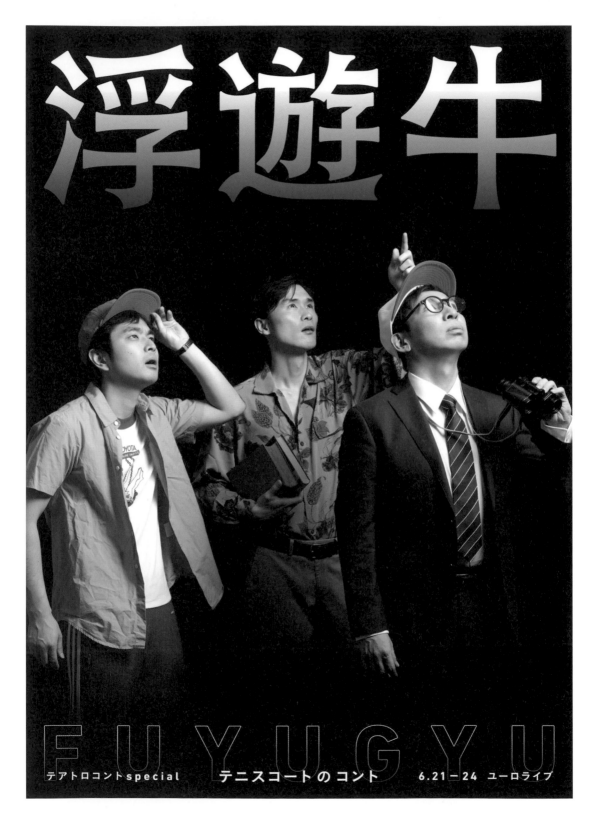

[尺寸：B5
用紙：雪面銅版紙]

TITLE 網球場的短劇「飄浮牛」

會場：EuroLive ／ CL：網球場 ／ P：赤羽佑樹 ／ AD＋D：牧壽次郎

這是短劇團體「網球場」的無厘頭喜劇公演。宣傳單強調「飄浮牛（浮遊牛）」這個讓人一頭霧水的詞彙，並且保持神祕感，藉此營造出令人傻眼與期待的感覺。此外，也使用漸變效果調暗文字與人物，製造出科幻電影風格的感覺。海報則分別在「浮」、「遊」、「牛」三字底下擺著三人的臉部特寫，創造滑稽與正經並存的視覺效果。

① **散發神祕氛圍的字體**

標題文字是以中文黑體為基礎，調整細節添加變化而成的字體。漸變效果營造出別有深意的氛圍，搭配隨意擺放在下方的羅馬拼音，看上去很有科幻電影的感覺。

② **具詼諧感的相片表現**

打扮各異的三人以黑色為背景，除了凸顯滑稽感，也為畫面增添張力。背面使用另一個角度同一個場景的相片，不僅能帶出節奏，也可擴大「飄浮牛」這個謎團。他們真的在看飄浮的牛嗎？又或者什麼也沒看到呢？眼鏡是亮點。

BACK

POSTER

以「過剩」的設計
加速傳達插畫的魅力

[尺寸：B5
用紙：銅版紙]

TITLE 網球場的短劇「巴黎駕訓班」

會場：EuroLive ／ CL：網球場／ IL：牛木匡憲／ AD ＋ D：牧壽次郎

跟上一頁一樣，本案例也是短劇團體「網球場」的無厘頭喜劇公演宣傳單。藝術家牛木匡憲擅長繪製鄉愁與近未來感並存的圖畫，他根據標題發想，繪製出令人印象深刻的插畫，看上去有如合體機器人。襯托插畫、具震撼力的設計，配上印在銅版紙上閃閃發亮的銀色背景，散發出獨特的魅力。背景中的道路交通標誌，代表著標題「巴黎駕訓班（パリドライビングスクール）」這幾個字。

① **以藍、白、紅為關鍵色**

版面主要以法國三色旗的配色構成，讓人聯想到「巴黎」。

② **運用字體製造熱鬧氣氛**

正面的歐文字體，選擇大多用於海報與標誌的 Bodoni Poster。強調圓弧感的字形不僅為版面製造熱鬧氣氛，也呈現出如標誌般的感覺。插在英文中間的「の」字，成功製造出突兀感，字體則使用調整得略扁的光朝體。

③ **隱藏的文字**

插畫裡隱藏了「てにすこうと（網球場）」、「テニスコート（網球場）」、「TENNIS」等文字，對這類細節也很講究。

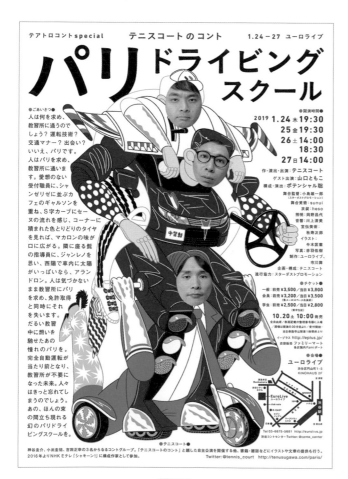

BACK

POINT

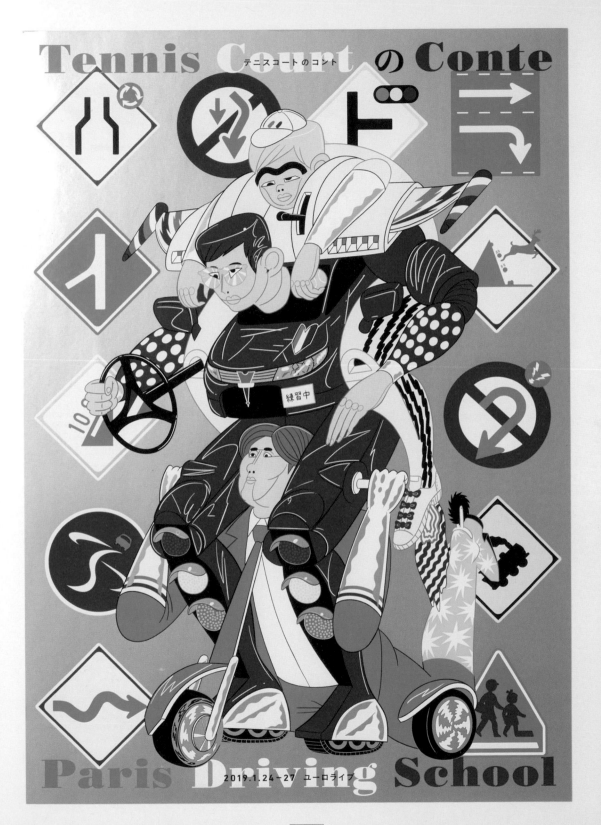

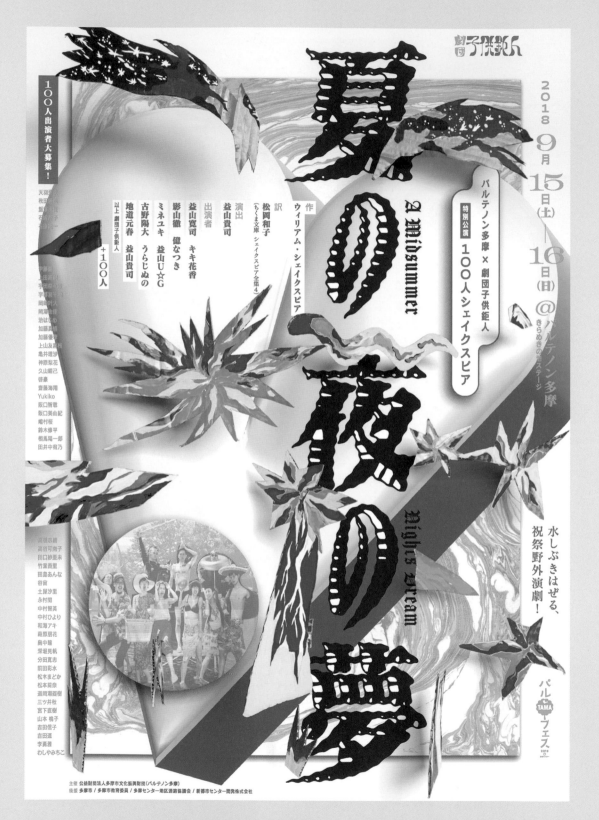

劇団子供鉅人

夏の夜の夢

A Midsummer Night's Dream

2018 9月 15日(土)—16日(日)@パルテノン多摩 きらめきの池ステージ

パルテノン多摩 × 劇団子供鉅人

特別公演 100人シェイクスピア

水しぶきはぜる、祝祭野外演劇！

TAMA パルフェス 2018

作 ウィリアム・シェイクスピア

訳 松岡和子
（ちくま文庫 シェイクスピア全集4）

演出 益山貴司

出演者 益山寛司 キキ花香
影山徹 億なつき
ミネユキ 益山U☆G
古野陽大 うらじぬの
地道元春 益山貴司

以上 劇団子供鉅人

＋100人

主催 公益財団法人多摩市文化振興財団（パルテノン多摩）
後援 多摩市 / 多摩市教育委員 / 多摩センター地区連絡協議会 / 新都市センター開発株式会社

FRONT

以折疊複雜的素材呈現遠近感與異質感
利用基本色取得平衡

尺寸：A4
用紙：光澤紙

TITLE 多摩帕德嫩×子供鉅人劇團「仲夏夜之夢」

CL：子供鉅人劇團／IL：益山寬司／P：疋田千里／AD＋D：奧山太貴

這是由100名角色在水上舞臺演出，迸發水花與活力的戶外戲劇表演。宣傳單數位與非數位手法並用，以拼貼與文字編排設計立體呈現莎士比亞《仲夏夜之夢》舞臺的幻想氛圍。背景的圖案是像製作舞臺美術常用的布景那樣，將瓦愣紙裁成各種形狀後塗上顏色，再懸掛起來拍攝而成。設計師以背景的波紋及CG愛心製造深度，再交錯插畫、相片、文字的圖層，製造遠近感與異質感。

① **雖然增加色數但仍保持平衡**

文字、背景、相片統一以天藍色和洋紅色作為色彩基礎。使用了高彩度原色的插畫等部分雖然色數多，但整體仍維持平衡。背面則以這2種顏色加上標題Logo的深藍色為基礎，雖然文字分散在各處，但又利用顏色製造統一感。

② **文字資訊的線條很整齊**

正面的資訊除了左右兩邊的縱軸之外，還有一條位在上方，標示主要演出者的橫軸，雖然拼貼的部分顯得很複雜，不過文字的線條排列得很整齊。另外，標題Logo是想像波浪的擺動製作出來的自造字，具有立體感。

BACK

POINT

尺寸：A4、A6
用紙：Mr. B

TITLE 電影「冰淇淋和雨聲」

CL：「冰淇淋和雨聲」執行委員會／P：高木美佑／CD＋CW：阿部廣太郎（電通）／AD＋D：高橋理（電通）

這是改編自真實事件的青春電影，透過74分鐘的長鏡頭，講述幾名在電影與戲劇之間掙扎的年輕人所度過的1個月時光。宣傳品所用的相片共有2種版本，分別是讓6名主要人物象徵性地站在電影的舞臺——繁雜的街道中央（DM），以及背對鏡頭站在舞臺上（宣傳單）。設計師以他們的身影，與占住整個版面、充滿活力的手寫標題，展現10幾歲年輕人內心的糾結與熱情。

① 跟電影一樣使用手寫文字

片中的標題及文句也使用手寫文字，從電影內容到平面圖像都是以統一的世界觀製作。

② 感覺得到重量的文字編排設計

在幾乎占據整個版面的相片中，嚴肅地站成一排的年輕人下方塞滿了扁平字體。彷彿他們的重量直接傳到版面上一樣，文字的編排設計感覺得到重力。

DM（A6）

POINT

根據電影的世界觀發揮想像力
拍攝具象徵性的視覺效果

尺寸：B5
用紙：銅版紙

TITLE 電影「心愛的艾琳」

CL：Star Sands ／ P：Maciej Kucia（AVGVST）／ CW：小藥元（meet & meet）／ AW：AKI（carnival）／ ST：谷崎郁子
M：安田顯、Natileigh Sitoy ／ PRO：Yoake ／ AD＋D：大島慶一郎

這是改編自新井英樹漫畫作品的電影，透過現身於老家村落的主角與外籍妻子，描寫鄉下農村存在的問題。設計師參考電影內容，為塑造出讓人聯想到霓虹燈街或紅燈區的世界觀，採用了具衝擊性的視覺設計——在愛情賓館會有的布滿鏡子的浴室內，穿著結婚禮服的2名主角泡在鋪滿柏青哥鋼珠的浴缸裡。不使用電影場景，卻能勾起尚未看過電影者的想像，設計師打造視覺效果的手法十分新穎。

① **文字以粉紅色為基調**

從相片中的浴室磁磚抽取出粉紅色，以此作為基調色。不僅讓人聯想到紅燈區，鮮豔的色調也具有吸睛效果。

② **以字體表現深刻的故事**

標題Logo雖然帶有故事的衝擊性與深度，看起來卻也非常時髦。只有「し」和「の」這2個字使用黑體並黏在一起，呈現出「愛」和「男與女」互相糾纏的意象。除此之外，也去掉文字的邊角，並將凹凸不平的部分變得平滑。

BACK

POINT

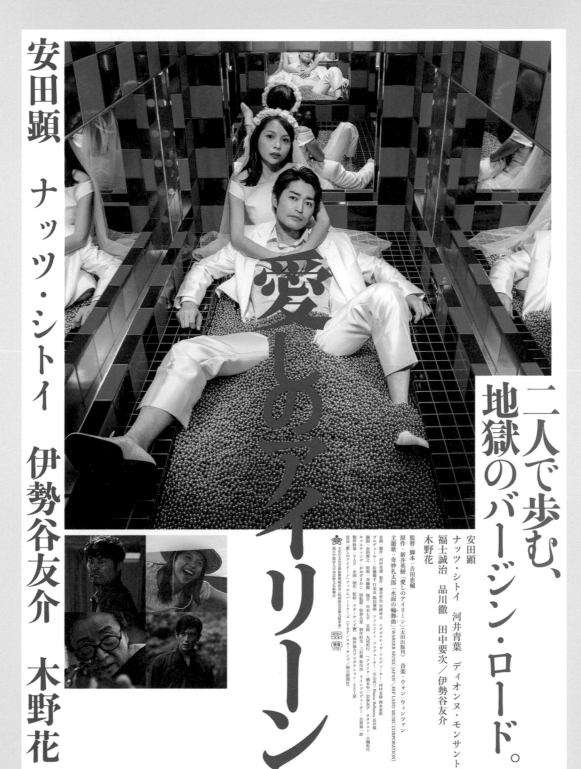

安田顕　ナッツ・シトイ　伊勢谷友介　木野花

二人で歩む、地獄のバージン・ロード。

愛しのアイリーン

監督：吉田恵輔『ヒメアノ～ル』　原作：新井英樹「ザ・ワールド・イズ・マイン」「宮本から君へ」

安田顕
ナッツ・シトイ　河井青葉　ディオンヌ・モンサント
福士誠治　品川徹　田中要次／伊勢谷友介
木野花

監督・脚本：吉田恵輔
原作：新井英樹「愛しのアイリーン」（太田出版刊）　音楽：ウォン・ウィンツァン（WARNER MUSIC JAPAN / HIP LAND MUSIC CORPORATION）
主題歌：奇妙礼太郎「水面の輪舞曲」

梨君たまこと牙のゆくえ
なしぎみ きば
THE PEAR AND THE FANG

たべて、っ。

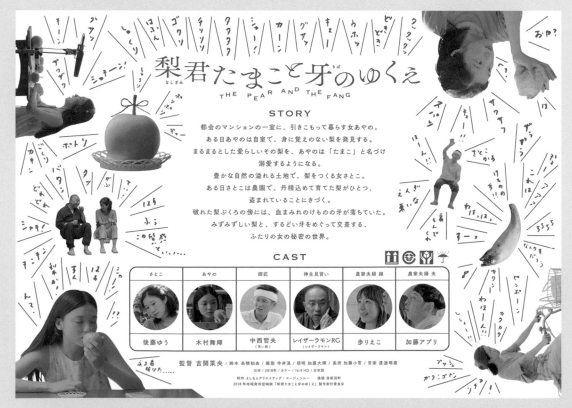

梨君たまこと牙のゆくえ
なしぎみ きば
THE PEAR AND THE FANG

STORY

都会のマンションの一室に、引きこもって暮らす女あやの。
ある日あやのは自室で、身に覚えのない梨を発見する。
まるまるとした愛らしいその梨を、あやのは「たまこ」と名づけ
溺愛するようになる。
豊かな自然の溢れる土地で、梨をつくる女さとこ。
ある日さとこは農園で、丹精込めて育てた梨がひとつ、
盗まれていることにきづく。
破れた梨ぶくろの傍には、血まみれのけものの牙が落ちていた。
みずみずしい梨と、するどい牙をめぐって交差する、
ふたりの女の秘密の世界。

CAST

さとこ	あやの	師匠	神主見習い	農家夫婦 嫁	農家夫婦 夫
後藤ゆう	木村舞輝	中西哲夫 (笑い飯)	レイザーラモンRG (レイザーラモン)	歩りえこ	加藤アプリ

監督 吉開菜央／脚本 高橋知由／撮影 寺井凛／照明 加藤大輝／美術 加藤小雪／音楽 渡邉琢磨

制作 よしもとクリエイティブ・エージェンシー 協賛 楽製浜町
2018年地域密着型映画「梨君たまこと牙のゆくえ」製作実行委員会
日本／2018年／カラー／16:9 HD／日本語

FRONT

運用相片及文字編排設計
呈現出可愛與危險並存的氛圍

尺寸：B5
用紙：雪面銅版紙

[TITLE] 電影「玉子梨與尖牙的去向」

CL：4-3-3股份有限公司／AW：加藤小雪／AD＋D：畑友里惠

這是影像作家吉開菜央所執導的電影，講述溺愛梨子的女性蟄居族的故事。由於是兼具可愛感與危險感的作品，宣傳單也承襲這股氛圍，以可愛卻又有些奇妙的視覺，搭配成功塑造危險感的字體，以及排列得很有節奏的標題。由於片中出現許多擬聲詞，背面以導演手寫的擬聲詞與臺詞填滿空間，製造出可愛又熱鬧的氛圍。

① **選用特徵與電影印象一致的字體**

標題Logo是以筑紫C舊明朝為基礎製作而成。之所以選擇這個字體，是因為文字邊緣的處理讓人聯想到片中出現的「尖牙」。

② **利用字體調整印象**

背面的日文使用筑紫舊黑體。字體的風情，為充斥在周圍的手寫文字增添張馳有致的可愛感。歐文使用的EF Copperplate也很有電影的感覺，字體的選擇上考量到整體的印象。

③ **「小心輕放」之類的提醒標誌是亮點**

背面的角色介紹部分，引用了片中大量出現的「此面向上」、「可回收」、「小心輕放」、「保持乾燥」等梨子紙箱上的標誌。

[POINT]

ナシーム・スレイマンプール
× ブッシュシアター

NASSIM

2018
平成30年

Dear performer.

I want to show you something...

©Studio Doug

3
ドミニク・チェン

3 & 4
11/11
Sun

4
森山未來

1
塙宣之（ナイツ）

11/9
Fri

2
丸尾丸一郎（劇団鹿殺し）

11/10
Sat

あうるすぽっと

フェスティバル/トーキョー18主催プログラム

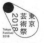

善加利用留白的輕快排版
搭配產生不協調感的錯位技巧

尺寸：A4
用紙：Montesion

TITLE Festival・Tokyo 18 「NASSIM」

會場：OWLSPOT ／ CL：Festival・Tokyo執行委員會／ AD ＋ D：橫山雄

這是伊朗劇作家納西姆・蘇拉曼波（Nassim Soleimanpour）的戲劇作品，演員並未事先拿到劇本，直到上臺前才收到用影印紙印製的400多張原稿，各自按照原稿內的指示在舞臺上演出。宣傳單正面指定使用的相片是空白的原稿與打在上面的文字，象徵這是一部無論舞臺美術還是小道具都一切從簡的作品。相關資訊則根據這種視覺印象，採重視輕快、品味與親切，但第一印象又能給人不協調感的設計。演員姓名與日期為直書，而標題與日期又與劇作家、演員姓名錯開，雖然在視覺上留下令人在意的點，資訊卻整理得有條不紊。

① **使用暈墨的文字**

標題「NASSIM」的字體選用Avenir Next。為了表現文字印在紙上時的暈墨效果，設計師先把字印出來，讓墨水量暈開後再加工使用。

② **運用括號與扁平字形之間的落差**

標題與正文全都使用扁平字形。相對於被壓扁的文字，旁邊隨意配置著直長的大括號，呈現出舒適的張弛對比。

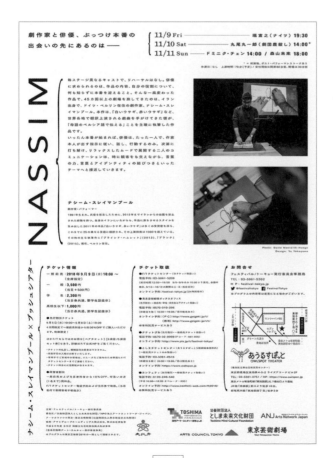

BACK

POINT

巧妙運用圖稿
具裝飾性質的混沌風格設計

尺寸：A4（A2　8面十字摺）
用紙：道林紙

TITLE 熵的樂園　犬島公演

會場：岡山縣岡山市犬島全域／ CL：ANTIBODIES Collective（東野祥子、梶原利生）
E：古原彩乃／ AW：濱大二郎／ D：關根日名子

這是表演團體 ANTIBODIES Collective 所舉辦的公演，是舉辦在瀨戶內海離島──犬島全域的自由漫遊型公演，觀眾搭乘渡輪來到犬島後，能在自行探索的途中遇到表演，因此宣傳單的內容也包含了地圖。由於事前已決定採用黑白圖稿，為了充分運用圖稿，宣傳單設計成攤開後也能當作海報的樣式。具流行感的字體與裝飾性質的細節，皆有效呈現出公演主題帶給人的「混沌與破壞能量」、「離島上的冒險」等印象。

① 日文與歐文選用
印象相反的字體

日文標題使用傳統的黑體，加工成生鏽的感覺。歐文字體則跟日文相反，選用簡潔輕柔的 Basic Title Font，以緩和整體的強烈印象。

② 精簡顏色製造氣氛

以印象視覺圖的黑色為基礎，搭配的顏色只有藍色（海）、綠色（島）與紅色（能量）。這3種顏色都充分發揮了強調色的作用。

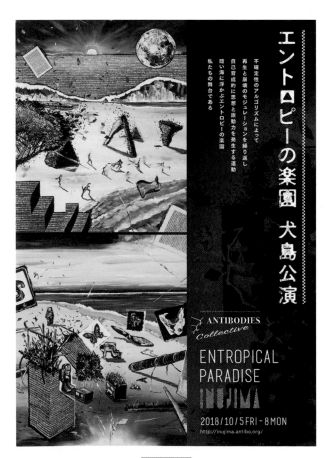

BACK（A2）

POINT

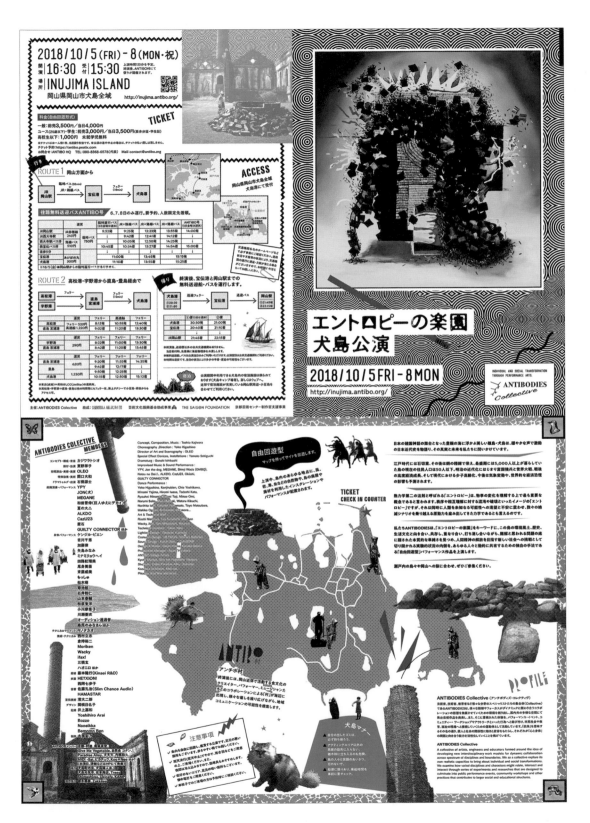

FRONT

167

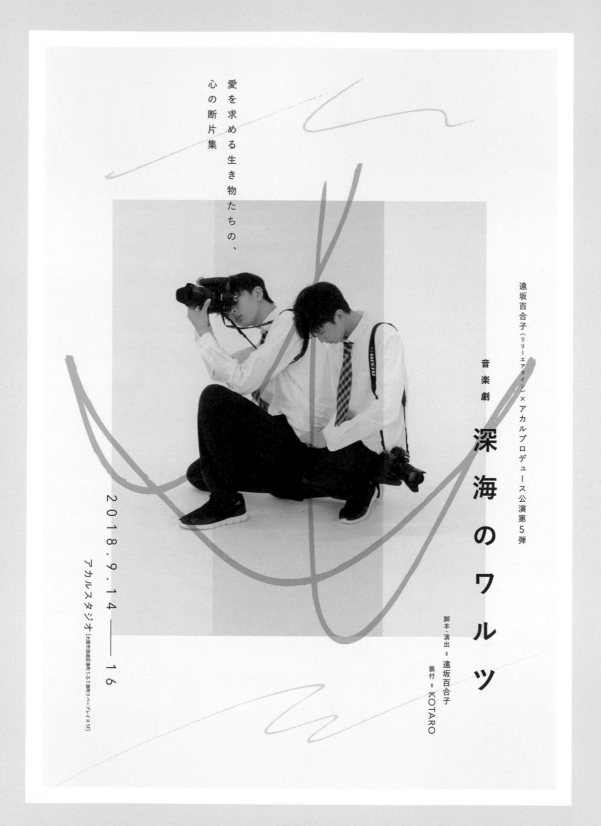

愛を求める生き物たちの、
心の断片集

遠坂百合子（リリーエアライン）×アカルプロデュース公演第5弾

音楽劇

深海のワルツ

脚本・演出＝遠坂百合子

振付＝KOTARO

2018．9．14ー16

アカルスタジオ【大阪市浪速区桜川1-3-1浪勇リバーブレイス1F】

利用色彩及相片重疊
表現出細膩的情感變化

尺寸：A4
用紙：道林紙

TITLE 遠坂百合子 × Akaru 製作　音樂劇「深海的華爾滋」

會場：Akaru Studio ╱ CL：遠坂百合子、Akaru Project 股份有限公司 ╱ D：岸本昌也

這是以「從深海到宇宙的各種世界裡，生物們所織就的愛」為主題的戲劇作品宣傳單。相片中的人物是本劇的登場人物之一──隸屬攝影社的高中生。設計師以依偎在一起似的構圖重疊同一個人物，表現出生物內在的兩面性與多層性。另外，也以拍照與被拍的關係，象徵人與人之間想法的齟齬。橫過畫面的華爾滋（三拍子）指揮軌跡，則是將「心聲」之類與作品有關的關鍵字抽象化而成的視覺設計。

① **利用色彩營造情感與一致性**

宣傳單使用黯淡的水藍色（C3％，K3％），呈現出戀慕與憂鬱的氛圍。把水藍色放在最前面的圖層，再以混合模式中的色彩增值套上顏色，不只能製造透明感，也賦予整體一致性。

② **放寬字距製造透明感**

日文使用游黑體，歐文使用 Avenir。水平縮放調成95％，使字體變得略瘦。因為放寬字距留出空間、降低了密度，更加凸顯出想呈現的透明感。

③ **裱上白框**

內容全放在長寬比紙張尺寸小6公釐的範圍內，以紙張的白底作為邊框，看上去像是幫宣傳單裱框似的。

BACK

POINT

劇団子供鉅人本公演　「 ハミンンンンンンング 」　東京　原宿VACANT　5月16日水━━━━20日日
ニューカウント vol.8　　　　　　　　　　　　　　　大阪　クリエイティブセンター大阪　5月26日土━27日日

作・演出 益山貴司　音楽 劇団子供鉅人　出演 益山寛司｜キキ花香｜影山徹｜億なつき｜ミネユキ｜山西竜矢｜古野陽大｜うらじぬの｜地道元春｜益山貴司

FRONT

170

喚起觀看者記憶的同時
記憶也隨之暈開的宣傳單

尺寸：A4
用紙：高白雪面銅版紙

TITLE 子供鉅人劇團　正式公演 New Count vol.8「Hum~~~~~ming」

CL：子供鉅人劇團／ P：Toki・益山貴司／ AD ＋ D：奧山太貴

這是一齣以大阪為舞臺的抒情詩劇，配合著現場演奏的吉他聲，以插敘手法講述父親與女兒各自的30年時光。現在與過去交錯的舞臺，化為如哼歌那般若有似無、淺淡虛幻的視覺。刻意使用拍立得風格的正方形相片，以及宣傳美術常見的、整齊排列角色照的排版來製作老套的視覺效果，使宣傳單能跟本劇一樣，帶給觀看者既視感、喚起自己的記憶。整體看起來模模糊糊，也是想要表現出印象逐漸暈開的樣子。

① 運用配色製造懷舊感

宣傳單採用有如春夜般輕柔溫暖的配色。因經年累月的日晒而褪色的綠色拍立得相片，配上粉紅色的標題，這2種顏色塑造出年輕、新鮮又令人懷念的印象。

② 加入帶有偶然性的自造字

標題是在壓克力板上以手指沾顏料寫字，再拍攝下來加工製作而成。文字彷彿不再去回想的往事般，暈開來融入記憶的底層。手指抹過的痕跡，以及顏料與壓克力板的排斥痕跡，賦予每個字不一樣的表情。

BACK

POINT

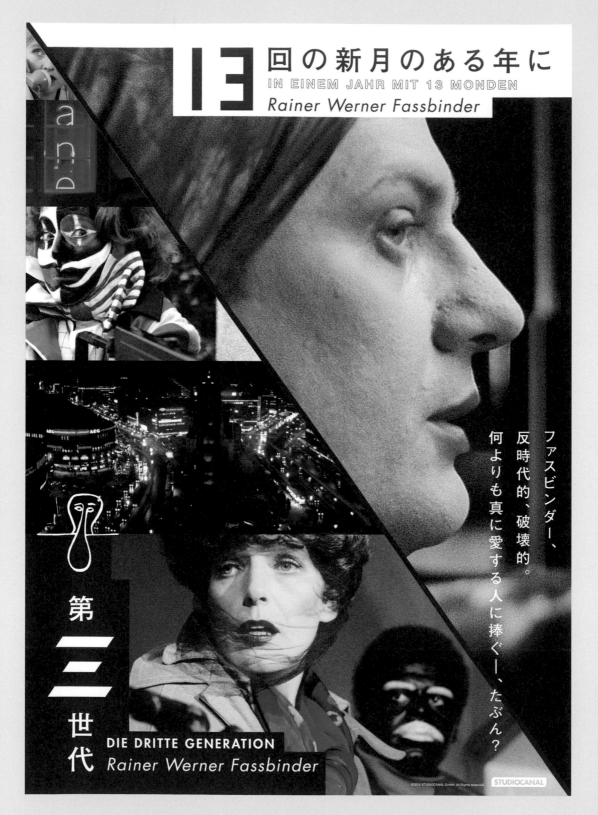

13 回の新月のある年に

IN EINEM JAHR MIT 13 MONDEN

Rainer Werner Fassbinder

第三世代

DIE DRITTE GENERATION

Rainer Werner Fassbinder

ファスビンダー、反時代的、破壊的。何よりも真に愛する人に捧ぐ――、たぶん？

FRONT

以1個畫面表現出
2部電影的現代意義

[尺寸：B5
用紙：雪面銅版紙]

TITLE 電影 寧那‧華納‧法斯賓德的「一年十三個月亮」／「第三代」
CL：IVC ／ D：成瀨慧

這是德國新浪潮巨匠——寧那‧華納‧法斯賓德導演，首次在日本電影院上映的2部作品。「一年十三個月亮」為LGBT題材的電影，「第三代」則是以恐怖活動為題材，兩者都是將近40年前的作品，不過也都觸及到現代世界也存在的問題。宣傳單將2部不同的作品集結在 個畫面上，嘗試凸顯出重新且同時上映這2部電影的意義。由於預算的關係，設計師不得不以一個畫面來表現2部作品，而且還必須強調兩者的獨立性，讓人留下深刻印象。本案例可說是一張具有構成力的宣傳單。

① **以對角線分割版面來呈現**

由於兩者並非對立的作品，必須讓人不去研究劃分版面的意義，於是設計師接受對角線會讓其中一端變窄的缺點，在版面上製造出斜向的流動感，並且賦予圖片節奏與強弱。「 年十三個月亮」（上）有明確的主角，因此畫面上只有一個人，「第三代」（下）則有數名登場人物，因此以數個畫面構成。

② **配合作品變更字體**

日文使用粗黑B101，歐文則分別選擇電影中所用的 Helvetia 與 Futura。標題中的「三」與「13」是設計師製作的自造字。

③ **不干擾相片色彩的用色**

正面使用色彩鮮明的相片，其他部分則全採黑色與白色。

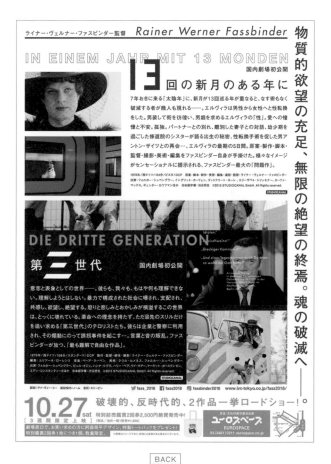

BACK

POINT

將戶外拍攝的相片顛倒過來
讓觀看者感受到重力

尺寸：A4
用紙：b7 TRANEXT

TITLE 虛構劇團　第13次公演「漫步另一個地球的方式」

會場：座・高圓寺1、東京藝術劇場（東京）、ABC Hall（大阪）、赤金博物館赤金座（愛媛）
CL：THIRDSTAGE 股份有限公司／P：坂田智彥、菊地洋治（TALBOT.）／D：末吉亮（圖工 FIVE）

這是「虛構劇團」的新作「漫步另一個地球的方式」的宣傳單。設計師以（實際翻轉過來的）紙這個媒體，表現與劇目主題有關的「世界會隨觀點或想法而180度翻轉」概念。為了讓人感受到平常沒注意到的地球重力，宣傳單特別引用了「把天空的相片顛倒過來，看起來就像是在太空中看到的地球」這個網路迷因（Internet meme）。主視覺所用的相片是在看得見水平線的海岸，設置顛倒過來的「How to walk on another Earth」這幾個立體割字，然後再拍攝下來。

① 原創的文字編排設計

不光是拍照所用的英文割字，日文主標題的字型也全是設計師自己設計的。文字所散發的70年代早期星際大戰系列等電影的科幻感，以及彷彿要跳出來似的3D立體文字所帶來的復古未來主義感，讓略帶科幻風格的劇目更有廣度與魅力。

② 使人感受到重力的構成

標題、傾斜的地平線、割字往左下方形成的流動感，都讓人更加意識到重力。使用瘦長字體的文字部分也很契合這些元素，讓人感受到垂直方向的力量。

BACK

POINT

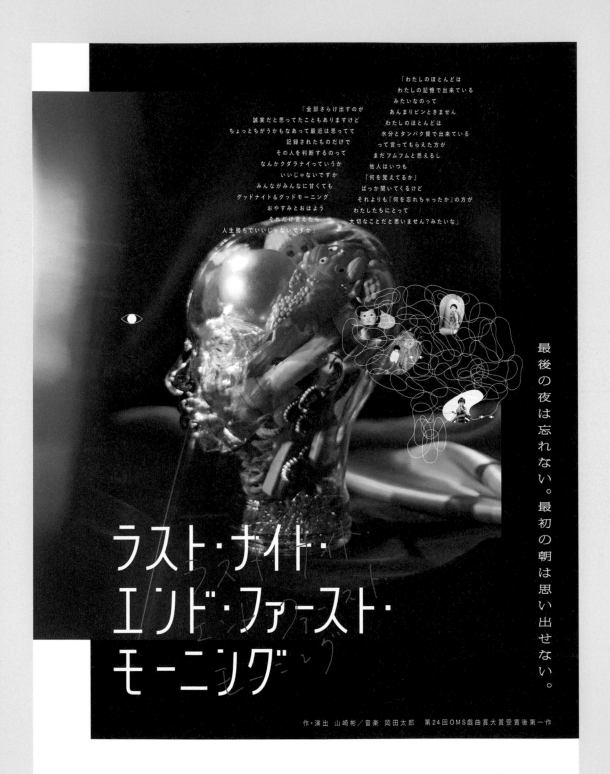

東京公演〈東京芸術劇場 シアターウエスト〉　大阪公演〈HEP HALL〉　　　WARUI SHIBAI　悪い芝居 vol.20

從相片到平面圖像都一致體現出「記憶」與「記錄」模糊難解的印象

尺寸：B5
用紙：道林紙

TITLE 壞戲劇 vol.20「Last Night And First Morning」

會場：東京藝術劇場（東京）、HEP HALL（大阪）／CL：壞戲劇／P：早川佳郎／D：樋口舞子

這是壞戲劇劇團推出的作品，劇情圍繞著沒有回憶的少女與她周遭的人們，講述有關「記憶」與「記錄」的故事。宣傳單從相片到設計，都是根據本劇的關鍵字「記憶與記錄的故事」發揮想像力製作的。設計師創造了一顆塞滿主角回憶的玻璃人頭，然後拍攝下來作為視覺主圖，象徵不確定且模糊的「記憶」。由於這是個帶給人希望的故事，為避免印象太過陰暗，宣傳單使用特別色（粉紅）增添明亮的色調。

① 改變字體形狀來塑造氣氛

臺詞與文案使用每日新聞明朝體，想讓人注意到的資訊則使用游黑體。為了呈現故事所散發的不穩定氛圍，文字刻意調整成扁平或瘦長的形狀。

② 很有節奏感的換行

正面上方斜向排列的文章，不僅造型很有節奏感，文章本身的斷句語感也很棒。

③ 以圖層的重疊象徵搖擺不定

疊上粉紅色手寫文字的主標題、眼睛與大腦的插圖、文案，以及疊在這些元素底下、從左邊插進來的主視覺——這些錯開的圖層，代表了「記憶」或「記錄」的搖擺不定。

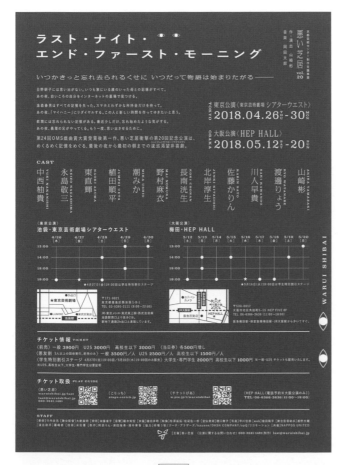

BACK

POINT

使用插畫與文字編排設計
大膽且有節奏地表現2種公演

尺寸：A3變形
（297×190／380mm）
用紙：b7 BULKY

TITLE 鋼琴與故事 「美國狂想曲」、「喬治」

會場：座・高圓寺／CL：座・高圓寺／IL：渡邊健一／D：有山達也

「美國狂想曲」是藉由朗讀後世譽為美國音樂之父、出生於紐約的猶太裔俄羅斯移民之子——喬治・蓋希文（George Gershwin），與公私方面都是好搭檔、互相激發才能的作曲家凱・史威福特（Kay Swift），以及20世紀具代表性的小提琴家雅沙・海飛茲（Jascha Heifetz）之間的往來書信，搭配現場鋼琴演奏來講述蓋希文的一生。「喬治」則是朗讀與將一生奉獻給鋼琴的弗雷德里克・蕭邦相戀，並且支持著他的作家喬治・桑（George Sand），以及包容與守護兩人關係的律師米歇爾（Louis-Chrysostome Michel）之間的往來書信，並搭配蕭邦名曲的現場演奏。這張宣傳單大膽地配置了象徵這2場音樂會的插畫。

① 有節奏感的文字編排設計

大大配置在版面上的歐文，使用的是調整成瘦長體的Monotype Bodoni。直向拉長、排成階梯狀的文字編排設計，不僅賦予平面廣度，也帶著節奏宣傳音樂活動。

② 以橫跨摺線的插畫
連結2種公演

由渡邊健一繪製的、充滿震撼力的插畫，橫跨對摺的宣傳單、大大地配置在版面上。插畫雖然是連貫的，但以摺線區分成藍綠2種顏色，讓人感覺到2場公演的關聯與差異。

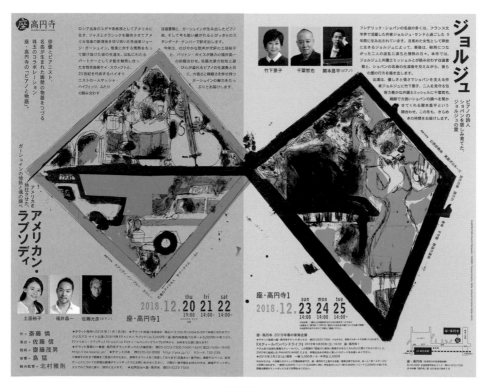

BACK

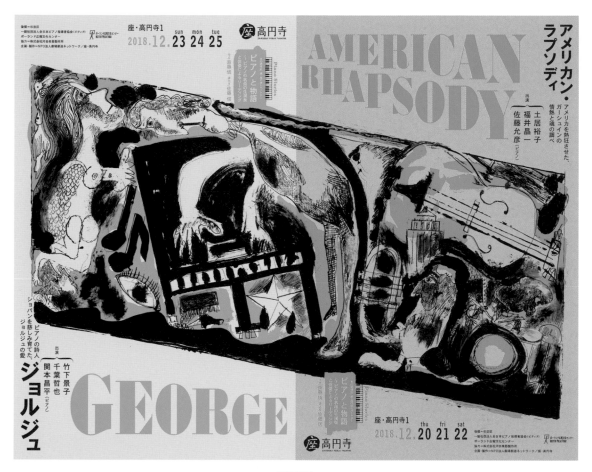

FRONT

POINT

以率直的配色及端正的文字編排設計 直接了當地表達宣傳內容

尺寸：A4
用紙：b7 TRANEXT

TITLE 青年座劇團　第234次公演「殘火」

會場：The Suzunari ／ CL：青年座劇團／ D：村松丈彥

這是講述惡意逼車引發交通事故的加害者，以及2個被害者家庭後續發展的戲劇宣傳單。導演要求「希望能使用有黃昏的天空與住宅區的相片」。雖然天空的相片具有「大眾美」，但視覺上卻也可能給人平凡的印象，或是與本劇主題有所出入的安穩印象。因此，設計師以格子狀的邊框搭配文字，賦予相片拘束感與緊張感。另外也運用明度、彩度、色相跟曖昧又柔和的天空照片成對比的配色，以及端正的文字編排設計，沉靜卻又強而有力地表達宣傳內容。

① 以印刷四原色有效進行 色彩設計與製版設計

近年來日本的四色印刷品質非常好，所以設計師才決定運用四原色做出有效果的設計。由於使用的相片是中間色調，其他的元素便以四色黑、正紅（滿版）與紙白構成，讓畫面看起來層次分明。

② 充滿自抑感的字體選擇與字元間距

擺在上方的標題引用從前的著名書法作品，賦予文字符合戲劇主題的「尖銳感」與「晃動感」。使用的明朝體為龍明與游築三十六點假名的組合。緊湊的字距呈現出緊張感。

③ 配合相片製造縱向的流動感

就像是沿著天空顏色的變化方向般，中央插入一段以黑色為背景的正紅色文字。文字上方的直線則讓人感覺到重力方向，發揮了不錯的效果。

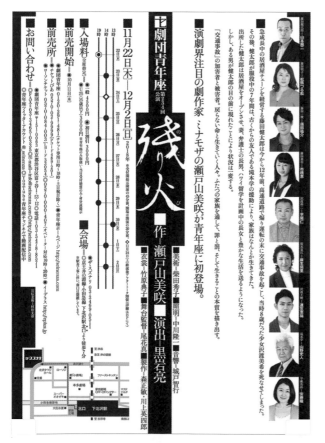

BACK

POINT

熾り火（のこび）

劇団青年座 第234回公演
作＝瀬戸山美咲
演出＝黒岩亮

助成
文化庁文化芸術振興費補助金（舞台芸術創造活性化事業）
独立行政法人日本芸術文化振興会

11月22日［木］──12月2日［日］2018年
ザ・スズナリ

そのとき、私の中の何かに火がついた。

百「草」繚亂！
彷彿青草般填滿版面的文字

尺寸：D3日本大報版
用紙：N Elm R

TITLE 地點「遺忘的日本人」 山口公演

會場：山口資訊藝術中心[YCAM] ／ CL：山口資訊藝術中心[YCAM] ／ P：石川龍一 ／ D：松本久木

這是松原俊太郎編劇，由「地點」劇團搬上舞臺的話題大作「遺忘的日本人」山口公演宣傳單。本劇除了猛烈批評震災過後的日本社會，也從哲學角度探討「與死者同在」及「遺忘」等議題。設計的靈感來自提供青草相片的石川龍一所説的「沖繩的草有政治的味道」這句話。設計師表示「文字是草，言語也是草，兩者全都茂密繁盛」，因此文字在版面上詭異地增殖。紅白相間的線以不穩定的節奏穿過其中，不僅成為視覺上的重點，也助長了詭異的氛圍。

① **龐雜的字體與字形**

版面上混雜著各種字體，也交錯使用瘦長字體與扁平字體。文字內外的相片並非連貫的，各種字形就像是某種界線。

② **以十字摺線為分界收納文字**

版面看似毫無秩序，其實塞滿正面的文字是以摺線來劃分區塊的。即使摺起來發送，任何一面都看得到詳細資訊。

石塚俊

作品實例：p48、228

經手過許多音樂活動（例如空間現代樂團）、戲劇、時尚領域宣傳單視覺設計的設計師——石塚俊，他的網站（http://shunishizuka.com）上傳了不少大膽加工、編排圖片或文字而成的作品。無論作為印刷品還是圖像都具有衝擊力的視覺設計，是由非常簡單的元素所構成，但仔細觀察這些作品，卻能發現他特有的、對平面表現的探求。不過，這並非表面上的「作家特性」，應該將之視為現今數位環境下的一種態度吧。本次邀請沒受過設計教育、靠著自己的雙手雙腳獲得工作，而且活躍範圍越來越廣的他，跟我們聊一聊自己的背景與製作風格。

石塚俊（Ishizuka Shun）‖ 埼玉縣出身。在早稻田大學專攻戲劇與影像學，2013年起成為自由工作者。主要在舞臺藝術、現代美術、音樂、時尚等領域，從事宣傳美術、裝幀、展示設計與影像製作等工作。為日本平面設計師協會的會員。

成 為 設 計 師 的 經 過

——首先想請您告訴我們，您是怎麼成為一名設計師的呢？

　　仔細想想，我不太曉得自己是何時成為「設計師」的。雖然不打算講什麼複雜的故事（笑），不過我就讀的大學其實並不是美術大學，所以之前只是偶爾幫朋友製作傳單之類的宣傳品，正式展開活動是在30歲（2013年）成為自由工作者以後。至於立志走設計這條路，則是就讀高中的時候。其中一個很大的原因是我對塗鴉，以及海報、貼紙等網版印刷領域很感興趣，另一個原因是我在村上隆先生的「超平面」展中，看到許許多多具有概念性的平面作品。於是我開始碰家裡的電腦，並且立刻用Photoshop與Illustrator模仿這些作品。除此之外，經常出國旅行也是影響我的因素之一。每次出國我不是殺到作家的工作室，就是去參觀美術館。由於

就讀的是附屬高中，當時別說是美術大學了，我甚至不知道有大學入學考試這種東西，就直接升上大學了。

——順帶一問，大學時幫朋友製作的是什麼傳單呢？

　　是DJ活動的傳單。不過我現在從事的工作並不是這種個人活動的延伸。大學畢業後，我進入一家小規模的設計事務所，但不到3年就辭職了。因此，我跟「設計」的關係在當時一度中斷。而且我完全不曉得自己想成為什麼樣的人、想做什麼事。服飾、書籍、音樂我都很喜歡，也對設計事務所、廣告、藝術總監、字體設計師等許多工作感興趣，但我沒有可以商量的對象。如果說我對於美大生存在著自卑情結，原因應該就出在教育這方面吧。

　　所以，我決定先有系統地重新學習自己感興趣的文化領域。我刻意要求自己看書、看電影、參觀美術館，還去欣賞戲劇與舞蹈。因為要是沒有能熱

中的事物，我就無法堅持下去。大學時代選擇修習跟視覺藝術相近的電影與戲劇課程，對我而言也是一股助力。我在這段過程中結識了現在仍保持聯繫、當時正準備組成樂團的空間現代。我是個很怕生的人，所以這段期間真的很辛苦，不過努力了幾年後我遇到幾名製作人與作家，總算能夠透過平面設計（與其他形式）參與他們的活動。

找到自己的立足之地

——石塚先生現在仍持續設計空間現代的宣傳單[1]，對吧？

　　關於「外」（空間現代在京都經營的表演空間），在活動消息正式公布之前，所有的宣傳美術都是由我負責，而我便是靠著這種「以工作量來看堪稱魯莽」的方式建構自己的品牌。這類表演空間除了音響之外，內外裝潢與外觀也都很講究，我認為以宣傳單為首的宣傳美術同樣是這種視覺效果的要素之一。雖然「外」是一間小型 Live House，但常有知名的國外音樂人在這裡舉辦公演。只要在這裡賣力做出成果，口碑就會在那些音樂家之間傳開，所以在國外也能獲得一點回響。雖然無法在短期內獲得客戶，但我認為只要一再努力做出好口碑，對方應該就會比之前更加信賴自己吧。我建立的是跟工作或合作無關，單純是「一起做一件事」的信賴關係。

——最近蓮沼執太先生的音樂會[2]，從宣傳單到會場發送的單張摺疊印刷品也都是由您製作的呢。

　　除了熟人以外，蓮沼先生是第一位直接委託我的作家。他的宣傳品非常注重平面圖像，每次都是找佐佐木曉先生之類的傑出設計師操刀，所以我很

[1] 空間現代「管風琴」

[2] 蓮沼執太愛樂樂團「New Year's Concert 2019」

受寵若驚，也卯足全力蠻幹。我參考對方過去建立的視覺設計脈絡與活動的印象，提出可刷新這些元素的新方案，或是出乎大家意料的設計，總之就是反覆進行這些作業。

——空間現代再加上蓮沼執太先生。石塚先生是在這段摸索過程中，找到自己的方向與立足之地吧？

是的。我刻意去看、去聽文化領域的活動，總算發現了這類領域的設計師榜樣，所以接下來只要以那些人為目標努力就好。我覺得自己比起技術更拘泥於態度。該說是想跟製作人或作家共事嗎？總之我想先專攻文化領域或文化事業之類的範疇。我想，我大概是想要能夠坦率地向別人說明的工作性質吧。畢竟我沒有能作為頭衛的技術絕招，更重要的是，當時我還沒有任何實績……。

——石塚先生曾受過什麼人的具體影響嗎？

嗯——，其實我的書架上看不到設計師的作品集，再者，我的喜好非常廣泛。我會根據裝幀去購買、蒐集舊書，也會大量保存自己覺得很不錯的東西，特別是目前流通中的宣傳單、海報、CD、圖錄、攝影集等等。我也常去劇場與 Live House，而存放這類宣傳單的資料夾已經累積了 10 年份之多。我還追蹤國外設計師的社群帳號，銀座圖像藝廊（GGG）也是每次有活動就會去參觀，此外，還熟讀平面設計雜誌《點子》（暫譯）。因此，我覺得自己受到的影響來自於，實踐的成果能讓自己認可

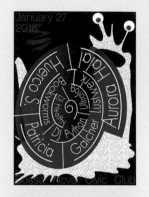

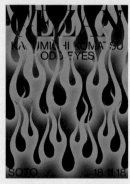

上：在紐約「Bossa Nova Civic Club」舉辦的音樂活動
下：在「外」舉辦的音樂活動

的平面設計，或是自己覺得有發揮效果、很屬害的作品吧。這樣的東西太多了。因為我沒有同事也沒有老師，只能自己邊走邊學習了。

——原來如此，石塚先生參考的東西相當多元呢。

最早期的時候，我很著迷於網格系統與 Helvetica 之類的無襯線字體，可能也是因為這些東西能帶給自己適度的刺激。另外，獲得 2015 年度東京 TDC 大獎的尼茲・普拉（Nejc Prah）先生訪日時的演講，也讓我非常感動。他是斯洛維尼亞人，當時還在就讀耶魯大學研究所。演講結束後我向他攀談，很快就跟他變熟了。3 個月後我去美國找他，他帶我去看畢業展，又介紹朋友給我認識，還幫我預約卡瑞爾・馬爾坦斯（Karel Martens）常住的旅館。

雖然不知道是不是耶魯的特色，逛完他們的畢業展後我發現，大家的作品都前衛到讓人忍不住發笑，充滿了實驗性質。該說是符合時代精神嗎？總之看起來非常像現代的作品。我自己曾經有段時間困在日本國內的視覺語言之中，所以當時覺得獲得了脫離這個框架的啟發。覺得自己必須混合各種元素，使作品變得更加不純粹才行。雖然我們使用的語言不同，不過我覺得能夠參考的「同一時代設計師典範」範圍變大了。

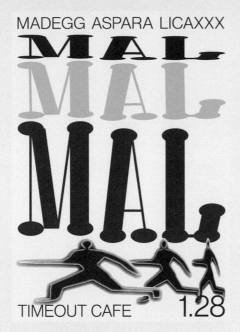
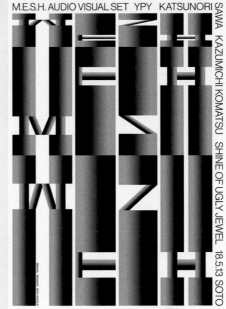

[3] 左：音樂活動「MAL」，右：M.E.S.H.訪日公演

音樂與數位製作環境提供的靈感

——接著來談談石塚先生製作的視覺設計。看了您的作品後有個地方很讓人好奇，那就是每一張作品都設置了某個規則。例如這兩張[3]的文字高度都是按照特定的節奏在做變化。

今年有很多作品都採用了階段性增減尺寸、個數、粗細的呈現方式。其中一個靈感來自空間現代的音樂。他們的曲子大多採拍子不規則的「變節拍」，我就是受到這種節奏會階段性加快的樂曲影響。另外，我覺得「系統」這個說法會比「規則」更貼切，概念就跟「環境」或「機制」差不多。這算是以平面圖像的形式，記錄一再「做好又破壞」後，終於啟動的程式的其中一個序列吧。

——為什麼使用這種製作方式呢？

其中一個原因，可能是因為我對時間藝術很有興趣吧。大學時代我上過電影影像與舞臺藝術的

課，也經常跟各類型的音樂人合作，所以音樂跟我的距離其實很近。在做設計時，我想到的並非「我也想參與他們」，而是「自己能在平面上如何表現？」。畢竟平面設計和音樂之類的媒體，它們被賦予的功能、傳達的速度、提供的資訊量等，本來就各不相同。

另一個原因則是，我是用電腦來製作視覺圖像的，所以能夠創造出無限種變化版本。再加上自從社群網站出現之後，必不可缺的圖像之大小與比例變得多樣化，不再要求絕對的固定。此外，轉存圖像的質感，也被要求必須跟印刷品質差不多，而RGB（顯示器）表現很難以印刷重現這點，我已經看開了，或者應該說必須接受輸出不得不平行化的現狀。響應式設計、液態排版、可變式字型等，就是因應這種情況的產物。以前的設計大多只要構思白銀比例的直長版面就好，自從大家改用顯示器觀看以後，16：9就成了基本比例，如果在電腦上觀看，畫面是橫長形的，若是使用智慧型手機，直的

187

看橫的看都可以，要是在IG上觀看，畫面則是正方形的。剛才說製作視覺設計是「記錄一個序列」，那只是呈現出其中一種連續性而已，例如原本有3個的東西可能會變成4個，藍色的東西有可能不知不覺間變成紅色。我就是在這種流動的結構中，把視覺固定在「可以代表目前所在位置的地方」。雖然說明聽起來很有邏輯性，但我覺得這其實是很憑感覺的操作。

——是因為您不具備美大之類的背景，才必須建立自己獨有的製作方式嗎？

我並不是刻意建立，而是在思考自己能做什麼時，在這種東西當中找到答案。不過，我不認為這是正確答案或是獨一無二的發明。

——運用這種「系統」的作品當中，前述的製作物把注意力全放在平面上，反觀下圖的例子[4]則是表現出深度呢。

之所以使用粗線條、球形、矩形，可能是因為我不太想提供充滿情緒的資訊、想要客觀地看待製作物，不想被「我要這樣呈現」的想法束縛。我想這樣一來，前面提到的系統應該就會在畫面中自律吧。只用／只能用預設的功能與初階效果，也是出於同樣的原因。而且，基本上就連文字也是使用標準字體。能夠製造出「不知道製作者是誰」、「不知道是什麼時代的作品」這種感覺是最好的。不過，這個部

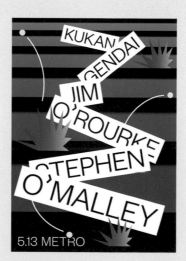

[4] 包含空間現代在內，由3組人馬一起舉辦的音樂活動

分也會流露出所謂的個性吧。我認為自己是以古代武術或合氣道那種，只要用小小的力量就能將對手打得老遠的感覺製作作品。

——今後您也會繼續維持這種製作風格嗎？

是的。正確來說，我會繼續做自己辦得到的事。或者應該說，我只能不斷地走下去。我希望自己走著走著，能在某天回顧時看見什麼壯闊的景緻。畢竟我既沒有天才般的靈感也沒有超強的畫功，既不是美大畢業也沒接受過訓練。直到現在我依然不認為自己適合這份工作。不過，平面設計師是作品發表到社會大眾面前，最後的守門員（之一），因此具有社會責任。我真切地認為，設計師不能以自我為中心，不能停止思考，必須繼續嚴肅地製作作品，不要給社會留下垃圾。

前陣子我接受「It's Nice That」這家媒體的專訪，被問到「你想要表達的東西是什麼呢？」這個問題時，我回答：「想在向傳統表示敬意的同時，又納入新的元素。想打破無趣的舊習。我認為這就跟生活或政治性是一樣的。」另外，我覺得自己每次都在玩「如何根據客戶、主題、背景及時代趨勢，用與眾不同的角度來呈現？」的腦筋急轉彎，不過這個比喻有點蠢，希望刊出時可以把這段刪掉。總之，這或許就是我身為設計師的態度。

其他活動的

宣傳單

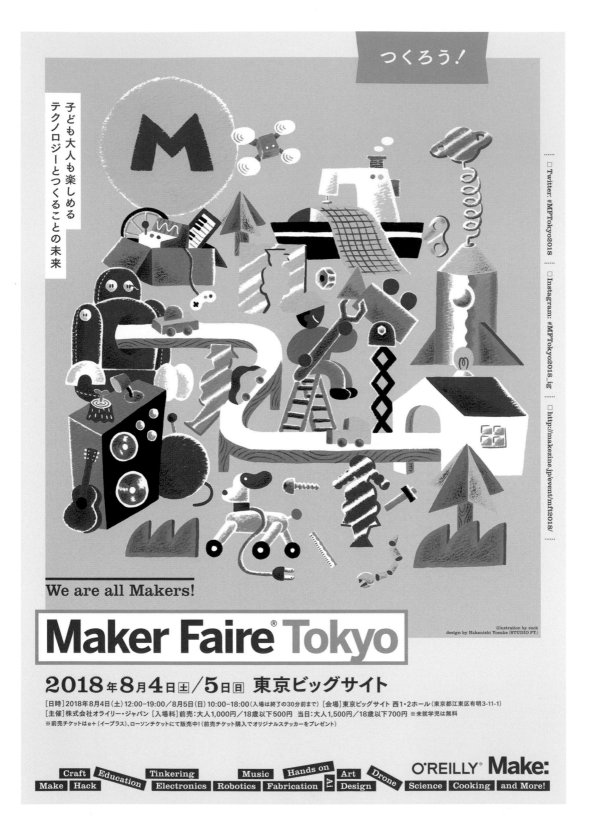

利用發揮想像力的主視覺
呈現全球性活動的熱鬧氣氛

尺寸：A4
用紙：HS畫王

TITLE **Maker Faire Tokyo 2018**

會場：東京 Big Sight ／ CL：O'Reilly Japan ／ IL：ZUCK ／ D：STUDIO PT.（中西要介）

這是一場集結全國各地享受自造樂趣的「Maker（創客）」們，進行展示、實地示範、現場表演的大型活動。日本是以2008年舉辦的「Make: Tokyo Meeting」為開端，現在仍持續舉辦這場DIY盛會。為了盡量以平易近人的方式，讓家庭客層能夠感受到展出內容豐富多樣的會場所瀰漫的熱鬧嘉年華氣氛，宣傳單以插畫師ZUCK發揮想像力畫出的圖作為主視覺。排列得不過分整齊的文字，就擺在充滿創作物與工具等物品、日常感與奇幻感並存的視覺畫面上。

① **符合關鍵色的配色**

「Maker Faire」的Logo，以及天藍色和紅色這2種關鍵色，已經在世界各地使用了很長一段時間。宣傳單的配色沿襲這一點，除了在插畫中巧妙混入天藍色與紅色，上下左右的文字也都採用這2種顏色。另外，聞名全球的Maker Faire官方吉祥物「Makey」也出現在插畫中。

② **呈方塊狀的關鍵字**

資訊部分整理得很整齊，不過為了配合熱鬧的插畫，下方還是加了一點變化。本活動的關鍵字堆得亂七八糟的，不僅能讓人自由發揮想像力，也能聯想到勇於不斷嘗試的「Maker」特質。

BACK

1

2

POINT

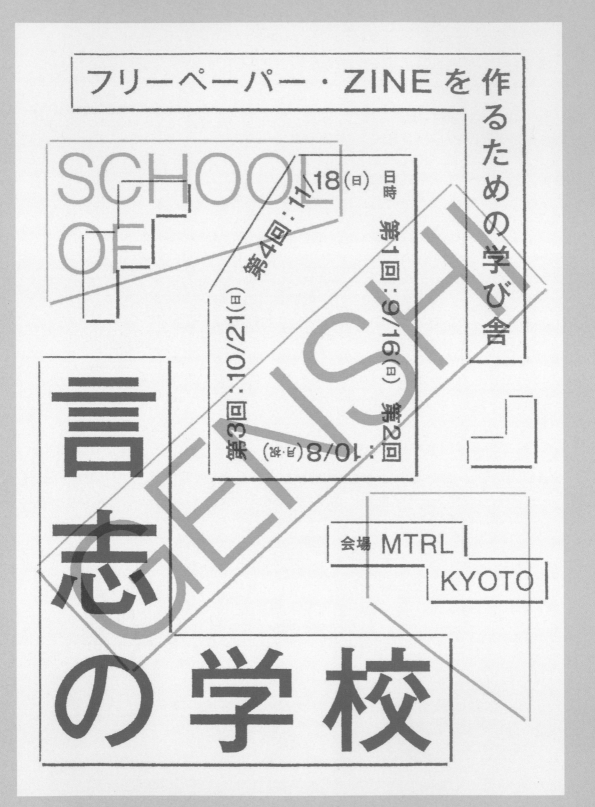

フリーペーパー・ZINE を作るための学び舎

SCHOOL OF「　」

GENSHI

言志の学校

日時　第1回：9/16（日）　第2回：10/8（月・祝）　第3回：10/21（日）　第4回：11/18（日）

会場 MTRL KYOTO

使用形狀自由的文字框
刻意避免印象固定化

尺寸：B5
用紙：單光牛皮紙

TITLE 言志的學校

會場：MTRL KYOTO ／ CL：ANTENNA ／ AD＋D：小林誠太

本案例是由免費刊物書店「只本屋」與推廣京都文化的媒體「ANTENNA」攜手合作，針對想製作免費刊物或ZINE的人所舉辦的製作活動。由於是讓參加者先聽數名客座講師的講座，之後再自由發想點子的製作活動，設計時使用了不具意義、避免印象定型的形狀，展現出純粹的製作樂趣，讓人對活動產生期待感。另外，具趣味性的排版與區分顏色的前後圖層，賦予版面動態感，立體呈現出活動的臨場感。

① **選擇可襯托整體造型的字體**

日文字體選用黑體MB101，歐文選用Helvetica。為避免文字固定住印象，選擇較無表情、中性的黑體。

② **使用孔版印刷**
呈現明亮、柔和的感覺

印刷決定由RETRO印刷JAM負責，色數則在上限3色內選用2種顏色。使用強弱分明的2種顏色，賦予圖層結構立體感。

③ **邊角留缺口製造開放感**

幾何輪廓線的所有邊角都留著缺口，塑造出具有輕快動感的視覺效果。細部的調整也有助於避免印象固定化。

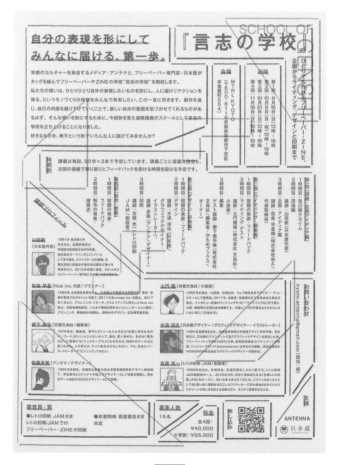

BACK

POINT

主催 ミサワホーム近畿株式会社 ｜ 企画・監修 大島滋 Aプロジェクト室 室長 ｜ http://www.a-proj.jp ｜ Aプロジェクト ｜ 検索
定員 100名 ｜ 申込 ホームページより要予約 www.a-proj.jp ｜ お問合せ先 ミサワホーム近畿株式会社 担当：工藤 tel:06-6341-7680

MISAWA HOMES
KANSAI / A*PROJECT
LECTURE SERIES

時間／が／よび／さます／建築

平田晃久／西澤徹夫／清水重敦

2018年9月26日｜水｜18:00—20:00

新建築社 北大路ハウス ｜ SHINKENCHIKU-SHA KITAOJI HOUSE

京都市北区紫竹上梅ノ木町28

生態系／地域／都市／埋め込み
［シンポジウム］

SYMPOSIUM

MISAWA ｜ A*PROJECT

AKIHISA HIRATA
TETSUO NISHIZAWA
SHIGEATSU SHIMIZU

WEDNESDAY,
26 SEPTEMBER 2018,
18:00–20:00

FRONT

運用緊密的文字編排設計
同時兼顧活動的主題與視覺效果

尺寸：A4變形（297 × 190mm）
用紙：b7 TRANEXT

TITLE　**時間喚醒的建築**

會場：新建築社 北大路 House ／ CL：MISAWA HOMES A 企劃室／ D：刈谷悠三（neucitora）

這是由 MISAWA HOMES A 企劃室主辦的連續講座系列宣傳單。本座談會是從與地區之間的關係、生態系等觀點探討建築。宣傳單以文字編排設計呈現出與此主題有關的「累積的時間」，以及由細小要素集結構成的「生態系」。雖然中間文字的排列節奏被打亂了，不過擺在宣傳單上方與下方的文字彷彿是在證明，這個錯落是建立在嚴格的文字排版上。

① **利用文字的堆疊**
呈現座談會的主題

設計師按照文法或關鍵字，將文字分解至最小單位，並且緊密地堆疊起來。

② **利用黑色與銀色 2 種顏色**
構成多層次的正面

以銀色為底色，再加上反白與黑色，使用較少的色數表現 3 層圖層。

③ **張弛有致的結構帶來加乘效果**

下半部基本上只看得到銀色，與塞滿文字的上半部成對比。極端的差異，使二者更加引人注目。

POINT

195

尺寸：A4（A3對摺）
用紙：Capital Wrap

TITLE **Creative Island** ──創意城市的本質為何？──

會場：Art Area B1／CL：Art Area B1營運委員會（大阪大學＋NPO法人DANCE BOX＋京阪控股〔股〕）／D：平野拓也

「Creative Island 中之島研究所」是一項把大阪的中之島全域當作「創意研究所」，不斷進行想像實驗的計畫。本宣傳單是要宣傳「以創意城市及藝術之間的關係為主題進行交流」的研討會。版面配置了2條從右上方連到左下方的藍線。舉辦M＋博物館策展人專題演講的「第一部」藍線是M字形，至於討論中之島的「第二部」藍線正是中之島的形狀，相連的2條線也代表了本研討會的時間軸（活動的邀請函也使用了同樣的圖形）。在藍線的銳角處與鈍角處排成放射狀的文字，也代表了研討會的「Voice（聲明）」。乍看似乎不具意義的形狀與排列方式，其實是配合多重涵義設計而成的。

① **管控數種字體**

雖然使用多種字體，但也考量了字體的搭配與擺放位置的平衡。左上角的文字，漢字使用凸版文久標題黑體，假名則使用築地體三十五點假名（兩者也都用於副標題與人名），英文與數字則選用FOT-Gospel，儘管選用的字體落差很大，仍舊成功塑造出緊張感。

② **使用單光牛皮紙與單面印刷**

採A3尺寸卻只印單面（＝資訊只放在正面）的做法很新鮮，也可視為對宣傳單本身提出疑問的嘗試。印好的宣傳單大多是對摺（A4）再發送，另外還少量製作沒進行摺紙加工的版本，可以當成海報使用。

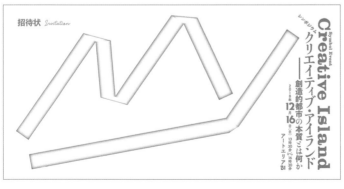

INVITATION

POINT

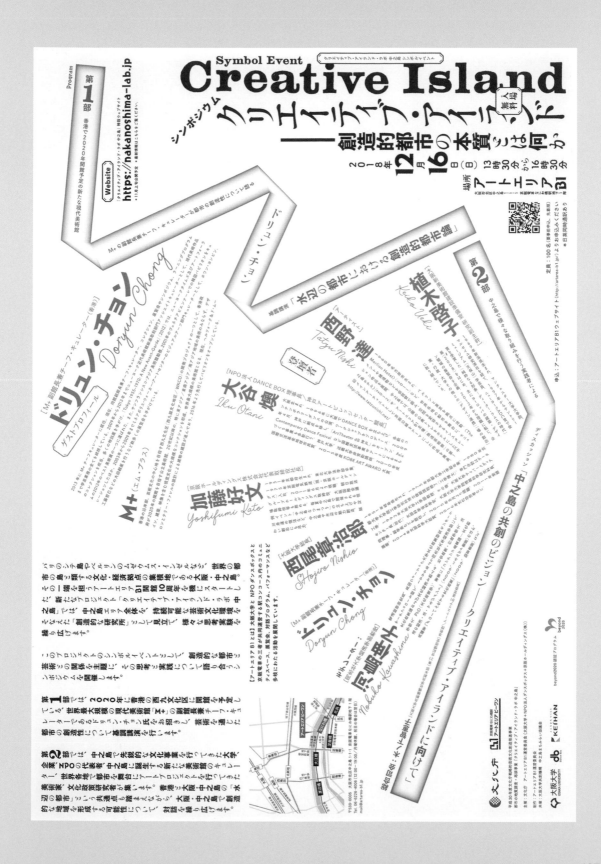

197

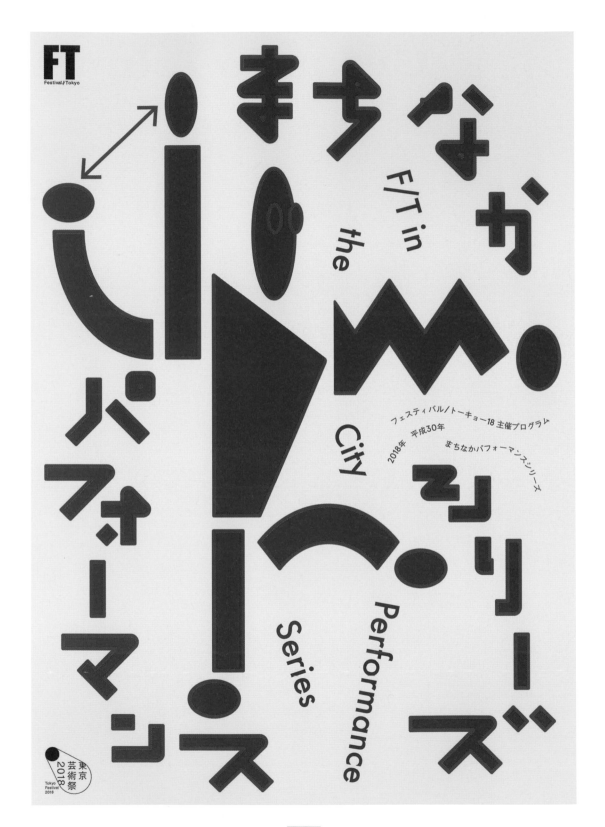

まちなかパフォーマンスシリーズ

F/T in the City Performance Series

FT Festival/Tokyo

フェスティバル/トーキョー18 主催プログラム
2018年 平成30年 まちなかパフォーマンスシリーズ

東京芸術祭2018
Tokyo Festival 2018

在版面上躍動
具有節奏感的平面圖像

[尺寸：A4三折頁宣傳單
用紙：道林紙]

TITLE Festival・Tokyo 18　城市表演系列

會場：池袋站、早稻田站、目白站、西巢鴨站周邊／ CL：Festival・Tokyo執行委員會／ AD ＋ D：植田正

這是走出「劇場」，在城市各個地方表演的系列活動綜合宣傳單。這張摺頁宣傳單上刊登了好幾個節目，主視覺採用一個人物圖形，讓人聯想到正在表演的藝術家，並使用紅色與互補色綠色加深觀看者的印象。標題彷彿是在人物的周圍跳舞一般。

① **具吸睛效果的人物圖形**

主視覺彷彿是把日文「這樣、那樣（こうして、こうやって）」這類指示副詞化為圖形。雖然只是以綠色輪廓線構成的簡單人物圖，卻能從細節想像其令人意外的製作方式。

② **順應主視覺的字體**

日文使用兼具勁道與親近感的岩田IWA黑體，歐文則使用Apercu。古典的日文字體所具備的柔和感很契合主視覺的休閒感。

③ **以交錯的線條劃分版面**

因為是「城市表演」，宣傳單使用讓人聯想到道路的線條劃分版面，看上去就像是線條在版面上舞動，區分資訊的同時也填補了空白，並且利用不規則的延伸製造節奏感。

BACK

INSIDE

POINT

199

巡る、見つける、暮らしとアート

あしかが
アート
クロス

2018年
5月13日(日)-6月16日(土)

会場：足利市旧市街地エリア、富田エリアを中心とした19か所（開催展覧会に準ずる）

| アートリンク in あしかが | CON展 | グループ古径 | 文星芸術大学 | はなうつわ | チーム多摩美+α |
| 松本春崇+hmp | 菊地武彦 | 田沼真澄 | 牧田草平 | マツザワサトシ | 田中泯 meets 板橋文夫 |

開催時間：10:00-17:00　観覧料：開催展覧会に準ずる
運営：ARTあしかが実行委員会　後援：足利市、足利市教育委員会、（一社）足利市観光協会、足利春まつり実行委員会

FRONT

以生動的插畫
呈現市內舉辦的藝術活動

尺寸：A4
用紙：道林紙

TITLE 足利與藝術的相交

會場：栃木縣足利市內／CL：ART足利執行委員會／AD＋D＋IL：惣田紗希

足利市雖然是一座因紡織纖維業而繁榮的小城市，卻擁有許多國寶、重要文化財、美術館與畫廊等。這場藝術活動是以分布在市內舊城區的歷史建物與古老民宅為會場，邀請眾多藝術家共襄盛舉，本案例為第一屆的宣傳單。由於行政機關希望當地的設計師能參與籌備工作，設計師們才接受委託，跟主辦單位一起規劃活動、設定概念、為活動命名及構思文案標語。為了讓參加者能在「平常以開車移動居多」的郊外城市獲得新發現，設計師以漫步城市所用的地圖為概念，來製作視覺畫面。

① **與插畫無縫銜接的設計**

如同「足利與藝術的相交」這個名稱，畫面被相交的線條劃分，會場與活動內容化為插圖放入其中，給人縱觀整場活動似的印象。正面中央的文字Logo，也是直接拿八角形標誌來設計運用。因為從插畫到設計都是設計師一手包辦，才能呈現出這樣的特色。

② **3種顏色搭配，
讓畫面看起來清爽俐落**

因為活動是在接近梅雨季的爽朗季節舉辦，最後從提議的配色中選出紅色與水藍色的組合。另外再加上奶油黃，以這3種顏色來做搭配，讓元素繁多的畫面變得清爽俐落，同時也塑造出城市的復古氛圍。

③ **有溫度的字體**

正面和有如行政區劃的背面，日文主要使用A1黑體。字體散發出的溫暖氛圍，與整體的印象十分契合。

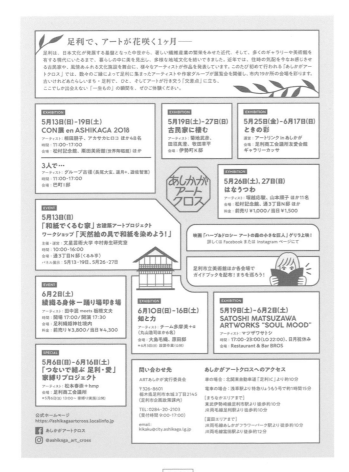

BACK

POINT

尺寸：A4（297 / 594 × 210mm）
用紙：雪面銅版紙

TITLE 奈良市藝術計畫「古都祝奈良 2017 － 2018」

會場：奈良市內／ CL：奈良市藝術計畫執行委員會、奈良市／ D：赤井佑輔（paragram）

這場藝術活動是承襲2016年在奈良市舉辦的「東亞文化之都」活動宗旨，作為探討未來奈良該做的事與能做的事之機會而舉辦的。由於活動分成「美術部門」與「戲劇部門」，宣傳單垂直並排2項企劃（對摺），再以仿照注連繩的圖形橫越2個主視覺，讓整張宣傳單印象一致地呈現在閱聽者眼前。

① 強調活動的結構

因為是在尚未決定今後營運方針的階段舉辦的熱身活動，所以宣傳單並不製作大大的Logo，也不在正面放上原創的視覺圖像，而是採用先讓人知道活動分成美術展與戲劇2個部分的設計。雖然兩者是獨立的活動，不過設計師藉由加入繩子圖形並統一設計氛圍，製造出屬於同一項計畫的一體感。

② 利用字體營造氣氛

日文使用筑紫舊明朝，歐文使用Centaur。讓人感受到古典又有品味的氛圍。

BACK

POINT

奈良市アートプロジェクト
古都祝奈良 ことほぐなら 2017-2018
NARA CITY ART PROJECT
KOTOHOGU NARA

チェ・ジョンファ
花 WELCOME

CHOI JEONG HWA "FLOWER WELCOME"

〔美術部門〕
2018年
3月9日（金）—
3月25日（日）
会場
奈良市役所 正面玄関ホール
ならまちセンター 市内各所

〔演劇部門〕
2018年
3月30日（金）
開演14時　開場13時30分
会場：ならまちセンター

青少年と創る演劇
「ならのはこぶね」

CREATING A PLAY WITH THE YOUTH "NARA-NO-HAKOBUNE"

奈良市アートプロジェクト
古都祝奈良 ことほぐなら 2017-2018
NARA CITY ART PROJECT
KOTOHOGU NARA

奈良市は2016年、「東アジア文化都市」として、
「古都奈良から多様性のアジアへ」をテーマにさまざまな事業を行いました。
中でもコア期間の「古都祝奈良」と題したアートプロジェクトでは、
世界に誇る文化遺産を舞台に、奈良が圧倒的な「場の力」を
持つまちであることを内外に発信することができました。

奈良市アートプロジェクトでは、この「古都祝奈良」の趣旨を受け継ぎ、
現代社会がかかえるさまざまな課題や事柄、そして未来に対して奈良がなすべきこと、
奈良だからできることを、現代のアートを通じて古都奈良を掘り下げて考える機会とし、
奈良に集う国内外の人びとと奈良で生活する人びとと共になって
新たな価値の創造につなげていくことをめざしています。

チェ・ジョンファ「花 Welcome」

美術部門「花 Welcome」では、
韓国を拠点に国際的に活躍する現代アーティストのチェ・ジョンファを招へいし、
作品展示とワークショップ、アートディスカッションを行います。
チェ・ジョンファは、「芸術や文化は、だれにでも開かれている」ということを唱えており、日常生活のありふれたイメージや素材を使って、
見なれた場所に新たな光景と価値を生みだす作品を作っています。
今回は、風船やザル、プラスチック容器などを用いて、奈良市役所とならまちセンター、
そして市内各所を美術作品に変容させ、わたしたちの今の生活について見つめなおします。

作品展示
「花 Welcome」
2018年3月9日（金）—25日（日）すべて観覧無料・申込不要
会場A｜奈良市役所 正面玄関ホール
会場B｜ならまちセンター
会場C｜市内各所

ワークショップ
「Happy Happy」
一　カラフルなザルや容器、ペットボトル、風船など身近なものを使った作品を市内各所に展示し、見なれた風景を一変させます。
2018年2月20日（火）—3月8日（木）
10時—18時

二　大小さまざまなプラスチックのフタを自由に並べて、芝生広場の上に花いっぱいに咲かせます。
2018年3月25日（日）13時—15時

アートディスカッション
「生生活活—生きることとアート」
2018年3月25日（日）16時—18時

申し込み方法
メール、はがき、FAXに「アートディスカッション申込」、希望受講、住所、氏名、年齢、電話番号を明記し、3月15日（木）までに下記事務局宛へ。

PROFILE
チェ・ジョンファ
Choi Jeong Hwa

青少年と創る演劇「ならのはこぶね」

次代を担う若者が創作の過程を演劇のプロセスとともに体験することで、
創造する喜びを体感する「青少年と創る演劇」。
オーディションで選ばれた中高生が、一昨年の2016年に上演されたオリジナル演劇「ならのはこぶね」に新しい演出を加え上演します。

2016年に行われた「ならのはこぶね」とは

公演情報
2018年3月30日（金）
14時開演（受付開始13時／開場13時30分）
会場｜ならまちセンター 市民ホール

申込方法
メール、はがき、FAXに「ならのはこぶね申込」、希望日、住所、氏名、年齢、電話番号を明記し、3月15日（木）までに下記事務局へ。

PROFILE
田上豊
Yutaka Tanoue

平田オリザ さん より

アクセス
奈良市役所
TEL：0742-34-1111（代）

ならまちセンター
TEL：0742-27-1151

お問い合わせ・お申し込み
奈良市アートプロジェクト実行委員会事務局（奈良市役所 文化創造課内）
〒630-8580 奈良県奈良市二条大路南1丁目1-1
TEL：0742-34-4942 / FAX：0742-34-4728
E-mail：art@city.nara.lg.jp

Facebook: www.facebook.com/naracityart
Twitter: @naracity_art
Instagram: @naracity_art

透過魅力十足、使用開門摺的插畫
讓人感受到活動的「開放性」與「熱鬧感」

TITLE **Busstrio「Open Grind House」**
會場：吉祥寺劇院／CL：吉祥寺劇院、Busstrio
IL：黑木麻衣／D：嵯峨文香

尺寸：A3變形（212×212／420mm）
用紙：道林紙

本活動是吉祥寺劇院的駐村計畫「開店」的一環，表演團體「Busstrio」在此駐村6天並進行公開創作。以「讓許多人遇見劇場」為概念，敞開面向道路的道具出入口，在這裡進行有關「食衣住」的企劃與新作表演。因此，宣傳單決定採用反映出觀眾可自由參加的「開放性」，以及混雜各種東西的「熱鬧感」之設計。為了塑造出藏寶圖或繪本給人的興奮感與期待感，宣傳單設計成「只要打開畫著房屋的正面，就會出現塞滿各種企劃的剖面圖」。

① **具手寫感的文字**

因為企劃全建立在參加者的手工作業上，標題使用以毛筆書寫的文字。正文的假名則使用貼近手寫文字、帶有優雅感的免費字體XANO明朝。

② **背面使用易讀的字體**

背面使用可確保資訊的易讀性，不會過於尖銳、不會破壞正面的氛圍，且具有柔軟度的凸版文久標題黑體。

③ **以插圖作為標誌**

由於本活動共有6項企劃，版面上布滿了各種資訊，因此也加上插圖，讓人一看就知道是什麼內容。

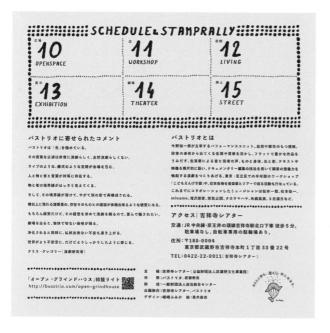

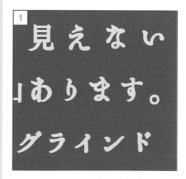

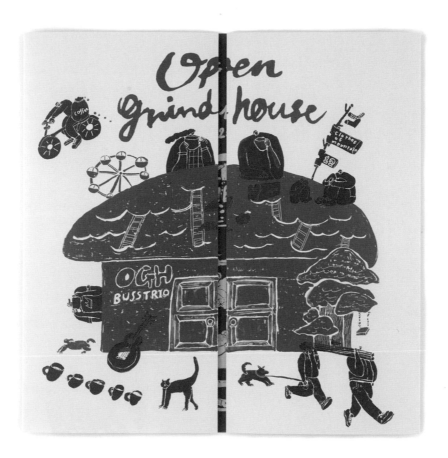

FRONT

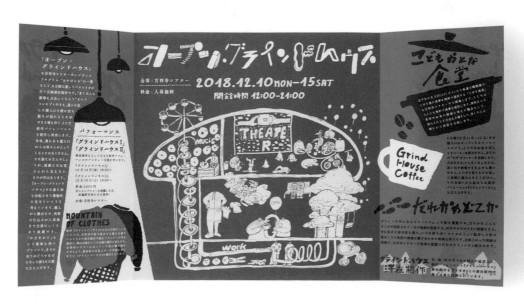

INSIDE

以排版低調的文字
凸顯相片所塑造的氣氛

尺寸：A4
用紙：雪面銅版紙

TITLE **Point Hope**

會場：日本全國的公共電話、茨城縣水戶市內的公共電話（4處）／CL：Point Hope執行委員會／P：新津保建秀／AD＋D：吉本清隆

這是電影導演遠山昇司主導的體驗型藝術企劃宣傳單。參觀者能夠透過公共電話，將有關2名素未謀面的女性、分成數章的故事串聯起來。設計的目標是呈現「人與人的關係」之世界觀，以及這項企劃的奇妙氛圍。為了展現此藝術企劃的神祕性，正面採用歪歪斜斜的排版方式。

① **帶有柔和氛圍的字體**

宣傳單使用的是以簡單線條構成的標題Logo，以及帶有柔和氛圍的小型黑體。正面的相片裡藏著線條極細的數字。

② **將相片排成一列，
營造出故事感**

背面是將作為故事線索的相片裁剪成橫長形，再將這些相片排成一列，塑造出彷彿在觀看影片似的視覺效果。

物語の始まりは、029-284-1900 という電話番号

出会ったことのないふたりの女性が、受話器を握るあなたの中で出会います。

第1章「クジラの歌とふたりの夢」029-284-1900

第2章「わたしが落とした美しい・・・」029-350-91・・

ポイントホープ
029-284-1900

第3章「明るい・・に『おはよう』だけが残っている」029-306-63・・

第4章「世界の・・」029-350-52・・

最終章「クジラの・とふたりの・」029-291-68・・

あなたは出来ることがあって、それは、物語の最後に願いを残せるということ。

あなたが手にする変説には、ふたりの願いが残っているはずです。

特別協賛：水戸商工会議所　協賛：水戸ヤクルト販売株式会社　株式会社フジクリーン茨城　茨城トヨペット株式会社　日本料理 山口楼　徳﨑寛也　技術協力：NTT東日本　後援：水戸市 水戸市教育委員会
point-hope.jp　twitter. com/pointhope2017　instagram.com/point_hope_2017　【お問い合わせ】ポイントホープ実行委員会 事務局　E-mail：info@point-hope.jp　TEL：029-284-1901

BACK

1

小
さ
な

POINT

ポイントホープ
029-284-1900。

古い電話番号と小さな願いの物語

写真／新津保建秀　動画／加藤信介

プロジェクトディレクター・ストーリー／遠山昇司　出演／玉井夕海　芋生悠　デザイン／吉本清隆　プロデューサー／遠山昇司　山本敦子　スーパーバイザー／芹沢高志

サウンドデザイン／宮本賢志　須山真怜

主催／ポイントホープ実行委員会

会期／2017年9月30日（土）―2018年9月30日（日）

会場／全国の公衆電話、ある街の公衆電話

point-hope.jp

FRONT

207

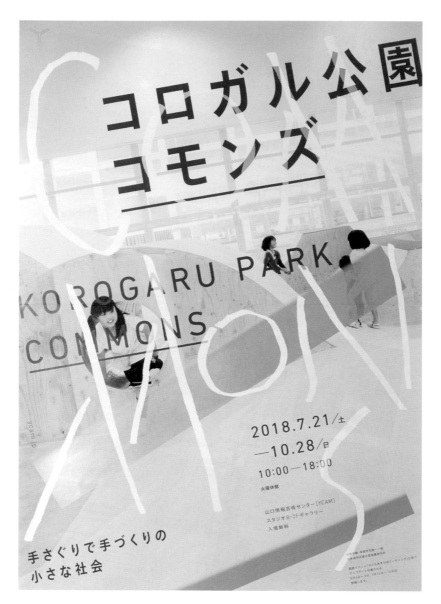

彷彿地面歪斜一般
讓人意識到「角度」的傾斜式排版

尺寸：A3
用紙：Take GA

TITLE | **Korogaru Park Commons**

會場：山口資訊藝術中心[YCAM] ／ CL：山口資訊藝術中心[YCAM] ／ AD＋D：畑友里惠

這是山口資訊藝術中心[YCAM]推出的、運用各種媒體科技的兒童遊樂場「滾滾公園系列」2018年版。公園的概念為「地面本身」是歪斜的，凹凸起伏的地板是這裡的特色。因此，宣傳單將所有元素傾斜10度再做編排。若要正常閱讀內容，就得斜斜拿著宣傳單，設計師藉由傾斜宣傳單的「底」來展現本企劃的概念。具象徵性的銀色斜線，也運用在會場的標示上。

① **寫在最上面的手寫文字**

滾滾公園的主題是「靠著孩子們的點子進化的公園」。因此，宣傳單將看似小孩寫的手寫文字「COMMONS」放在最上面的圖層，表現出版面被孩子的力量入侵的樣子。

② **酷酷的字體與色彩**

Logo的日文是以兼具工業風與可愛感的鶴音黑體為基礎製作而成。Logo下方的歐文則採用DIN Next。雖然畫面上有手寫文字，不過文字編排設計卻顯得很清爽。因客戶要求「雖然是以兒童為對象的事業，還是希望能給人酷酷的感覺」，所以搭配了銀色油墨。

③ **傾斜的排版**

背面主要使用綠色和橙色2種顏色，營運日誌平順地排列在右邊。時間由上往下流動，與傾斜的排版十分契合。

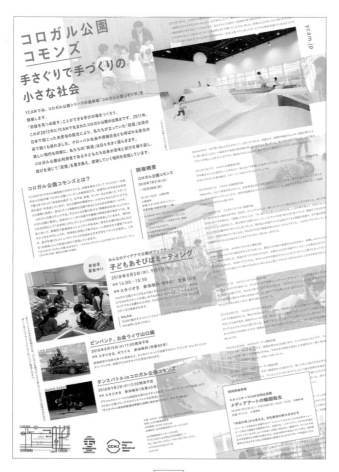

BACK

POINT

在散發活力的橫丁相片上
添加感覺得到「味道」的書法字

尺寸：A4
用紙：雪面銅版紙

TITLE 八戶橫丁月　愛護醉鬼 2018

會場：八戶中心街‧橫丁各處／ CL：愛護醉鬼執行委員會／ AD ＋ D：大西隆介（direction Q）

青森縣八戶市的中心街，有 8 處位在懷舊巷弄內、小型居酒屋與餐飲店櫛比鱗次、富有特色的「橫丁」。本案例是在橫丁舉辦的、今年邁入第 9 屆的活動宣傳單。主視覺使用實際在橫丁內經營居酒屋或餐飲店的業者大合照，真實地呈現這塊土地的氣氛與人情（相片有 2 種組合）。這張充滿笑容的宣傳單散發著人與城市難以言喻的魅力，讓人看著看著不禁莞爾。

① **放大文案**

手寫文案使用的是感覺得到「味道」的書法字。仔細觀察「い」字就會發現，每個字形都有微小的差異。

② **隨意排列在標題周圍的文字**

為了表達橫丁是個很有味道、熱鬧紛亂的地方，而且生活在這裡的都是活力十足、很有意思的人，文字排成各種帶有動感的角度。

③ **若無其事地配置小圖案**

或許是為了擴大本活動的客層，正反兩面的各個地方都配置了小圖案，讓人感受到小小的幽默。順帶一提，背面的底色有綠色與粉紅色 2 種版本。

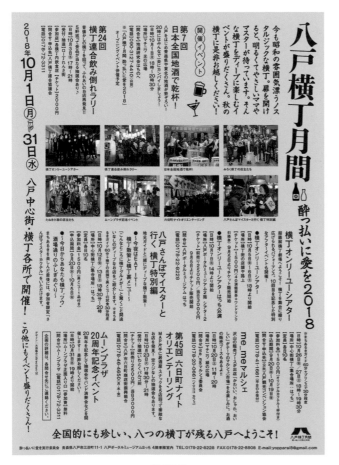

BACK

POINT

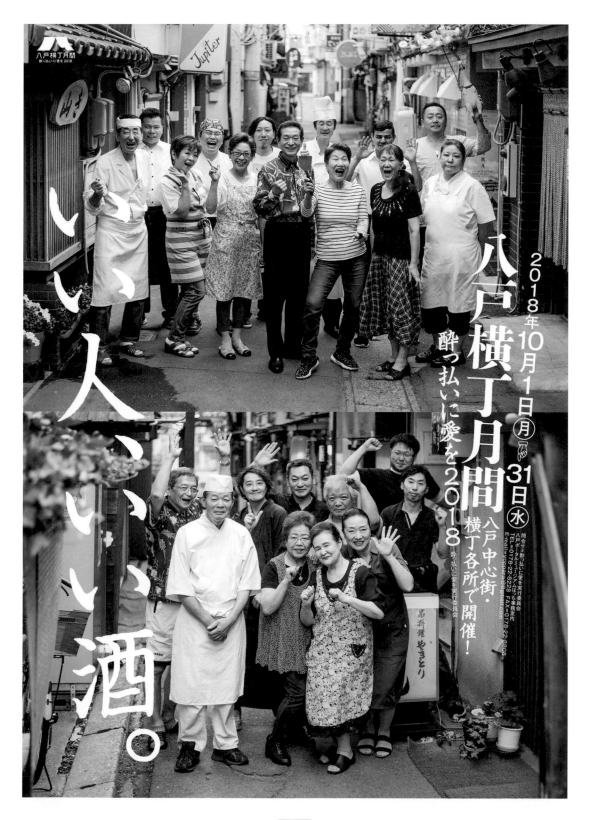

八戸横丁月間
酔っ払いに愛を2018

いい人、いい酒。

2018年10月1日(月)〜31日(水)

八戸中心街・横丁各所で開催!

酔っ払いに愛を実行委員会

問合せ=酔っ払いに愛を実行委員会
八戸ポータルミュージアムはっち事務局内
TEL.0178-22-8228
E-mail:yoppapai@gmail.com FAX.0178-22-8808

模擬茶室，將資訊設計得有如榻榻米一般
以普普風的用色宣傳落語活動

[尺寸：A4
用紙：道林紙]

TITLE 在茶室享受落語「茶會」！

會場：東京國立博物館九條館／CL：Festival・Tokyo執行委員會／AD＋D：植田正

這是落語家三遊亭遊子在茶室舉行的落語「茶會」宣傳單。此活動是 L PACK.在城市表演系列（p.198）中上演的「定吉與金兵衛」的相關企劃。由於是落語表演，為避免給人難以親近的感覺，宣傳單使用帶有通俗感與廉價感的配色、字體與排版，塑造任何人都能輕鬆參加的印象。另外，活動文案繞著四周反覆排列，彷彿是用榻榻米劃分版面的排版，讓人將宣傳單想像成一個空間（茶室）。

① 平易近人的圓體

字體統一使用新圓體。跟普普風的顏色很搭調。

② 模擬榻榻米的空間色彩結構

劃分出來的各個矩形，是由底色與文字顏色這2種色彩構成。

③ 背面是其他活動的宣傳單

順帶一提，背面是 L PACK.另一項相關企劃的宣傳單。正面使用圓體，背面則主要選用像素風格的字體。正面是劃分空間再配置文字，反觀背面則是配置文字來製造空間。

BACK

POINT

茶室で落語『茶の湯』を楽しもう!

F/T18まちなかパフォーマンスシリーズで落語『茶の湯』を原案とした『定吉と金兵衛』を創作するL PACK.。
本イベントでは、『定吉と金兵衛』をより深く楽しんでいただくため、噺家の三遊亭遊子さんを迎え、落語『茶の湯』を茶室で上演します。上演後はL PACK.のお二人も交えて、アフタートークを実施。同年代のアーティスト達が『茶の湯』を通して、自身の活動について語り合います。

日時
9月16日(日) 13:00 ⟹ 15:00
※途中休憩あり

出演者

三遊亭遊子、L PACK.

三遊亭 遊子　さんゆうてい ゆうこ (落語家)
1988年生まれ。東京都東久留米市出身。大阪芸術大学舞台芸術学科卒業。2012年4月に3代目三遊亭遊三に入門。2012年6月上席楽屋入り「遊松」となる。浅草演芸ホールにて初高座「子ほめ」2016年6月中席二ツ目昇進「遊子」となる。趣味は、パントマイム、バルーンアート、読書、バスケットボール、表現を観ること。

会場
東京国立博物館 九条館
(〒110-0007 東京都台東区上野公園 13)

- JR上野駅公園口、または鶯谷駅南口下車　徒歩10分
- 東京メトロ　銀座線・日比谷線上野駅、千代田線根津駅下車　徒歩15分・京成電鉄　京成上野駅下車　徒歩15分
- 台東区循環バス「東西めぐりん」で上野駅・上野公園バス停から乗車し、1つ目のバス停、東京国立博物館下車　徒歩2分

【定員】
30名程度 (予約優先・先着順)

【参加費】
一般 1,000円、高校生以下 500円 (要学生証提示)
※当日精算となります。
※未就学児の入場可。
(3歳以下のお子様は、保護者のお膝の上の場合は無料・お席が必要な場合は、有料)

【申込方法】
下記QRコードより必要事項を記入の上、お申込み下さい。
①お名前 (ふりがな)　②電話番号
③メールアドレス　④参加人数
⑤参加者の年齢

【申込フォーム】
https://pro.form-mailer.jp/fms/9b791871152216

【注意事項】
※東京国立博物館西門よりご入場いただきます。受付開始時間等、ご案内の詳細に関しましては、参加者の方に後日メールにてお知らせいたします。
※会場となる茶室に上がるため、階段がございます。エレベーターはございません。
※授乳室、おむつ替えスペースは九条館施設内にはございません。

【お問合せ】
フェスティバル/トーキョー実行委員会事務局
ディスカバリー・プログラム担当
TEL: 03-5961-5202　FAX: 03-5961-5207　MAIL: ft-office@festival-tokyo.jp
〒171-0031 東京都豊島区目白 5-24-12　旧真和中学校 4 階
※メールの件名に「茶室で落語『茶の湯』を楽しもう! お問合せ」と記載し、お問合せください。

主催:フェスティバル/トーキョー実行委員会
豊島区/公益財団法人としま未来文化財団／NPO法人アートネットワーク・ジャパン、
アーツカウンシル東京・東京都歴史文化財団 (公益財団法人東京都歴史文化財団)
協賛:アサヒグループホールディングス株式会社、株式会社資生堂
平成 3 0 年度 文化庁 国際文化芸術発信拠点形成事業
(豊島区国際アート・カルチャー都市推進事業)
本プログラムは東京芸術祭 2018 の一環として開催されます。

※プログラムの内容等は変更になる場合がございます。

Tokyo Tokyo FESTIVAL　文化庁

TOSHIMA International City of Arts & Culture
国際アート・カルチャー都市としま

公益財団法人 としま未来文化財団
Toshima Mirai Cultural Foundation

ANJ NPO法人 アートネットワーク・ジャパン
Arts Network Japan

ARTS COUNCIL TOKYO

東京芸術劇場
Tokyo Metropolitan Theatre

デザイン:植田 正

FRONT

天皇の身体と皇位継承

―歴史から考える―

歴史学研究会　総合部会例会

報告者

荒木敏夫
「譲位」の誕生

池　享
「譲位」の中断と天皇の立場

藤田　覚
近世の皇位継承

河西秀哉
近現代の天皇制と天皇
―制度と個人のはざま―

司　会

加藤陽子

2018年4月14日（土）13:30〜17:30（開場13:00）

場　所☞東京大学（本郷キャンパス）
法文2号館一番大教室

参加費☞500円（事前申し込み不要）

安田講堂
法文2号館
正門

問合せ先✿歴史学研究会　☎03-3261-4985　💻http://rekiken.jp/

FRONT

214

以色彩與文字編排設計
有效宣傳具高度專業性的活動

TITLE 天皇的身體與皇位繼承 ——從歷史角度探究——

會場：東京大學（本鄉校區）／CL：歷史學研究會／D：有山達也

這是致力於發展「科學的歷史學」的歷史學研究會，針對現任天皇退位的議題舉辦的研究會宣傳單。設計師表示，他不選擇運用知識來呈現本活動的內容，而是思考如何只靠文字編排設計進行宣傳，最後設計出以色塊及文字吸引目光的宣傳單。只有「皇位繼承」4個字高度不同而凸出來，略微強調這個詞彙的特殊性。

[尺寸：B5
用紙：b7 TRANEXT]

POINT

① **分別使用4種字體**

利用字形古典的字體呈現明快的文字排版。上層使用粗黑 B101 與階梯金陵，中層的漢字使用秀英四號粗假名，假名則選用秀英四號假名。裝飾文字也是設計的亮點。

② **淡色的組合**

設計師形容宣傳單的配色是「如落雁般的淺淡色彩」。令人聯想到日式點心的配色，讓應與民眾分享的專業內容不至於太過嚴肅，並且帶有向一般大眾公開的開放感。本案例不採用「對活動內容深入瞭解並產生共鳴為前提」的設計，進而讓人思考宣傳單的其他可能性與理想狀態。（譯註：落雁是一種傳統的日式點心。）

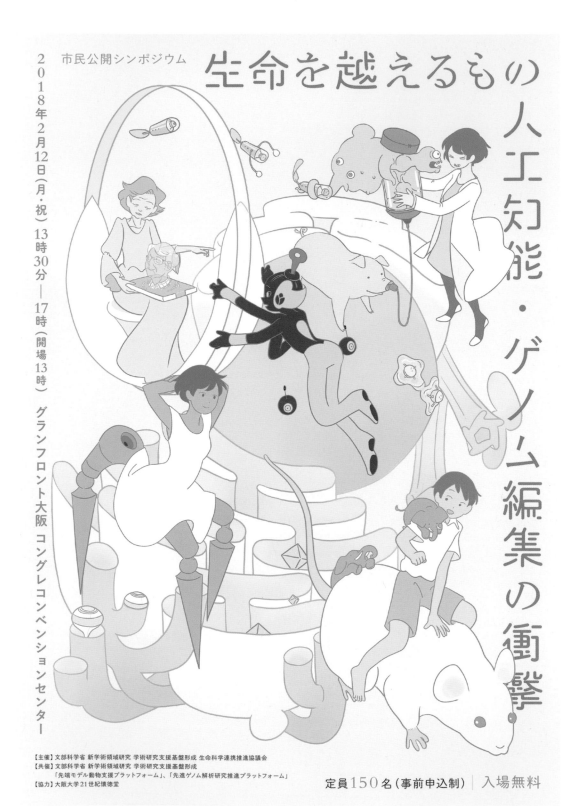

溫和與認真、可愛與怪誕並存的插畫與字體

尺寸：A4
用紙：WPHO Emboss

TITLE 超越生命之物　人工智慧・基因編輯的衝擊

會場：Congrès Convention Center（GRAND FRONT OSAKA）／ CL：文部科學省 新學術領域研究 學術研究支援基礎形成 生命科學聯合推動協議會／ IL：中野友繪／ AD：秋山慶太（不可思議設計）／ D：赤井佑輔（paragram）

這是「文部科學省新學術領域研究」所主辦的市民公開座談會宣傳單。活動內容為討論在 AI 技術與基因編輯等科學技術的發展下，生命與資訊所形成的新關係，以及隨之而來的創新產業之可能性，與倫理、法律、社會三方面的課題等等。以 AI 技術或基因編輯為主題的視覺畫面，一般大多採用理性的設計（例如運用 DNA 雙螺旋結構），給人難以親近的印象。由於希望平常不碰理科主題或複雜內容的年輕人也能一同思考，設計師找來研究者商量討論，最後採用能讓人思考未來的插畫作為設計概念。

① **具雙面性的插畫**
為了呈現座談會主題讓人聯想到的革新性與好處，以及應討論的切身課題，使用可愛中又帶著怪誕的插畫。

② **具雙面性的字體**
日文漢字使用秀英圓體，假名使用 Rcp 本明朝，歐文使用 Replica，數字使用 Bembo。以明朝體混合細節柔和的圓體，巧妙地讓簡單易懂與知性的印象並存。經過加工的有機字形也讓人聯想到活動的主題。

BACK

POINT

Illustration_Keira Alm | flyer design_Sei-

Hans-Jörg Uther

ハンス＝イェルク・ウター

国際比較研究における第一人者で、『国際昔話話型カタログ』（ATU）の著者ハンス＝イェルク・ウター氏が、この秋に来日します。これにあわせて、京都府立大学では「ヨーロッパの医療と口承文学——霊薬、魔法、奇跡、精霊、護符」と題する講演会をおこないます。皆さまの来場を心よりお待ちしています。

「ヨーロッパの医療と口承文学
——霊薬、魔法、奇跡、精霊、護符」

ドイツ語講演、日本語通訳つき

日　時　2018年**10月3日**㊌　16：10〜17：40（15：40より受付開始）
会　場　京都府立大学　稲盛記念会館（1階101教室）

申し込み　先着順70名とさせていただきます。8月1日から9月30日まで申し込みの受付をいたします。詳細は以下のウェブサイトをご覧ください。
　　　　　「横道誠の研究室」（https://sites.google.com/site/mktyokomichi/）または「京都府立大学」（http://www.kpu.ac.jp/）

主催...科研費・若手研究（B）「グリム兄弟の学際的研究から『モルテ/ポリーフカ』へ　改訂作業のテクスト分析」（研究課題番号17K18009、研究代表者：横道誠）

FRONT

218

與魅惑人心的插畫對話
由黑色與橘色構成的神祕圖形

尺寸：A4
用紙：雪面銅版紙

TITLE 漢斯-約格‧烏達「靈藥、魔法、奇蹟、精靈、護符 ── 歐洲的醫療與口傳文學 ──」

會場：京都府立大學稻盛紀念會館／ CL：京都府立大學文學院歐美語言文化學系 橫道誠（京都府立大學副教授）
AW：阿部海太／ AD ＋ D：角谷慶（Su-）

這是《國際民間故事類型》（暫譯，The Types of International Folktales）的作者漢斯-約格‧烏達的演講會宣傳單。由於是以研究者為主要對象的企劃，而且又是小眾領域的聚會，於是決定製作成散發神祕魔幻氣氛的宣傳單。設計師呼應插畫所繪製的、由橘色與黑色構成的裝飾圖形，看起來也像是有2顆眼珠的生物，塑造出與標題的「靈藥」、「魔法」等非日常詞彙相符的氛圍。

① **作為視覺要素之一的文字**

字體的選擇很單純，全使用筑紫系列（筑紫 A 舊明朝、筑紫 B 標題、筑紫明朝）。優美的襯線與偏圓的裝飾角，加強了平面圖像的印象。

② **襯托插畫的幾何圖案**

阿部海太的插畫看起來既像貓又像人，畫風柔和，充滿想像空間。彷彿與之相反似的幾何圖案，在紙上與插畫進行著實驗性的對話。插畫左上方的黑色三角形背景似乎想讓人感覺到圖層，而左下方的線條好像是畫中的影子延伸出來，右下方的線條則順著圖畫彎曲，將人的注意力導向版面上的空間。圖形乍看像是要搶鋒頭，實際上卻與插畫建立「共犯關係」、襯托著插畫，堪稱是高水準的平面圖像。

原畫

POINT

運用特別色激發正面的插畫魅力
背面設計成簡單明瞭的版面

尺寸：A4
用紙：Montesion

TITLE 東京都歷史文化基金會合作夥伴

CL：公益財團法人東京都歷史文化基金會／ PF：山田照相製版所股份有限公司／ CW：樺澤貴子（k.regalo）
IL：田中亮介／ AD ＋ D：楮木寬和（楮木設計）

東京都歷史文化基金會合作夥伴，是一個讓合作夥伴學校的學生使用東京都立文化設施，藉由這種方式提供親近文化機會的制度。由於不知道本制度的學生意外地多，為提升認知度，2018年度的宣傳單選擇以視覺手法來呈現。先以歡樂的插畫引起學生的興趣，讓他們想像具體的情境，最後促使他們使用這項制度。

① **文案使用基本字體**

正面主要使用游黑體。為了凸顯插畫，正面選用普通、簡單的排版與字體。

② **吸引目光的特別色**

使用吸引目光的特別色，讓疊色效果頗具魅力的插畫變得更加生動。

③ **巧妙使用2種顏色歸納資訊**

背面將色數控制在2種顏色以內，並透過組合方式避免單調。以顏色來區分「免費」與「折扣」部分，旁邊再配置直長的矩形，可說是非常方便閱讀的設計。

BACK

POINT

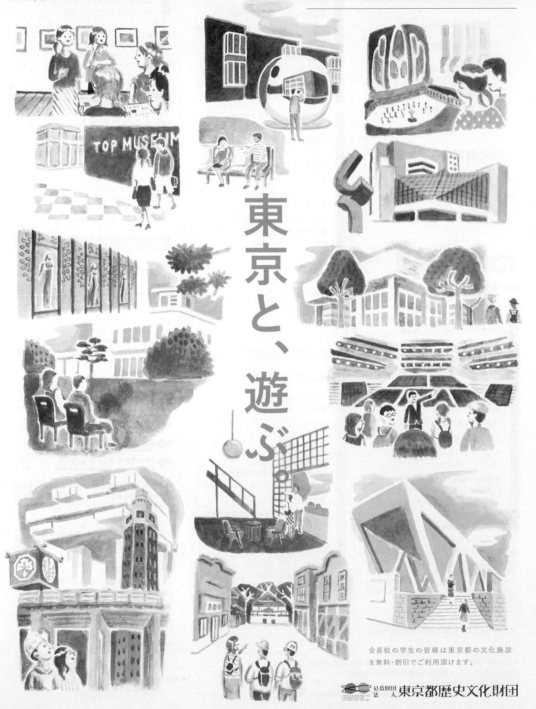

尺寸：A4
用紙：全漂龍王

TITLE | 東京戲劇道場

會場：東京藝術劇場／CL：東京戲劇道場／CD＋AD：佐野研二郎／D：曾我貴裕

這是東京藝術劇場的藝術總監——野田秀樹主持的戲劇學校招生宣傳單。主視覺是一個象徵道場空間、下邊宛如舞臺大幕的彩色長方形。顏色共有5種版本，除了紅色以外，其他都是淡色調的顏色，看起來繽紛鮮明，也可視為象徵尚未謀面的演員個性，以及該校的招生範圍之廣。搭配反覆出現的羅馬拼音「DoJo」，讓人留下強烈的印象。

① 文字成為視覺的一部分

字體主要使用襯線勁道十足、「J」與「r」的前端造形令人印象深刻的 Clarendon。將道場二字轉換成羅馬拼音「DoJo」，改變常見詞彙的印象後，很神奇地讓人聯想到尚不知曉的未來。日文使用A1明朝。

② 利用紙質製造印象

紙張使用單光白牛皮紙全漂龍王。正面為光滑面，印著總監手寫訊息的背面則為粗糙面，細緻的紋理有如人的皮膚。

FRONT

BACK

DōJō

Tokyo Theatre DōJō

東京演劇道場　芸術監督 野田秀樹のもと、道場に集え！　東京芸術劇場 Tokyo Metropolitan Theatre

オーディション / ワークショップ 12月13日(木)〜19日(水)　応募締切 11月10日(土)必着
【お問合せ】東京芸術劇場　Tel：03-5391-2111（9:00〜20:00 休館日を除く）　engekidojo@geigeki.jp　http://www.geigeki.jp/engekidojo

DōJō

Tokyo Theatre DōJō

東京演劇道場　芸術監督 野田秀樹のもと、道場に集え！　東京芸術劇場 Tokyo Metropolitan Theatre

オーディション / ワークショップ 12月13日(木)〜19日(水)　応募締切 11月10日(土)必着
【お問合せ】東京芸術劇場　Tel：03-5391-2111（9:00〜20:00 休館日を除く）　engekidojo@geigeki.jp　http://www.geigeki.jp/engekidojo

DōJō

Tokyo Theatre DōJō

東京演劇道場　芸術監督 野田秀樹のもと、道場に集え！　東京芸術劇場 Tokyo Metropolitan Theatre

オーディション / ワークショップ 12月13日(木)〜19日(水)　応募締切 11月10日(土)必着
【お問合せ】東京芸術劇場　Tel：03-5391-2111（9:00〜20:00 休館日を除く）　engekidojo@geigeki.jp　http://www.geigeki.jp/engekidojo

DōJō

Tokyo Theatre DōJō

東京演劇道場　芸術監督 野田秀樹のもと、道場に集え！　東京芸術劇場 Tokyo Metropolitan Theatre

オーディション / ワークショップ 12月13日(木)〜19日(水)　応募締切 11月10日(土)必着
【お問合せ】東京芸術劇場　Tel：03-5391-2111（9:00〜20:00 休館日を除く）　engekidojo@geigeki.jp　http://www.geigeki.jp/engekidojo

VARIATION

都響
音楽監督 大野和士

プロムナードコンサート No.376
2018/2/10［土］サントリーホール
14:00開演（13:20 開場）

YOUNG SEAT
ヤングシート
対象公演

Mendelssohn:
"Fingal's Cave", Overture,
op.26

Dvořák:
Cello Concerto in B minor,
op.104 B.191

Schumann:
Symphony No.3 in E-flat major,
op.97, "Rheinishe"

メンデルスゾーン：序曲《フィンガルの洞窟》op.26
ドヴォルザーク：チェロ協奏曲 ロ短調 op.104 B.191
シューマン：交響曲第3番 変ホ長調 op.97《ライン》

Sat. 10 February 2018, 14:00 at Suntory Hall

PROMENADE CONCERT No.376

一般発売 9/29［金］ 都響会員先行発売 9/22［金］ S¥5,800 A¥4,800 B¥3,800 P¥2,500

各種割引	対象：S～B席
	◆シルバーエイジ割引（65歳以上、200席限定）50%OFF
	◆U25割引（生年月日1992年4月1日以降）50%OFF
	◆マイチョイス割引 ◆ハンディキャップ割引 ◆都響おそ割

託児サービス 事前予約制 ※詳細はお問い合わせください ¥2,000/人
アルファコーポレーション受付センター（月～金9時半～17時半）0120-086-720
http://www.alpha-co.com/ 東京都交響楽団コンサートパックと
お申し付けください。公演前営業日の16時までにお申し込みください。

ご予約・お問合せ 都響ガイド 0570-056-057（ナビダイヤル）月～金10～18時
土日祝休み／主催公演開催日等は休業または営業時間が変更となります
都響WEBチケット http://www.tmso.or.jp
インターネットで座席を選んで購入できます

プレイガイド
※定価のみ取扱
サントリーホールチケットセンター 0570-55-0017
チケットぴあ（Pコード：344-649）0570-02-9999
イープラス http://eplus.jp/tmso/
ローソンチケット（Lコード：31813）0570-000-407

準・メルクルが、都響初登場。
得意のレパートリーに満ちる充実感

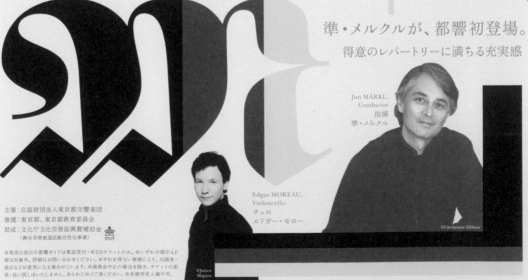

Jun MÄRKL,
Conductor
指揮
準・メルクル

Edgar MOREAU,
Violoncello
チェロ
エドガー・モロー

©Christiane Höhne

主催：公益財団法人東京都交響楽団
後援：東京都、東京都教育委員会
助成：文化庁文化芸術振興費補助金（舞台芸術創造活動活性化事業）

※発売日初日の都響ガイドは電話受付・WEBチケットのみ。単いずれの割引もP席は対象外。詳細はお問い合わせください。※やむを得ない事情により、出演者・曲目などが変更になる場合がございます。※開演会中止の場合を除き、チケットの変更・払い戻しはいたしません。あらかじめご了承ください。※未就学児入場不可。

©Julien Mignot

運用色彩與排版減輕拘謹的印象
向各式各樣的人傳達管弦樂團的魅力

TITLE **Promenade Concert No.376**

CL：公益財團法人東京都交響樂團／ AD ＋ D：大塚南海子

這場演奏會是由出生於德國的指揮家準‧梅克爾，帶領管弦樂團演奏以德國音樂為主的曲目。在東京都交響樂團的演奏會當中，這場的目標對象是輕度涉入的客層，因此採用不過度帶有「管弦樂團演奏會」感覺的視覺設計，讓各式各樣的人都能產生興趣。另外，因為選擇的是開朗、雀躍的曲子，設計師希望成品能給人細膩又熱鬧的印象。這是一張僅以正面表現／傳達演奏曲目為德國音樂、塑造指揮家與演奏者的印象，並提供詳細資訊等，需要足夠的設計力才能實現的宣傳單。

尺寸：A4
用紙：OK Prince Eco Green

POINT

① **散發德國味與開朗氣氛的色調**
版面上到處擺著由黑、紅、金（黃）三色構成、散發德國味的文字，配置在這些文字之間的橙色文字資訊，賦予整張宣傳單開朗明亮的印象。

② **以色彩調整字體的氛圍**
歐文使用 ITC New Baskerville。基本上文字全以襯線體與明朝體構成，一方面保有古典氛圍，一方面又靠文字的橙色取得平衡，得以向更廣泛的客層宣傳。

③ **有節奏的文字編排設計**
宣傳單大膽地呈現指揮家的名字「MÄRKL」裡的德文字母「Ä」，以及哥德體所具有的大幅度曲線與有節奏的襯線。從左上角的「Ä」開始，5個大字呈S形排列，看起來就好似迸發散開的音符。

2018.3.18 Sun. 17:00–20:30

Lee Lang

이랑 イ・ラン

来日公演 in 仙台 Talk & Live「死を避ける方法」

1.Talk 17:00–18:20

話し手：イ・ラン　聞き手：長内綾子 ※逐次通訳あり

2.Live 18:35–20:30

yumbo／イ・ラン＋イ・ヘジ

at: TRUNK | CREATIVE OFFICE SHARING

詳しい情報は裏面で↓

FRONT

雖然交錯著色彩淺淡的多種語言
各個元素卻又和諧共存的穩重設計

尺寸：B5
用紙：銅版紙

TITLE 李瀧訪日公演 in 仙台　Talk & Live「逃避死亡的方法」

會場：TRUNK｜CREATIVE OFFICE SHARING／CL：Survivart／AW：廣川毅／E：長內綾子（Survivart）／AD＋D：佐藤豐

這是創作歌手李瀧的仙台公演宣傳單。設計師表示：「思考 Talk & Live 的主題『逃避死亡的方法』這句話該如何表現，花了最多的時間。確定態度之後，色彩與排版就自然而然決定好了。」中央放置木刻版畫肖像，文字大膽地圍繞在肖像四周。只看色彩的話給人柔和的印象，但露骨地擺放在版面上的文字又帶有沉穩的氣勢。

① **優美又具強度的字體**

正面上方人名「Lee Lang」的字體，使用字形優美的羽衣體。其他的歐文選用 ITC Century，日文字體則選用秀英初號明朝及骨架鮮明的字體。背面主要使用粗黑 B101。

② **協調的配色**

採用輕快但又令人有些好奇的色彩結構。廣川毅所製作的木刻版畫肖像，將實物的顏色做了大幅度的調整，凸顯出鮮艷的綠色、紅色與藏青色的對比，周圍的文字使用與之相配的淡粉紅色與帶點黃色的藍色。極細的藍線呈現出圖像的輪廓，完美地發揮了它的作用。

③ **配置多種語言，
卻不過度整理**

設計師是朝著「用不著閱讀文字也能自然而然獲得資訊」這個目標設計版面的。雖然版面上混合著多種語言，卻不顯得雜亂，但也不算整齊，小心維持著「資訊」與「氛圍」的平衡。

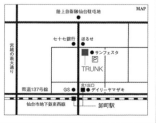

BACK

POINT

227

夏　季

SHUTA HASUNUMA
full
PHILHARMONIC
ORCHESTRA

蓮沼執太フルフィル　　　チケット発売中

新作公演　FULLPHONY　　2018.8.18㊏

すみだトリフォニーホール　26人大編成

蓮沼執太フィル　　　　『アントロポセン』7月発売

2NDアルバム　ANTHROPOCENE　　16人編成

活　報

HASUNUMAPHIL.COM

FRONT

根據明確的概念
採用粗糙廉價的排版與印刷

TITLE 蓮沼執太 Full Philharmonic Orchestra「夏季活報」

CL：蓮沼執太／ AD ＋ D：石塚俊

這是在2018年夏天展開盛大活動的蓮沼執太愛樂樂團的宣傳單。因為要一次宣傳2項消息，設計師便提議將宣傳單設定為夏季的「活動快報」。將2項消息放在中央與下方的黑線之間，再以藍線做區隔。上方的視覺圖像是固定的，下方黑線內的資訊則可以更換，今後也能當作快報的樣板繼續使用。由於是活動快報，除了不讓版面散發貼近作品的濃重氛圍，設計與印刷也都採廉價、快速、粗糙的風格。不進行細微的設計調整，也容許印刷的錯位，創造出整體看起來很輕快的視覺效果。

尺寸：B5
用紙：HS White Humming

POINT

① **使用表情不多的文字**

日文使用 HG 黑體，歐文則使用以 Founders Grotesk 為基礎的合成字型。在排成圓弧形有如神殿般的文字內側，放入了手寫文字「Full」。設計師以無襯線的字體塑造單調的表情，並以圓弧形與瘦長字體增添一點不協調感。

② **採用粗糙的排版，避免給人整齊劃一的印象**

留意最基本的秩序，但不在意行間與格點等部分，刻意隨便擺放元素。此外，也容許印刷的錯位。避免讓觀看者產生整齊劃一的印象，這個概念似乎也與要宣傳的作家活動相通。

③ **選用雙色孔版印刷**

從印刷廠所準備的少少幾個顏色選項中，選出了適合「夏季」、清涼的特別色藍色。「Full」的漸變效果，在極為平坦的版面上製造出深度。

運用字體與漸變
刻意去掉既有脈絡的設計

尺寸：A4
用紙：道林紙

TITLE **UMEJAM2**

會場：佐布里綠與花的交流公園・交流廣場／CL：不像屋／AD＋D：武部敬俊（LIVERARY・THISIS（NOT）MAGAZINE）

這是在愛知縣知多市的公園舉辦的戶外嘉年華「UMEJAM」，民眾可享受現場音樂表演、單日露營、烤肉、園遊會等活動，本案例為第二屆的宣傳單。背景使用整面的色彩漸變，搭配以會場相片描摹、加工而成的線稿插畫，活動的關鍵字則配置在上下左右，帶給人深刻的印象。因為想讓拿到的人帶回去閱讀，宣傳單刻意設計成很難在第一眼掌握文字資訊，並以視覺上的震撼感為優先。

① **刻意選擇不會散發
搖滾感的字體**

刻意使用纖細的字體，不讓文字帶有「強勁感與搖滾粗曠感」。因此，擺在中央的「UME JAM 2」的紋理變得更加醒目了。

② **具存在感的漸變效果**

不光是背景，文字框也使用了綠藍漸變，目的是「想以關鍵色反映出，會場的自然風景才是主要內容（樹木＝綠色，小河・水＝藍色）之概念」。背面的視覺效果頗具特色，彷彿正面的綠藍漸變滲透到後面似的。

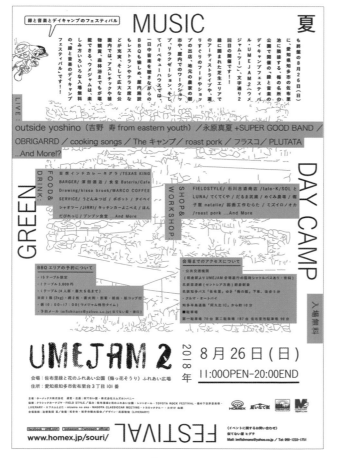

BACK

POINT

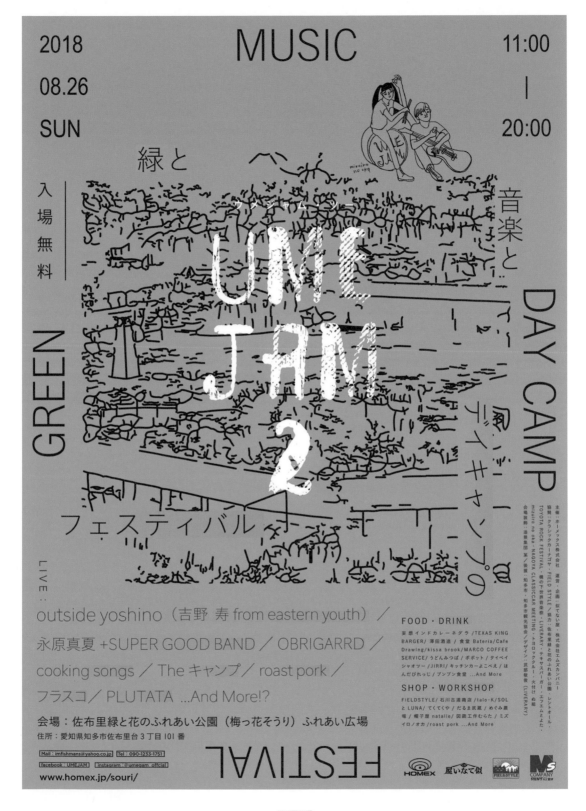

2018
08.26
SUN

MUSIC

11:00
|
20:00

緑と

音楽と

入場無料

GREEN

DAY CAMP

UME JAM 2

フェスティバル

LIVE：

outside yoshino（吉野 寿 from eastern youth）／
永原真夏＋SUPER GOOD BAND ／ OBRIGARRD ／
cooking songs ／ The キャンプ／ roast pork ／
フラスコ／ PLUTATA …And More!?

会場：佐布里緑と花のふれあい公園（梅っ花そうり）ふれあい広場
住所：愛知県知多市佐布里台３丁目101番

Mail：imfishmans@yahoo.co.jp ｜ Tel：090-1233-1751
facebook：UMEJAM
instagram：@umegam_offcial
www.homex.jp/souri/

FOOD・DRINK
妄想インドカレーネグラ /TEXAS KING
BARGER/ 澤田酒造 / 食堂 Bateria/Cafe
Drawing/kissa brook/MARCO COFFEE
SERVICE/ うどんみつば / ポポット / タイペイ
シャオツー /JIRRI/ キッチンカーよこべえ / ほ
んだびれっじ / ブンブン食堂 …And More

SHOP・WORKSHOP
FIELDSTYLE/ 石川古道具店 /talo-K/SOL
と LUNA/ てくてくや / だるま武蔵 / めぐみ農
場 / 帽子屋 natalie/ 関蔵工作むらた / ミズ
イロ/オカ / roast pork …And More

FESTIVAL

主催：ホームメックス株式会社・運営・企画：似てない屋・株式会社エムズカンパニー
協賛：クラシックカーナゴヤ・FIELD STYLE／協力・佐布里緑と花のふれあい公園・レントオール・
TOYOTA ROCK FESTIVAL・梅の下世話音楽祭・NAGOYA CLASSICCAR MEETING・LIVERARY・メトロノックスバー・チキサスバーガー・火付け / ぬ組
会場講師：遠藤集団 笑ノ設護／笑ノ設護・知多市・知多市観光協会／デザイン：武部敬俊（LIVERARY）
mizuiro no oka・NAGOYA CLASSICCAR MEETING・LIVERARY・メトロノックスバー・チキサスバーガー・火付け / ぬ組

HOMEX　屋いなて似　FIELDSTYLE　MS COMPANY

FRONT

鈴木哲生

作品實例：p142

說起平面設計師鈴木哲生，一般人對他的印象大多是「創造許多活用手寫文字或文字編排的視覺設計」吧。其實他的作品集網站（http://www.tezzosuzuki.com）也跟這些製作物一樣值得關注。對設計師而言，分享自己的創作成果或公開製作的思考過程，不僅是留下記錄，亦是一種獲得新工作的重要方式。不過，與其他人有些不同的是，他在網站上刊登的是赤裸裸的記錄，以及各種參考圖片。這種跳脫一般作品集的獨特風格，蘊含著「『身為一個人』，想成為什麼樣的設計師？」這個疑問。在這次的專訪中，我們與他從設計的記錄，談到平面設計師的職能。

鈴木哲生（Suzuki Tezzo）‖ 2013年畢業於東京藝術大學美術學院設計系，曾在隈研吾建築都市設計事務所任職，2015年修完KABK海牙皇家藝術學院字體媒體碩士課程。

使用個人的話語記錄設計

——說起鈴木先生，您的網站給人非常深刻的印象。網站的每一項專案介紹，都會刊載既似記錄又像日記的文章，並且在右邊列出參考圖片或實例。首先可以請您說明開設這個網站的用意嗎？

其實我是在2013年，自己還是大學生（東京藝術大學）的時候想到這個架構的。雖說當時的我跟現在應該沒什麼差別，不過我是在思考自己本來是什麼樣的個性，以及希望今後朝著什麼方向發展時想到這個點子的。原因在於，我從那個時候話就很多，遣詞用字同樣不夠洗練，而且也不是「雖然不知道平常在家裡或辦公室裡都在做些什麼，但進行簡報時總是能立刻交出精彩的成果」這種神祕的類型。當時我很尊敬年紀比自己大的大學學弟三宅瑠人（http://ryutomiyake.com），認為他是個「話不多，能夠酷酷地從事創作的人」，而我或許對這樣的人存有自卑感吧。反觀我自己並不是這種類型的人。我覺得自己那些囉嗦的部分、幼稚的部分、時而分心時而專注這種粗枝大葉的部分，也都必須完全反映在工作上。因為就算自己想要裝酷，也會忍不住開起玩笑，或是忍不住說個沒完。在某種程度上展露這些部分，也可以增加有關自己的資訊量，況且沒人做過這種作品集網站，所以我覺得應該是可行的。

另外，我也很喜歡建築師松島潤平先生的網站（http://www.jparchitects.jp），並且也以此作為參考。雖然我的網站不像這個網站是以文字作為主

體，不過提供的資訊量是向對方看齊的。

——松島先生的網站，每一項專案都是另外寫日記。鈴木先生的網站，看起來則像是結合設計師的說明與鈴木哲生的個人言論。

我也是這麼認為。我並不是要跟建築師比較，只不過設計師並非需要考取資格的職業，跟其他職業相比專業性也不算高。該說是還有發展空間嗎？我就業之後不曾擁有過「設計師」這個頭銜，平常也都在家裡工作，所以覺得生活本身跟職業沒什麼區別，這點或許反映到文字上了。畢竟，我也一直很努力避免生活上的想法與工作上的想法出現齟齬……。

——原來如此。若是以廣義的角度來看設計，也是可以盡量去除過程與手法中的屬人性，用能夠共享的方式來說明吧。

能不能共享這點我認為分成2個層面。第一個層面是，建立任何人都可以參與設計的基礎。另一個層面則是，設計師提出的點子大家都能理解，或者算不上理解但能「體會（appreciate）」。關於前者，我能力不足也沒有興趣。至於後者，要向他人說明什麼事時，我認為比起非屬人的事物，源自個人生活實感的事物更容易產生共鳴。而且不是只有感覺或感受這類話題，我之所以經常把日常生活中遇見的具體案例當作參考來源或靈感來源放在網站上分享，也是出於這個緣故。

——放在網頁右邊的參考圖片，有些讓人似懂非懂呢（笑）。這個部分有什麼基準嗎？

我上傳的圖片，都是能讓客戶理解的參考範例。畢竟靈感來源沒有基準可言，只要是自己與客戶都不難理解的比喻，即便是很跳Tone地從其他領域找來的範例也行，就算是非常粗淺的範例也完全沒問題。

——舉例來說，鳥公園劇團「衰枯」[1] 的介紹頁，刊登的是參考了色調與視覺的碳酸飲料Match，而小大建築設計事務所的企業識別[2] 介紹頁，刊登的則是野馬天氣預報。

「衰枯」的主題之一是「衰老」。而且是男性的衰老，跟性慾及身體變化有關、赤裸裸的衰老。宣傳單的文字，有一部分是引用自小說《甜蜜的哀傷》（暫譯，室生犀星）。但是，編劇不希望文字部分寫得太過陰沉，所以我想，像清爽印象界極右派的「Match」那種感覺應該不錯吧。至於「小大建築設計事務所」，他們的座右銘是：從家具、臨時展示館與臨時咖啡廳這類小型設計案，到辦公園區之類的大型設計案全都包辦。無論小東西還是大東西都能推動的力量……換句話說，他們就像是野馬柴油機工程那樣的公司吧。雖說兩者的領域不一樣就是了。

——只呈現成果，與展示成果並解釋「因為這個理由而做成這個樣子」，兩者的說服力及給對方的印象應該會不一樣。鈴木先生以前就會留意這種設計與說明之間的關聯性嗎？

該怎麼說呢？其實我也不太清楚。之所以沒辦法立刻回答，是因為我並非刻意這麼做的。最起碼，我鮮少抱著「該如何呈現各件案子？」、「要讓讀者以怎樣的脈絡接近？」之類的考量去寫作品介紹。不過，我在寫介紹時倒是會有「希望別人認為經手這件案子是有意義的」這種心情……。

[1] 鳥公園「衰枯」

[2] 小大建築設計事務所

──所以，與其說網站是給新客戶參考用的資料，倒不如說是個人的記錄吧？

我就是這麼認為的！網站就像是備忘錄之類的東西。像前述的Match與野馬的例子也是，不僅能讓自己想起「對了，當時我就是這麼想的」，今後應該也會對自己有所幫助。而且，在網站上分享這類內容，就某種意義來說也算是一種行銷方式吧？總之，就是先提供無數個各式各樣的開端……無論是較容易理解意思的內容，還是遣詞用字接近自以為是的內容，或者任何類別的內容都行。這樣一來，第一次跟客戶開會討論時也不會有完全從零開始的感覺，我覺得很方便。

──也就是說，在某種意義上或許算是多餘的資訊，卻能夠反過來當作行銷工具。因為看了網站才來委託您工作的客戶很多嗎？

我經常接到洽詢，不過網站似乎也會影響客戶篩選合作對象時所做的判斷。我覺得自己反而比較常因為「溝通似乎很花成本」、「這個人好像很麻煩」之類的理由遭客戶嫌棄。不過，逃避人與人的交流，不願意一面吸收各種知識與智慧一面製作的客戶，他們委託的工作大多沒什麼野心，所以沒被選上可能也是件好事！

以設計師立場／個人立場面對他人

──關於與客戶溝通這一點，鈴木先生近幾年一直負責鳥公園的宣傳品設計，您與團長西尾佳織小姐的往來互動就很特別呢。可以稍微說明一下兩位的關係嗎？

我們是在2013年認識的，當時是經由藝大設計系的學姊、之前隸屬於鳥公園的演員森董小姐介紹，邀請西尾小姐來看我的畢業作品。我與鳥公園的合作關係，則是始於當時的新作「甘露」的宣傳美術[3]。由於劇本幾乎都要等到公演前夕才會出爐，每次都只能以她腦中的構想作為線索來製作，而且開會（或者該說是採訪）都要花非常長的時間，製作期間必須不斷反覆進行討論。之所以花這麼長的時間溝通，是因為對方也會傾聽我的意見，因此她算是一位能讓我感覺到「自己不是以設計師的立場，而是以一個完整的人（？）、一個有血有肉的人（？）的立場執行工作」的客戶。

[3] 鳥公園「甘露」

──以鈴木先生的立場來說，這似乎是很理想的合作關係。請問您有什麼獲得自己期望的關係或環境的祕訣嗎？

我從大學畢業以後就是如此，既無特別的期望，也沒特別做什麼就得到這樣的結果。雖然我能想到各個時期自己感興趣的工作類別，例如裝幀或圖像設計，但我從來不曾想像自己希望在怎樣的關係中工作。所以我認為，會有這樣的結果只是湊巧罷了。

題外話，我覺得自己對於為「宣傳的對象」，也就是客戶的顧客做設計這件事，至今都太過於缺乏思考。若要執行這種工作，就不得不思考自己是怎樣的消費者（客層）。以漫畫的裝幀為例，我得思考自己會購買什麼樣的漫畫？對什麼樣的裝幀有反應？只要按照自己的感覺去製作就行了嗎？還是應該要模擬不同的客層來進行製作呢？⋯⋯諸如此類。可是，我消費時鮮少以這種設計上的喜好為選擇標準，所以無法判斷怎麼做才是最好的。我想就是因為這個緣故，自己與眼前客戶的關係才會變得很短淺吧。

身為平面設計師、身為鈴木哲生這個人

──好誠實的意見呀。

或者說，我具備的是「自己支撐著21世紀的視覺文化」這種100年～500年規模的長遠目光吧。而且設計這個領域並不是想著「我要讓作品流傳後世！」就能創造出傑作，而是要持續累積瞬間發揮的實力，所以我認為這種以數個世紀為單位的意識，與其說是身為設計師的意識，倒不如說是身為

應用藝術家的意識。應用藝術家們之所以會關注尚未徹底商業化時代的人們，或許就是這個緣故吧。

──具體來說有哪些人呢？

我每次都會舉的例子就是芹澤銈介。雖然他的作品有著卯足全力製作的速度感，但我覺得那是工藝的生產性而非商業的生產性。《點子》特輯（「平面設計斷章」）所介紹的謝爾蓋・伽荷寧（Sergey Chekhonin）或許也是如此。他是蘇聯的政治宣傳設計師，雖然作品存在著「以獲得大眾的明確反應為目的展現意識形態」這個概念，但我個人覺得更深層的地方，還存在著想更廣泛地將裝飾性發揮到極致的意志。不過仔細想想，參觀東京國立博物館或阿姆斯特丹國家博物館（Rijksmuseum）的常設展覽時，都會看到那裡陳列著家具、髮飾或是壺之類的作品。每次欣賞這類作品的時候，我都會有很強烈的競爭感，所以我可能也把這類工藝家當成同業看待吧。

──您認為自己的頭銜是什麼呢？

平面設計師。如果搬出囉唆又奇特的頭銜，反而會讓人覺得可疑，所以叫我平面設計師就好。

──（笑）。像「Così fan Tutte」[4]與「衰枯」這2件作品，前者該由插畫師負責的部分，以及後者該由字型設計師負責的部分，全都是鈴木先生一手包辦。這是試圖將分離的平面設計師職能，拉回到自己身上嗎？

我覺得自己或許有能力將這些分離的職能收攏回來。其中一個很大的因素是，我經手的工作多以

設計藝術字為主，而這項能力不僅跟字型有關（雖然兩者之間有道高牆），也跟插畫有關。不過，也許是因為我不曾有過跟廣告攝影師、文案寫手、插畫師、創意總監分工合作完成工作的經驗，不明白一件工作為什麼會有這麼多人參與，才會產生這種不諳世事的天真想法。

——身為平面設計師，您對於今後的活動或狀態有什麼樣的目標？

雖然在各種場合上都會被問到這個問題，但我並沒有具體的目標，不好意思。不過，之前我都是抱持著「根據狀況做出適當的設計……」這種想法，我希望之後能從事可以更加明確表達個人宣言的工作。想製作「因為自己的出身／教育／經歷就是如此，沒有辦法改變，因為客戶就是這個樣子，所以只能這麼製作」的東西，而不是可以從各種選項中自由選擇的東西。也希望自己能處於旁人看了會很羨慕的狀態。

——網站上刊登了鈴木先生的個人宣言[5]呢。

現在回頭來看應該會覺得很丟臉，但我覺得給自己這樣的壓力也不賴。不過，我想創造的代表作不是文章而是設計作品，可以的話最好還是客戶委託的案子。

[4] 「Così fan Tutte」

我認為素描並不是看了主題知道那是什麼東西後，再把它畫出來讓其他人明白，而是透過畫畫這個行為，明白這個主題究竟是什麼東西。〔……〕
關於「認識世界的方式」這項設計工作獨有的特徵，以及透過設計只能接近世界的這個部分（層次、境界）……等，特別需要仔細思考。
（STATEMENT，2013年，http://www.tezzosuzuki.com/statement）

我認為當一個大人、當一名專業人士，不只要能自覺到自己身在某個狀況的關卡上，約束自己不要妨礙在那裡流動的資訊或金錢，有必要時也要能將忘我狀態、食慾或毛病等人類特有的東西發揮在這個狀況上。
（STATEMENT，2015年，http://www.tezzosuzuki.com/statement）

[5]

237

STAFF

書籍設計：飯田將平＋下岡由季

企劃・編輯：岩井周大

執筆協助：松永大地

攝影：水野聖二（相關單位提供畫面除外）

広がるフライヤー

© 2019 BNN,Inc.

Originally published in Japan in 2019 by BNN, Inc.

Complex Chinese translation rights arranged through Japan
UNI Agency, Inc.

平面設計研究室
100個傳單、海報精選範例詳解

2020年10月1日初版第一刷發行

2022年9月15日初版第二刷發行

編　　者	BNN新社
譯　　者	王美娟
編　　輯	陳映潔
美術設計	黃瀞瑢
發 行 人	南部裕
發 行 所	台灣東販股份有限公司
	＜地址＞台北市南京東路4段130號2F-1
	＜電話＞（02）2577-8878
	＜傳真＞（02）2577-8896
	＜網址＞www.tohan.com.tw
郵撥帳號	1405049-4
法律顧問	蕭雄淋律師
總 經 銷	聯合發行股份有限公司
	＜電話＞（02）2917-8022

國家圖書館出版品預行編目（CIP）資料

平面設計研究室：100個傳單、海報精選範例
詳解/BNN新社編；王美娟譯. -- 初版. --臺
北市：臺灣東販，2020.10
240面；18.2×24公分
ISBN 978-986-511-485-5（平裝）

1.商業美術 2.平面設計 3.宣傳 4.海報

964.4　　　　　　　　　　　109013065